뉴욕
아티스트

New York Artists

뉴욕 아티스트

초판 1쇄 발행 | 2014년 2월 21일
초판 2쇄 발행 | 2014년 4월 18일

지은이 | 손보미

펴낸이, 편집인 | 윤동희

기획 | 고아라
편집 | 김민채 임국화
기획위원 | 홍성범
모니터링 | 이희연
디자인 | 이진아
종이 | 아르떼 210g(표지)
　　　오로지 120g(띠지)
　　　하이플러스 미색 100g(본문)
마케팅 | 방미연 최향모 김은지 유재경
온라인 마케팅 | 김희숙 김상만 한수진 이천희

제작 | 강신은 김동욱 임현식
제작처 | 영신사
펴낸곳 | (주)북노마드
출판등록 | 2011년 12월 28일 제406-2011-000152호

주소 | 413-120 경기도 파주시 회동길 216
문의 | 031.955.8869(마케팅)
　　　031.955.2646(편집)
　　　031.955.8855(팩스)
전자우편 | booknomadbooks@gmail.com
트위터 | @booknomadbooks
페이스북 | www.facebook.com/booknomad

ISBN | 978-89-97835-45-4　03600

뉴욕
아티스트

New York Artists

북노마드

모든 예술은 '결핍'으로부터 시작된다

뉴욕.

그래, 뉴욕!

지난 2년간 뉴욕에 세 번이나 오게 될 줄은 몰랐다. 그것도 문화예술의 현장을 직접 보겠노라고, 잘 다니던 직장까지 때려치우고 이곳 뉴욕에 올 줄은 정말 몰랐다. 대학에서 경영학을 전공했던 내가, 다국적 기업 존슨앤드존슨에서 3년간 마케팅 업무를 경험한 평범한 직장인이었던 내가 문화예술을 이야기하는 글을 쓰게 될 줄은 더더욱 몰랐다.

서른을 앞두고 뉴욕을 찾아갔다. 미리 계획한 여정도, 구체적인 인생의 로드맵 같은 것도 없었다. 분명한 건 뉴욕이라는 곳이 자아내는 어떤 '끌림'이 있다는 것이었다. 뉴

욕이 처음은 아니었다. 이곳을 배경으로 삼은 드라마 〈섹스 앤 더 시티 Sex and the City〉를 즐겁게 보기도 했다. 하지만 단언컨대 뉴욕을 둘러싼 그런 판타지는 내게 없었다. 나는 전문직 여성도 아니고(이제 창업을 시작한 어설픈 초짜 사장이었다), 명품 가방이나 화려한 브랜드 의상, 화장품에도 관심이 가지 않았다. 그것 외에도 나의 관심을 끌고 나를 바쁘게 하는 것들이 주변에 너무도 많았다. 나는 일만 아는, 일밖에 모르는 그런 사람이었다.

그러나 그런 내게도 한 가지 고급(?) 취미 생활이 있었으니, 바로 문화예술 활동이다. 문화예술을 향한 관심은 세계 곳곳을 여행을 다니며 생겨났다. 나는 대학을 다니며 5년간 25개국으로 해외 봉사활동을 갔는데, 혼자 있는 시간에는 미술관이나 연극, 무용 공연 등을 보며 시간을 보냈다. 이러한 경험을 바탕으로 '세계시민 Global Citizen으로 성장하고, 내 삶은 물론 다른 사람들에게 도움이 되는 삶을 살자'는 나름의 인생관을 품게 됐다.

이 책을 통해 뉴욕과의 인연과 그곳에서 누렸던 문화예술 활동으로부터 얻은 인생의 기쁨을 조금이나마 알리고 싶었다. 뉴욕에서 만난 문화예술은 단순히 취미 혹은 향유 대상만은 아니었다. 문화란 사람이라는 멋진 생명체가 살아가고 만들어가는 '인생 자체'였다. 겉으로는 풍요롭고 화

려해 보이는 뉴욕은 사실 결핍과 갈증으로 가득했다. 그 빈 공간을 뉴욕의 예술가들이 가득가득 채워나가고 있었다. 뉴욕이 활기찬 이유는 그곳의 예술가들이 만들어내는 '문화예술'이라는 이름의 꿈이 있었기 때문이었다.

뉴욕에서 나는 정신없이 앞만 보고 달려온 짧은 사회 생활을 접을 수 있는 용기를 얻었다. 그 시공간에서 비로소 예술과 꿈을 만났다. 뉴욕과 그곳의 예술이 나를 치유해주었다. 뉴욕의 예술가들로 인해 나는 삶에 감사하고 다시 꿈을 꾸게 되었다. 그 꿈은 프로젝트 에이에이Project AA· Asian Arts라는 소규모 회사로 실현되었다. 잘 다니던 회사를 박차고 나와 2013년 1월에 차린 작은 회사였다. 프로젝트 에이에이는 문화예술 마케팅 전문 회사이다. 국내는 물론 아시아의 문화예술 분야에서 활동하는 예술가들을 스타로 이끌고, 그들이 세계적인 작가로 성장하는 것을 돕는다. 프로젝트 에이에이는 모든 사람들이 문화를 통해 행복한 삶을 누리는 다양한 문화예술 프로젝트를 기획하여 예술의 대중화에 기여하고자 한다. 나아가 소외 계층을 위해 다양한 문화예술 활동을 제공하고 노력하고자 한다.

그 결과 지난 1년 동안 걸그룹 소녀시대와 팝아티스트 김지희 작가의 〈I Got a Boy〉 무대 의상 컬래버레이션Collaboration, 대한적십자사와 찰스 장 작가의 '헌혈의 날' 홍

보 재능 기부 아트 프로젝트, 벽화 그리기 봉사활동, 한국 현대미술 작가 10인과 K-Art 휴대폰 아트 케이스 'Art in Your Hands' 시리즈 출시, 다양한 장르에서 활동하고 있는 한국의 예술가들을 소개한 〈강남 마이동풍〉전, 문화예술 마케팅 아카데미 등을 진행했다.

매달 프로젝트를 진행할 정도로 열정적으로 임했다. 대단한 결과는 만들지 못했지만, 프로젝트가 진행될 때마다 많은 분들이 참여해주고 관심을 가져주셨다. 조금씩 입소문을 타면서 외부에서 새로운 프로젝트 의뢰가 들어올 정도로 성장했다. 그러나 그동안 외부에서 문화예술을 감상하던 내가 문화예술계 내부에 들어와 일을 하고 돈을 벌고 사회에 작게나마 공헌한다는 것은 여전히 어려운 일이다. 단순히 예술이 좋아서 하는 정도로는 평생의 업이 될 수 없다는 불안감이 생겨났다.

안정적인 급여와 남부러울 것 없는 생활이라는 기회비용을 감수하면서 사업을 시작한 지 6개월이 넘어서자 그 어려움은 현실이 되었다. 사무실에 출근하는 발걸음이 점점 더 무거워졌다. '사업을 계속 진행할 수 있을까'라는 두려움이 커져만 갔다. 사람들을 만날 때면 항상 밝은 웃음을 지어 보였지만, 늦은 밤 사무실에 혼자 덩그러니 남겨질 때면 너무도 고독했다. 사업의 규모와 관계없이, 나의 일을

한다는 것, 내 이름을 걸고 사업을 한다는 것은 이 넓은 세상에 나 혼자만 있는 것과 같았다.

'더이상은 안 될 것 같아!'

많은 사람들이 부러워하는 회사를 스스로 박차고 나와 시작한 문화예술 마케팅이라는 이름의 내 일이었건만, 왜 이 일을 반드시 해야만 하는 건지 알지 못했다. 내가 왜 이 일을 하고 싶은 건지 알아야만 했다. 앞으로 달려가는 것만이 능사는 아니라는 걸 어렴풋이 알게 됐다. 우선 사업의 속도와 규모를 줄였고, 전 세계 문화예술 트렌드의 메카라 불리는 뉴욕을 찾아가기로 결심했다. 그곳에서 예술에 평생을 헌신하기로 결심한 다양한 사람들을 만나고 싶었다. 무모한 결정이었다. 위험한 결정이었다. 하지만 지금이야말로 뜀박질을 멈추고, 비즈니스 모델을 점검하는 때라고 생각했다. 내가 가는 길이 맞는지 생각해보기로 했다. 전 세계 많은 예술인들이 한 번쯤 머물고 싶어 하는 뉴욕, 그곳에서 문화예술 트렌드를 이끌어가는 사람들을 만나 대화를 나누고 싶었다. 인생의 전환점을 한번 더 만들고 싶었다.

그래서 나는 뉴욕을 찾아갔다. 그곳에서 많은 사람들을 만났고, 많은 대화를 나눴다. 그렇게 만난 사람들에게 미리 준비한 다섯 가지의 공통 질문을 던졌다. 일과 삶에

대한 우리의 이야기는 바로 이 질문으로부터 시작되었다.

1. 왜 뉴욕인가? Why New York?
2. 당신에게 예술이란? What does Art mean to your life?
3. 당신의 꿈은 무엇인가? What is your dream?
4. 당신의 일을 사랑하는가? Do you love your job?
5. 당신은 행복한가? Are you happy?

　　뉴욕의 예술가들은 내가 생각했던 그 이상으로 짜릿하고 무모하고 섹시하고 즐거운 대답을 선사해주었다. 그들 모두 자신의 일을 사랑하고, 꿈을 꾸는 것을 멈추지 않고 있었다. 그들과의 대화를 통해 채워진 『뉴욕 아티스트』는 한 줄 한 줄 풍성해졌다. 물론 나의 책, 『뉴욕 아티스트』가 완벽한 것은 아니다. 지친 누군가를 다독여줄 멘토링 책도 아니다. 그럼에도 불구하고 뉴욕에서의 경험을 이렇게 책이라는 통로를 통해, 당신에게 꺼내 보이는 까닭은 어마어마한 성공을 거둔 유명 아티스트부터 생활고에 시달리는 무명 아티스트까지, 뉴욕의 문화예술계 종사자 100여 명과의 대화를 통해 잊고 지냈던 열정을 되새길 수 있었기 때문이다. 내가 만난 뉴욕은 화려하고 거대한 뉴욕이 아니었다. 뉴욕 또한 두려워하고, 상처 받고, 갈증과 허기를 느끼고, 결핍을 견디지 못하는 소소함과 비루함에 힘겨워하고 있었다. 그 완전하지 않은 모습이 나를 치유해 나갔다.

이 책이 누군가에겐 동시대 문화예술의 최첨단 트렌드를 엿보는 통로가, 누군가에겐 손보미라는 평범한 사람의 이야기에 공감하고 힘을 얻는 비타민 같은 책이 되면 좋겠다. 이 책을 통해 기분전환을 맛보고, 삶의 의욕을 조금이라도 되찾는다면 그것만으로 충분히 만족하고 감사할 것이다. 뉴욕에서 수많은 예술가들을 만나며 모든 만남은 소중한 것임을, 우연 또한 이미 예정된 소중한 인연임을 느꼈다. 뉴욕 그리고 미국 각지에서 만난 모든 사람들에게 감사의 인사를 전한다.

　이 땅의 모든 예술은 결핍에서 시작되었다는 누군가의 말처럼, 살아가면서 어찌할 수 없는 부족함을 채우기 위해 찾아갔던 뉴욕에서의 소중한 만남을 담은 『뉴욕 아티스트』를 지금 공개하려 한다.

손보미

contents

NEW
YORK
ARTISTS

accept

있는 그대로의 나를 사랑하기

나는 나를 사랑하기 위해 뉴욕에 온 것이다. 뉴욕의 다양한 문화예술을 만나는 것도 중요한 목표였지만, 뉴욕에 발을 딛고 헵번의 공간에 선 순간 나는 깨달았다. 자신을 사랑하기 위해, 그간 부족했던 자신을 먼저 용서하자고, 이제까지의 모든 실수, 실패를 용서하고 새롭게 노력해보자고. 나는 충분히 그럴 만한 가치가 있다고 믿으며, 스스로를 온전히 받아들이고, 있는 그대로의 나와 인생을 받아들이기로 결심했다. 내 존재가 스스로에게 편해졌을 때, 그때가 바로 뉴욕의 문화와 다양한 아티스트를 편하게 만날 때라고 믿으면서.

"멋진 보미~

그 어느 때보다 무더운 여름, 정말 정신없이 바쁘게 보냈지?

한순간도 소중하지 않은 시간이 어디 있겠냐마는,

2013년은 보미에게 영원히 잊을 수 없는 시간이 될 거라고 생각해.

Project AA*를 창업하고 흘린 땀만큼 눈물을 흘렸던 올여름을

어떻게 잊을 수 있겠니? 하지만 언니는 걱정하지 않아.

보미가 흘린 눈물만큼 더 좋은 일들이 보미를 찾아갈 테니까^^

여기, 작은 정성을 담았어. 뉴욕에 가서 글을 쓸 때,

문득 내가 이곳에서 왜 이러고 있지, 하고 힘들 때,

혹은 버틸 수 있을까, 하고 의기소침해질 때 작은 힘을 안겨주는

식사가 되길 바라. 누구보다 소중한 '보미'만을 위한 한 끼, 꼭 챙기길.

늘 고마운 친구, 보미♡ 잘 다녀와."

— HY

뉴욕으로 떠나기 전 봉투 하나를 선물받았다. 친구의 소개로 알게 된 언니의 선물이었다. 첫 만남 이후 서로의 꿈을 응원하며 가까워졌는데, 한 기업에서 아트 마케팅을 주제로 강의를 준비하던 나를 직접 찾아와 편지를 남겨주었다. 내 뉴욕행을 격려해주고, 그것도 모자라 100달러를 선물로 넣어준 언니의 마음 때문에 코끝이 찡해졌다. 오직 열정만 믿고 뛰어든 사업. 경험이 없어 잘하고 있는 건지 알 수 없어 먹먹하기만 했던 마음. 언니는 내 마음을 읽어주고 다독여주었다.

　　뉴욕 맨해튼 5번가. 만인의 연인으로 한 시대를 풍미했던 오드리 헵번Audrey Hepburn이 주연한 〈티파니에서 아침을 Breakfast at Tiffany's〉의 명장면이 떠오르는 곳. 동이 트기 직전의 새벽, 노란색 택시가 5번가의 유명 보석상점 티파니 본점에 멈추고, 깡마른 몸매에 실루엣이 드러나는 블랙 이브닝드레스를 입고, 얼굴을 반쯤 가린 검은 안경을 쓴 헵번이 내린다. 업스타일의 머리, 우아한 몸짓으로 새벽 거리를 리

드미컬하게 걸어가던 그녀는 티파니의 쇼윈도 앞에서 크루 아상과 커피로 간단히 아침식사를 즐긴다. 영화 속에서 고급 콜걸로 분한 헵번은 자신이 처한 현실을 애써 모른 척하는 자기중심적인 여성을 매끄럽게 연기했다. 이런 그녀에게 티파니는 모든 여성들의 마음 한편에 자리한 이중적인 꿈을 상징한다. 지금, 맨해튼 5번가에 당도한 나는 그녀를 떠올리며 〈Moon River〉를 흥얼대며 리드미컬하게 걷고 있다.

사실 헵번이 활동하기 전인 1950년대는 글래머스한 스타만을 추종하던 시대였다. 깡마른 그녀는 그곳에서 전혀 빛을 발할 수가 없는 처지였다. 게다가 그녀가 영화배우로 데뷔할 당시는 캐서린 헵번이란 배우가 이미 할리우드를 평정하고 있었을 때였다. 좁은 할리우드에서 '헵번'이라는 같은 이름을 쓰는 것은 좋지 않을 거라며 감독이 그녀에게 이름을 바꿔 데뷔하기를 제안했지만, 그녀는 자신의 이름을 고수했다고 한다. 딱 한마디만을 남긴 채.

─전 오드리 헵번이니까요.

당돌하면서도 매력적인 여자 헵번이 그토록 많은 사람들의 사랑을 받았던 이유는 바로 자기 자신을 있는 그대로

사랑했기 때문이었다.

> "나는 아주 일찍 인생을 무조건 받아들이기로 결정했다.
> 인생이 나를 위해 특별한 것을 해줄 거라고는 결코 기대
> 하지 않았다. 하지만 내가 희망했던 것보다 훨씬 더 많은
> 것을 이룬 것 같았다. 대부분의 경우 그런 일은 내가 찾지
> 않아도 저절로 일어났다."
>
> – 오드리 헵번

　그간 사업을 한답시고 일을 많이 벌려놓고, 성에 차지
않아 혹은 완벽하지 않아 자책하고 괴로워하고 있었던 내
게 경종을 울리는 말이었다. 결국 자기 자신을 사랑할 줄
아는 사람만이 다른 사람으로부터도 사랑받을 수 있는 것
이 아닐까.

　나는 나를 사랑하기 위해 뉴욕에 온 것이다. 뉴욕의 다
양한 문화예술을 만나는 것도 중요한 목표였지만, 뉴욕에
발을 딛고 헵번의 공간에 선 순간 나는 깨달았다. 자신을
사랑하기 위해, 그간 부족했던 자신을 먼저 용서하자고. 이
제까지의 모든 실수, 실패를 용서하고 새롭게 노력해보자
고. 나는 충분히 그럴 만한 가치가 있다고 믿으며, 스스로
를 온전히 받아들이고, 있는 그대로의 나와 인생을 받아들

이기로 결심했다. 내 존재가 스스로에게 편해졌을 때, 그때가 바로 뉴욕의 문화와 다양한 아티스트를 편하게 만날 때라고 믿으면서.

born

사랑, 우리가 살아가는 이유

맨해튼 5번가를 지나 6번가를 걷다보면 뉴욕을 떠오
르게 하는 상징적인 거리의 미술 작품 〈LOVE〉를 만나
게 된다. 어찌 보면 지극히 단순한 조각 작품인데, 사
람들은 연신 줄을 서서 사진을 찍는다. 단순하지만 한
번 보면 잊히지 않는 강렬함이 있다. 작품의 주제는
숫자나 영어 단어지만 입체적인 표현과 어울려 한눈
에 화려하다는 생각이 들어서일까. 마치 글자 놀이 장
난감 같은 알루미늄 조각 작품은 '이것이 정말 미술일
까?'라는 질문을 던지게 한다. 사랑이라는 흔한 말을
시각화한 것에 불과한데 자체로 보는 사람의 마음을
흔든다.

맨해튼의 밤거리를 걷다 스타벅스에 들렀다. 커피를 주문하려는데, 배경음악으로 흐르던 신나는 음악에 주문하는 사람도 받는 사람도 음악에 맞추어 콧소리를 내며 가볍게 몸을 흔들면서 즉석에서 웨이브와 그루브를 선보였다. 모델 같기도 하고 발레 무용수 같기도 한 예쁜 여성은 찡긋, 나에게 윙크를 하며 은근 수줍은 눈빛을 보냈다.

－이름이 뭐예요?

－켄Ken이에요.

－그럼 그 옆의 여성분은 바비Barbie겠네요, 하하!

바비 인형과 남자친구 켄을 떠올리게 만드는 농담 한 마디에 까르르 웃어버렸다. 세계 경제와 문화의 중심지 뉴욕 월 가Wall st., 이곳엔 금융인들뿐 아니라 세계 최고 아티스트를 꿈꾸며 몰려드는 전 세계의 재능 있는 예술가들이 가득하다는 사실을 자유분방하고 활기찬 카페의 분위기에서 실감할 수 있었다.

커피 한 잔을 들고 뉴욕을 걸으며 만나는 풍경들은 영화나 드라마의 한 장면 같다. 뉴욕이 교외를 포함해 인구 약 1600만 명(뉴욕 시 약 837만, 2012년도 기준)의 미국 최대 도시이자 세계 중심 도시라는 것은 이제 누구도 부정할 수 없는 사실이 됐다. 하늘 높이 솟은 빌딩, 일류 박물관 및 미술관과 공연예술극단, 금융, 패션, 출판, 방송, 연극, 뮤지컬, 광고 등 세계적인 문화의 중심지로 중요한 위치를 차지하고 있고, 수많은 여행자들의 요구를 만족시킬 수 있을 만큼 흥미로운 문화예술이 가득하다. 도시를 구성하는 사람들도 재미있다. 저마다의 꿈을 가지고 전 세계에서 온 뉴요커들의 자유분방하면서도 당당한 태도, 이국적인 모습, 세련된 패션 스타일과 열정 가득한 눈빛도 눈길을 사로잡는 풍경이다.

맨해튼 5번가를 지나 6번가를 걷다보면 뉴욕을 떠오르게 하는 상징적인 거리의 미술 작품 〈LOVE〉를 만나게 된다. 어찌 보면 지극히 단순한 조각 작품인데, 사람들은 연신 줄을 서서 사진을 찍는다. 단순하지만 한 번 보면 잊히지 않는 강렬함이 있다. 작품의 주제는 숫자나 영어 단어지만 입체적인 표현과 어울려 한눈에 화려하다는 생각이 들어서일까. 마치 글자 놀이 장난감 같은 알루미늄 조각 작품

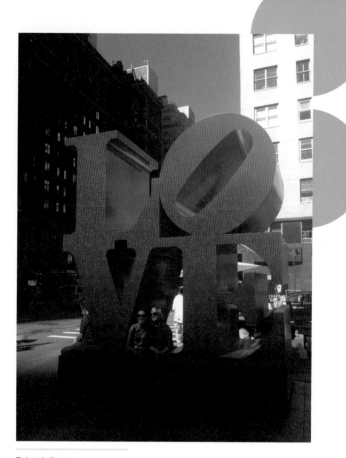

Robert Indiana

LOVE

Address: 55th Street 6th Avenue

은 '이것이 정말 미술일까?'라는 질문을 던지게 한다. 사랑이라는 흔한 말을 시각화한 것에 불과한데 자체로 보는 사람의 마음을 흔든다.

이 작품은 미국의 대표적인 팝 아티스트이자 추상미술가인, 로버트 인디애나Robert Indiana의 것이다. 인디애나는 1928년 미국에서 태어나 20세 때부터 미술 공부를 시작해 주로 추상화를 그려왔다. 1961년 뉴욕에서 작업을 하면서부터 일상적인 문자나 숫자의 다양한 형태에 관심을 갖고 본격적으로 Love, Hope, Eat, Hug 등의 단어나 숫자 조각을 모던하게 디자인하여 선보였다.

현대인의 일상적인 생활 속에서 미술의 주제를 찾고자 했던 팝아트의 흐름에 따라, 그는 매우 화려한 색을 즐겨 사용하여 지극히 평범한 재료를 아주 특별한 미술품으로 둔갑시켰다. 1962년부터 시리즈로 제작된 〈LOVE〉는 순수 미술과 디자인이 혼합된 방식으로, 강렬한 빨강과 파랑의 원색을 사용하고 일정한 두께의 입체적인 작품으로 제작되어 사람들의 눈길을 끌었다. 그의 작품이 시각적, 형식적 '단순함'에도 불구하고 빛을 발하는 이유는 아마 이 단어가 인간의 삶에 공기처럼 보편적으로 자리하기 때문일 거다.

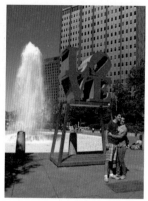

　　전 세계에 시리즈로 제작된 작품에는 각 지역이나 이야기에 맞게 각기 다른 색을 부여함으로써 〈LOVE〉에 다양성과 보편성을 불어넣었다. 세상에 존재하는 사람들의 수만큼 다채로운 사랑의 색을 표현한 것이기도 하고, 한 사람이 겪은 하나의 사랑조차 늘 한 색깔로 존재하지 않는다는 평범한 진리를 작품으로 보여주는 것이다.

　　경쟁과 반목으로 치닫고 있는 인류에게 희망과 사랑을 전달하는 작품을 보자니 시 한 편이 떠올랐다. 스스로를 사랑하는 것을 넘어 아무도 미워하지 않고 나에게 주어진 일상을 사랑하자고, 모두 사랑만 해보자고 꿈같은 말을 결심해본다. 사랑. 우리가 인생을 살아가는 이유가 아닐까.

하루는 인생의 축소판

아침에 눈을 뜨면

하나의 생애가 시작되고

피로한 몸을 뉘어 잠자리에 들면

또하나의 생애가 끝납니다.

만일 우리가 단 하루밖에 살 수 없다면,

나는 당신에게

투정부리지 않을 겁니다.

하루밖에 살 수 없다면

당신에게 좀더 부드럽게 대할 겁니다.

아무리 힘든 일이 있어도

불평하지 않을 겁니다.

하루밖에 살 수 없다면

더 열심히 당신을 사랑할 겁니다.

아무도 미워하지 않고

모두 사랑만 하겠습니다.

—「하루밖에 살 수 없다면」, 울리히 샤퍼Ulrich Schaffer

coexistence

공존, 함께 존재함으로 빛나는 것들

두 가지 이상의 사물이나 현상이 함께 존재함을 말하는 단어 '공존'. 뉴욕은 과거와 현재가 공존하고 빛과 어둠이 교차하는 도시다. 운명적 사랑의 세렌디피티를 꿈꾸며 연인들이 오가는 센트럴 파크, 돈벌이에 상관없이 수많은 무명 예술가들이 색소폰을 불고 브레이크댄스를 추는 워싱턴 광장, 예술 감각이 물씬 묻어나는 갤러리 지구 첼시, 새로운 패션과 트렌드의 메카 소호, 뮤지컬과 각종 공연이 뜨겁게 펼쳐지는 브로드웨이, 청명한 하늘 아래 여유롭게 커피를 마시는 노천카페, 비즈니스와 예술의 만남이 이루어지는 기념비적인 도시 속의 도시 록펠러센터 등 우리가 알고 있는 뉴욕의 모습은 늘 화려하고 낭만적이다.

두 가지 이상의 사물이나 현상이 함께 존재함을 말하는 단어 '공존'. 뉴욕은 과거와 현재가 공존하고 빛과 어둠이 교차하는 도시다. 운명적 사랑의 세렌디피티를 꿈꾸며 연인들이 오가는 센트럴 파크, 돈벌이에 상관없이 수많은 무명 예술가들이 색소폰을 불고 브레이크댄스를 추는 워싱턴 광장, 예술 감각이 물씬 묻어나는 갤러리 지구 첼시 Chelsea, 새로운 패션과 트렌드의 메카 소호, 뮤지컬과 각종 공연이 뜨겁게 펼쳐지는 브로드웨이, 청명한 하늘 아래 여유롭게 커피를 마시는 노천카페, 비즈니스와 예술의 만남이 이루어지는 기념비적인 도시 속의 도시 록펠러센터 등 우리가 알고 있는 뉴욕의 모습은 늘 화려하고 낭만적이다.

뉴욕은 1524년 이탈리아의 G.베라차노가 대서양 항해 중에 발견했으며, 1609년 영국의 탐험가 H.허드슨이 뉴욕만에 도달함으로써 지구인에게 알려졌다. 네덜란드인이 이주해온 이후부터 뉴욕에는 너무도 다양한 이주민들의 이질적인 문화가 모였다. 그래서 '뉴욕은 어떤 도시인가?'에 대

한 답은 한마디로 정의하기 힘들다. 그 정체성이 모호하기도 하고, 복잡하고 어지럽기까지도 한 도시 분위기가 때론 사람을 혼란스럽게 만든다. 그러나 이러한 것들이 모두 자양분과 밑거름이 되었고, 뉴욕은 다양한 꿈과 문화가 성장할 수 있는 트렌드를 창출하며 문화예술 도시로 성장해왔다. 다양한 모습이 공존하고 있는 뉴욕처럼 우리의 삶에도 공존의 가능성은 언제나 깔려 있다. 자신이 갖고 있는 물건, 동물, 식물 등과 같이 눈에 보이는 것부터 빛과 공기, 냄새처럼 보이지 않는 것들이 공존하고 있다.

—아니, 작가님이 뉴욕에 어쩐 일이세요?

뉴욕 퀸즈에서 '공존'을 주제로 홀로그램 작업을 하는 작가 레이 박Ray Park을 만났다. 몇 개월 전 프로젝트 에이에이의 기획전시 〈강남 마이동풍〉을 기획하면서 만나게 된 작가를 뉴욕에서 또 뵙게 될 줄이야. 레이 박 작가는 퀸즈 프라자에 있는 홀로그램 센터에서 70년대 홀로그래피 아티스트들의 작품부터 지금 활발하게 활동하고 있는 작가들의 홀로그램 작품들을 소개하는 그룹 전시에 참여하고 있다고 했다. 또 한국인 최초로 미국 MIT 박물관에서 자신의 360° 홀로그램 작품을 전시중이기도 하다. 미국뿐만 아니

라 유럽, 호주, 아시아 등 세계의 홀로그래피 아티스트 거
장들과 함께하는 전시라 영광이라며 해맑게 웃었다.

─축하드려요! 대단하세요! 그런데, 작가님 불편하진 않으세요?
─저는 농아지만 스스로 농아라고 생각하지 않아요. 불편하고
 제 삶이 허무하다는 생각도 했었지만, 매일 기도하면서 깨달
 았어요. 제 선택이나 의지로 농아로 태어난 게 아니라는 것
 을요.

 대화를 하는 중에 휴대폰에 적어 보여주기도 하고, 잘
안 들리는 단어는 몇 번이나 반복하며 이야기를 나누다보
니, 실례가 될지도 모르는 질문을 해버렸다.

─괜찮아요. 누구든 언제든 사고로 장애인이 될 수 있어요. 그
 렇다고 세상을 원망할 이유는 없어요. 단지 본인이 어이없
 고 답답할 뿐이죠. 예상하시겠지만, 제 삶은 순탄치 않았습
 니다. 언제나 왕따를 당하고 비웃음을 받았고, 지금도 그렇
 습니다. 사회의 편견 때문이기도 하고 사람의 본질이 악하기
 때문이기도 하죠. 신이 그런 울타리에 저를 가두었다고 생각
 하지 않아요. 사람들은 모두 꿈이 있어요. 꿈은 인간의 창조
 력을 발휘하게 만드는 발판이에요. 창조력은 신이 준 선물

중 하나이니까요. 저는 그걸 활용하는 공학자 겸 아티스트예요. 지금까지 힘들어도 꾸준히 활동해온 것도 꿈이 있어서 가능했지요. 꿈이 없으면 죽은 시체와 같을 거예요. 저는 이성적으로 생각하고 논리적으로 분석하지만 꿈도 많이 꾸고 상상도 많이 하며 작업해요. 작업을 통해 제 꿈을 실천하고 있어서 참 행복합니다.

맨해튼 브릿지를 바라보며 걷노라니 어느새 도착한 퀸즈 프라자의 홀로그래픽 아트센터Center for the Holographic Arts. 말 그대로 홀로그램의 역사적인 작품들이 멋지게 전시되어 있었다. 작가님의 작품은 '바나나'를 소재로 '공존'을 표현하는 입체적인 홀로그램 아트였다. 탁자 위에 놓여 있는 바나나 껍질(죽은 것) 앞에 설치된 원통형 아크릴 박스에는 싱싱해 보이는 홀로그램 바나나(산 것)가 보였다. 우리 주변에 있는 친근한 일상적인 현 사물과 사진을 홀로그램을 통해 또하나의 '공존'의 결과물을 만들어낸 것이다. 삶과 죽음, 보이는 것과 보이지 않는 것, 사용하는 것과 버리는 것, 현재의 모습에서 과거와 미래의 공존을 홀로그램으로 보여주고자 한다는 그. 그는 작품을 통해 영혼과 육신 그리고 삶과 죽음의 공존, 보이는 것과 보이지 않는 것의 공존을 보여준다. 기존에 보았던 평면 홀로그램 작업과는 달리 180°,

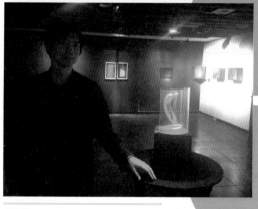

레이 박

The Coexistence

180° Cylindrical Hologram, 20x10x25cm

Address: Center for the Holographic Arts

(39-31 29th Street Long Island City, New York)

360°로 작업된 이 작품은 훨씬 넓게 볼 수 있고, 보다 입체적이다.

— 저는 사진, 조명, 홀로그래피 이렇게 세 가지 작업을 하고 있어요. 빛의 기록, 빛의 재생 그리고 재생된 빛으로 공간을 연출하는 작업을 의미하죠. 특히 보이는 세계와 보이지 않는 세계의 '공존' 작업은 제 영적인 삶에서 많은 영감을 받고 있어요. 미대와 공대에서 공부한 제게 '공존'은 매우 신비로운 상상력의 단어이자 과학적으로 증명할 수 있는 단어죠.

공존이라는 단어를 마치 인생의 귀중한 추억인 것처럼 곱씹으며 그는 이야기를 이어나갔다.

— 홀로그램은 공학의 산물이기 때문에 미술 공부만으로는 홀로그램을 잘 다루는 작가로 성장할 수가 없었어요. 그래서 미대 졸업 후 공대에 입학해 기초부터 다시 배웠어요. 더구나 소리가 잘 들리지 않기 때문에 강의를 알아듣지 못해 수업 진도를 도저히 따라갈 수가 없었어요. 최소한 칠판과 필기 자료를 보고 이해하고 공부할 수밖에 없었죠. 대학원 때는 1970년도부터 나온 홀로그램에 관한 논문을 닥치는 대로 검색해서 다운받아 보는 취미가 생길 정도였지요. 하하. 다 모아 보니

300GB 외장하드에 다 들어갈 정도였어요. 어마어마하죠? 공대에서 공부했던 모든 경험은 후에 홀로그램 작품을 만드는 소스로 잘 써먹을 수 있었어요.

—아니, 어떻게 그게 가능하죠?

—I have a dream. 마틴 루터 킹의 이 말을 참 좋아해요. 제게도 꿈이 있어요.

—그 꿈이 뭔가요?

—밝히기 쑥스럽지만 유명해지거나 부자가 되는 것이 아니고 신을 위해 무언가 해드리고 싶습니다. 그 꿈이 있기 때문에 준비하는 과정이 엄청납니다. 대통령을 만나도 준비하는 과정이 엄청날 텐데 하물며 천지와 만물을 창조한 신에게 해드리는 건 더하겠죠. 대통령과 비교가 안 되죠. 평생을 걸고 준비할 수밖에 없는 것 같아요. 그 꿈 때문에 그동안 무의미한 삶을 살지 않을 수 있었어요. 저는 한 번도 제 스스로 농아라고 생각하지 않았어요.

자신의 꿈 앞에서는 신체적 혹은 정신적 장애가 있을지라도 그에게는 별다른 문제가 되지 않는 것 같아 보였다. 눈빛은 열정으로 가득했고, 그의 꿈은 세계라는 무대에서 펼쳐지고 있었다. 그의 마지막 한마디가 잊지 못할 여운을 남겼다.

−기회를 얻으려고 노력했다기보다는, 미래를 상상하면서 설계했고 신과 함께 의지로 나아갈 수 있었어요. 그렇기에 지금까지 꿈을 실천할 수 있었던 거겠죠. 저는 매일 작업실에 박혀서 작업을 하는 대신 폭넓은 활동을 하면서 작업을 합니다. 왜냐면 홀로그램은 공학의 산물이고, 이것은 한 사람의 생각만으로 만들어지는 것이 아니기 때문이에요. 홀로그램 작업엔 여러 명의 생각의 융합과 공존이 필수입니다. 책을 보거나 다른 사람의 홀로그램 공학 논문을 공부하고 연구하여 자기 것으로 응용하고 만들어내는 거죠. 앞으로도 이런 노력을 멈추지 않을 거예요. 전 세계를 무대로, 보이지 않는 세계와 보이는 세계의 '공존'의 공감대를 형성하고자 합니다.

dream

자유롭게 꿈꾸기에 즐거운 삶

10분 전까지 눈에 익숙하던 초고층의 건물은 사라지
고, 다양한 벽화와 지저분한 거리가 묘하게 조화를 이
루며 만들어내는 브루클린 동 윌리엄스버그 쪽 모건
거리East Williamsburg Morgan Ave.가 모습을 드러냈다. 거
리를 따라 곳곳에 펼쳐진 특색 있는 벽화를 살펴보며
도착한 에릭의 작업실은 10명의 아티스트가 함께 작
업을 하는 공간이라고 했다. 넓은 거실에 널찍한 창으
로 햇볕이 쏟아지고 있었고, 고양이가 나른한 듯 어슬
렁거렸다. 가녀린 여성 화가가 히피스러운 느낌으로
고양이를 쓰다듬으며 사색에 빠져 있었다.

"먼저 꿈꾸지 않는다면 그 어떤 일도 일어나지 않는다."

– 칼 샌드버그Carl Sandburg

–오 마이 갓!

자정이 다 될 때쯤 도착한 뉴욕. 뉴욕에서 한 달 이상 머물려고 에어비앤비Airbnb를 통해 예약해둔 방에 도착한 나는 외마디 비명을 지를 수밖에 없었다. 이럴 순 없어. 여기서 어떻게 살라고!

방문을 여는 순간 퀴퀴한 냄새와 먼지가 코와 귀를 먹먹하게 했고, 기괴한 분위기의 그림 속 아랍 남자가 나를 무섭게 째려보았다. 이럴 순 없어. 여기서 어떻게 자지? 봉사활동을 다녀왔던 아프리카 사하라 사막도 아니고, 필리핀 오지마을도 아닌 뉴욕인데 이럴 순 없어!

뉴욕의 문화예술 트렌드와 아티스트를 알아보고자 아

티스트들이 모여 사는 첼시 아파트의 방 하나를 빌렸다. 내가 나이가 들어서 불편한 게 싫어진 것인지 모르겠지만 이건 '정말' 아니다 싶은 생각이 머릿속을 감쌌다. 뉴욕에 오기 전에 들렀던 캘리포니아와 시애틀, 포틀랜드의 행복했던 추억은 어느새 누군가 지우개로 빡빡 지운 듯 사라졌고, 머릿속은 온통 이 창고 같은 방에서의 생존 문제로 고민에 빠져 있었다.

　　ー미안한데, 여기서 한 달간 지낼 순 없을 것 같아. 사진 속 방과
　　실제 방이 다른데 이렇게 살 순 없어. 예약을 취소해줘. 우선
　　호텔로 갈게. 미안해.

　　외마디 비명을 외치고 들어선 호텔도 비용 대비 너무나 초라했다. 뉴욕은 벌써 세번째인데도 이렇게 높은 집값과 호텔에 다시 기겁을 하게 되다니. 모텔보다도 못한 호텔에서 내일부터 어떻게 살아갈지 심히 걱정이 됐다. 눈이 빨개지도록 새로운 방을 알아보고 주인들에게 쪽지를 보내고 난리가 났다.

　　잠깐 한인민박으로 자리를 옮겼다. 발품을 팔며 여기저기 살 곳을 찾았고 다시 자리를 잡은 곳은 센트럴 파크가

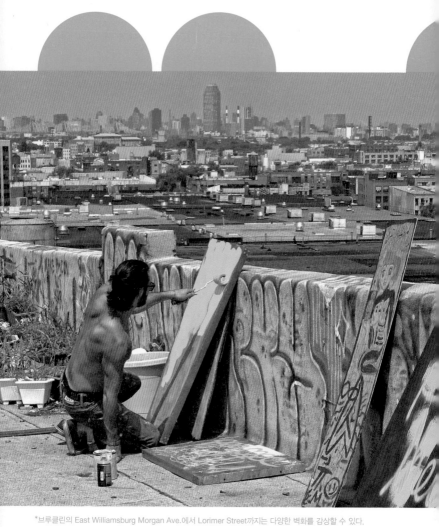

*브루클린의 East Williamsburg Morgan Ave.에서 Lorimer Street까지는 다양한 벽화를 감상할 수 있다.

1분 거리에 있는 어퍼 웨스트 사이드Upper West Side 쪽이었다. 사실 퀘퀘하고 지저분한 건 마찬가지였지만, 조용하고, 산책하기 좋은 위치에 자리한 곳이었다. 집 근처에 센트럴 파크가 있다는 사실도 글을 쓰기에 더없이 좋은 환경이라는 생각이 들었다. 센트럴 파크를 내 사무실이라 생각하고 아침마다 커피 한 잔을 들고 찾아갔다.

> −안녕! 나 브루클린으로 작업실과 사는 공간을 옮겼어. 관심 있
> 으면 놀러와도 좋아. 보여주고 싶어!

취소하고 떠났던 첼시의 아파트 친구들을 껄끄러워 다시는 볼 수 없을 거라 생각했다. 다섯 명의 룸메이트들 중 에릭이라는 친구가 페이스북으로 연락을 했다. 호기심이 생긴 나는 그의 작품들을 찬찬히 살펴보았다. 인물화를 특색 있게 그려내는 그의 작품엔 무언가 이야기가 잔뜩 들어 있었고, 듣고 싶고 묻고 싶게 만드는 끌림이 있었다. 만나자! 순식간에 약속시간을 정하여 브루클린으로 향했다.

맨해튼에서 몇 정거장을 가니, 이게 뉴욕인가 싶을 만큼 황폐하고 가난해 보이는 브루클린이 나왔다. 에릭의 말에 의하면 살인적인 뉴욕의 부동산 물가 탓에 가난한 아티

스트들은 맨해튼 로어 사이드Lower Side에서 브루클린 초입의 윌리엄스버그로, 이제는 더 깊숙한 지역으로 점점 몰려나고 있다고 했다. 자신의 학교인 스쿨오브비주얼아트SVA, School of Visual Arts의 선배이자 뉴욕의 역사적인 그래피티 아티스트 키스 해링Keith Haring도 비슷한 상황을 겪었다며.

10분 전까지 눈에 익숙하던 초고층의 건물은 사라지고, 다양한 벽화와 지저분한 거리가 묘하게 조화를 이루며 만들어내는 브루클린 동 윌리엄스버그 쪽 모건 거리East Williamsburg Morgan Ave.가 모습을 드러냈다. 거리를 따라 곳곳에 펼쳐진 특색 있는 벽화를 살펴보며 도착한 에릭의 작업실은 10명의 아티스트가 함께 작업을 하는 공간이라고 했다. 넓은 거실에 널찍한 창으로 햇볕이 쏟아지고 있었고, 고양이가 나른한 듯 어슬렁거렸다. 가녀린 여성 화가가 히피스러운 느낌으로 고양이를 쓰다듬으며 사색에 빠져 있었다. 에릭의 안내에 따라 좁은 예술가의 방을 탐방했다. 그가 그린 인물화들이 천장이 높고 좁은 방을 가득 채우고 있었다. 어린 시절 극단에서 만났던 꼬마 배우들의 모습부터 헤어진 여자친구의 슬픔이 가득 담긴 모습, 거리의 부랑자가 쓸쓸히 담배를 태우는 모습, 삶의 고단함과 낙천성이 그대로 느껴지는 흑인 잡화상 아저씨의 모습, 장난기가 가득

Erik Maniscalco

Kevin

캔버스에 유채, 68.6×106.7cm

하지만 동시에 시크함도 느껴지는 백인 코미디언의 모습까지. 현대의 뉴욕을 구성하고 있는 다양한 사람들의 초상화가 그의 방과 삶을 풍성하게 장식하고 있었다.

─에릭, 넌 왜 그림을 그리지?

─미술을 전공하긴 했는데, 작가로 전업한 건 얼마 안 됐어. 뉴욕의 살인적인 부동산 물가 속에서 회사를 다니며 애니메이션과 디자인 등을 작업했지. 그런데 더 늦기 전에 내가 정말 하고 싶은 것을 해야겠다는 생각이 들더라고. 36살에 말이야.

─그렇구나. 어떤 꿈이 너를 이렇게 행동하게 하는 거야?"

─글쎄…… 제이 지Jay Z와 얼리샤 키스Alicia Keys가 부른 〈Empire State of Mind〉라는 노래를 알아? 노랫말에 이런 표현이 있지. '뉴욕은 꿈으로 이루어진 정글In New York, concrete jungle where dreams are made'이라고. 나한테 특별한 꿈이 있다기보다 이렇게 꿈으로 만들어진 정글에서 하루하루 최선을 다하는 것이 내 꿈인 것 같아. 인물화를 주로 그리는 이유도 정글을 구성하는 일부가 되기 위해 그리고 그 꿈을 꾸는 사람들을 그리기 위해서지. 이게 그냥 즐거워. 표현하기 힘들지만, 그냥 좋아서 하는 거야. 결국 좋아하는 것을 계속할 수 있는 것이 내 꿈이고 내가 만들어가는 예술이라고 표현할 수 있겠지. 비록 지금 살고 있는 곳은 초라함으로 가득한 작은

작업 공간이지만 이걸 견딜 수 있고, 새로운 걸 시작하기엔 늦은 나이(?)임에도 위험을 감수하며 예술을 할 수 있는 것은 그만큼 지금 하는 일이 즐겁기 때문이야. 작업을 할 수 있는 것 자체로 나는 행복해. 혼자였다면 더 힘들었겠지만, 이것 봐, 여기 친구들이 있고 자유롭게 꿈을 꾸는 사람들이 모여 있잖아. 나는 즐거워. 이곳 뉴욕, 꿈으로 이루어진 정글에서!

Erik Maniscalco
www.erikmaniscalco.com
www.facebook.com/ErikManiscalco.Art
erikmani@gmail.com

empathy

어린아이처럼 공감하고 순수하게 바라보기

살다보면 내가 조금씩 닳고 해지는 느낌을 받는다. 한
때 나였던 '그 아이'가 내 안에서 영영 사라져버린 것
같아 조바심이 날 때도 있다. 그럴 때면, 앞으로 달려
가기보단 멈추어 서서 내 안의 '그 아이'가 잘 있는지
살펴봐야 하지 않을까. 안성민 작가의 작품이 전하는
메시지 또한 내 속의 '그 아이'와 함께 순수하게 세상
을 바라보고, 가끔은 천천히, 가끔은 천진난만하게 나
의 순수성을 음미해보라는 제안이 아닐까. 그렇다면
뉴욕의 따뜻한 가을 햇살처럼, 좀더 따뜻한 가을, 따뜻
한 삶이 될지도 모르겠다.

많은 사람들이 줄을 서서 조그마한 컵케이크를 기다리고 있었다. 요즘 뉴욕에서 핫하다는 멜리사의 컵케이크 Baked by Melissa. 엄지와 검지를 동그라미로 그린 모양의 작은 크기다. 작은 컵케이크가 한입에 쏙~ 들어가면 입안에 향긋하고 달달한 맛이 가득 차 금세 행복해진다. 마침 만나러 가는 작가님의 생일이라는 말을 듣고 컵케이크 한 박스를 사들고 인사를 드리러 가게 되었다.

—하늘아, 개척자Pioneer는 자신의 순수성으로 새로운 영역을 처음으로 열어가는 사람이래. 또, 그는 탐험가Explorer이기도 하지. 우리 하늘이도 자신만의 영역으로 새로운 세상을 만들어가는 멋진 개척자가 되기를. 사랑해 하늘아, 엄마가.

유치원에 다니는 딸에게 매일 도시락에 그림과 함께 한국어와 영어 메시지를 같이 적어주는 어머니의 정성스러운 편지. 하늘이는 그런 그림과 글과 언어를 배워가며 세상을 알아나간다.

안성민

Peony Bouguet

한지에 먹, 채색, 101.6×528.3cm(8 패널)

안성민

Portrait of Peony

한지에 먹, 채색, 106.7×66cm

동양화를 전공한 안성민 작가. 모란으로 엮은 부케를 우아하게 그려낸 〈모란의 초상〉이라는 그녀의 작품을 처음 보았을 때, 은은하면서도 단아하고 따뜻한 느낌이 나를 어루만져주는 것 같았다. 모란꽃과 잎들을 재구성하여 현대적 부케를 만들기도 하고, 모란꽃 하나를 과장된 크기로 확대하여 단순화, 반복화한 미니멀리즘적 표현을 시도하기도 한다. 민화의 대표적인 주제 중 하나이자 부귀영화라는 지극히 대중적이고 기복적인 상징성을 지닌 〈모란도〉를 재구성하여 현대적 부케를 만들었다. 결혼을 앞둔 여성들이 부케 앞에서 인생을 돌아보듯 〈모란의 초상〉은 곧 작가 자신의 초상으로, 감정과 기억, 상처와 승화를 겪은 삶의 여정을 돌아보게 한다. 인생의 시계를 되돌려 사색하게 하고 그것이 오늘의 삶에 어떤 의미를 부여하는지 고민하게 만드는 작품이다.

그녀는 지금 뉴욕의 브루클린에서 그녀를 지지해주는 유머러스한 남편과 예쁜 딸 '하늘이'와 함께 살고 있다. 서울대에서 미술을 전공했고, 뉴욕에는 메릴랜드 미술대학원 Maryland Institute College of Art에 유학차 오게 되었다고 한다. 뉴욕에서 지금의 남편을 만나 결혼하고 정착한 지 벌써 10년이 훌쩍 넘어버렸다고.

〈모란의 초상〉뿐만 아니라 〈디저트〉 연작도 인상적이었다. 아이스크림과 컵케이크 등을 그린 디저트 시리즈는 아이를 키우면서 생각해내고 발전시킨 작품이었다. 딸 하늘이가 참 좋아할 것 같은 달콤하고 예쁜 〈디저트〉 연작.

일상의 소소한 사물인 디저트를 한국적 패턴과 과감한 보색의 배치 등 민화적이고 전통적인 표현 기법으로 그려냈다. 한지 위에 수십 번이고 붓끝을 고심하며 터치한 듯 섬세하고 투명하게 그려낸 마카롱을 보면 신사임당의 민화를 보는 기분이 든다. 마카롱의 물결을 전통 기와집의 처마 끝 문양 같은 물결 문양으로 채워 익살스러움을 더한다. 조선시대 민화의 팝아트적 콘셉트라니. 왠지 앙증맞은 작은 강아지나 인형을 발견한 듯 귀엽고 사랑스럽다.

　－작은 것, 단순한 것, 고민을 잊게 하는 것, 순수하게 좋은 것 그래서 지금 '순간'을 즐겁게 하는 것. 이것들이 딸아이를 통해, 이 그림을 그리는 과정을 통해 배운 가볍지만 소중한 가치들이에요. 작가로서의 저 또한 순수한 마음을 잃지 않고 인생을 살아가야겠다는 다짐을 화폭에 담은 것이기도 하고요.
　－작가님은 하늘이에게 영감을 많이 받으시겠네요? 정말 사랑스러운 아이 같아요.

―아이를 키우는 것은 생애에서 가장 축복된 일이지만 항상 달
콤하고 즐겁지만은 않지요. 수많은 고민과 걱정, 인내와 희생,
자기와의 싸움……. 순간순간 자신의 한계를 시험해야 하는
때가 많죠. 세상살이가 다 그렇지만 특히 아이를 키우는 일에
는 예측불허의 난제가 찾아와요. 또 내가 노력한 것과 비례하
지 않는 결과로 인해 때로는 가슴 아프고 때로는 실망하고 때
로는 질투하게 되지요. 하지만 아이가 건네는 작은 손짓, 맑은
웃음, 아직도 품안에서 꿈틀대는 어리광, 또 '엄마 사랑해요'라
는 말 한마디가 그 모든 아픔을 녹여버리는 달콤한 속삭임이
되어요. 아이를 키우며 배운 인생의 교훈을 작품에 순수하게
담으려고 노력합니다.

안성민 작가의 최근 작품 〈이제는 돌아와 거울 앞에 서서〉는 자신의 모습을 관찰하고 스스로와 대화하는 듯한 '회귀'의 작품이라고 했다. 서울에서의 생활을 마치고 뉴욕에서 제2의 인생을 시작한 지 10여 년. 결혼 전 치열했던 삶에서는 미니멀하고 개념적인 설치 작업을 했었는데, 결혼을 하고 아이를 키우고부터 세상을 보는 관점이 달라져 전통에 관심을 돌리기 시작했다고 한다. 특히 조선시대 민화에 빠져, 한국적이면서도 현대적인 팝아트를 그리고자 노력한다고. 전통미술에 대한 애정과 뉴요커로서의 감각 그리고 엄마의 감수성이 함께 어우러진 그녀의 작품 세계에 나는 푹 빠져들었다.

지난 10년간 문화예술에 대한 호기심과 사랑으로 전세계의 미술관과 아트페어를 찾아다녔지만, 사실 나는 아직 작품을 판단하는 안목이나 식견이 많이 부족하다. 그래서인지 어떤 작품에 비평을 하기보다는 작가와 함께 공감 Empathy하려는 감상 습관이 있다. 안성민 작가의 그림을 보면서도 그랬다. 〈모란의 초상〉에서 부케에서 잘려나간 부분의 의미는 무엇일까? 은은하고 아름다운 꽃다발 속 잘라져버린 한 조각으로 인해 가슴이 먹먹해지는 이유는 무엇일까? 내 가슴속에 묻어둔 아련한 추억일까? 아니면 들춰

내고 싶지 않은 나만의 상처일까? 쏜살같이 지나가버린 인생의 어느 찰나일까?

〈디저트〉 연작을 멍하니 보면서 배시시 웃는다. 작지만 센스 있는 디테일은 우리에게 어떤 의미를 주는 것일까? 온갖 화려한 것들이 가득한 자본주의 세상에서 내게 이 달콤하고 간결한 그림은 '순수성'을 잃지 말라는 메시지일까?

> "모든 아이는 예술가다. 문제는 어떻게 어른이 되어서도 이를 유지하느냐에 있다."
>
> – 파블로 피카소Pablo Picasso

살다보면 내가 조금씩 닳고 해지는 느낌을 받는다. 한때 나였던 '그 아이'가 내 안에서 영영 사라져버린 것 같아 조바심이 날 때도 있다. 그럴 때면, 앞으로 달려가기보단 멈추어 서서 내 안의 '그 아이'가 잘 있는지 살펴봐야 하지 않을까. 안성민 작가의 작품이 전하는 메시지 또한 내 속의 '그 아이'와 함께 순수하게 세상을 바라보고, 가끔은 천천히, 가끔은 천진난만하게 나의 순수성을 음미해보라는 제안이 아닐까. 그렇다면 뉴욕의 따뜻한 가을 햇살처럼, 좀더 따뜻한 가을, 따뜻한 삶이 될지도 모르겠다.

안성민
www.seongminahn.com
seongminahnny@hotmail.com

fun

내 삶은 재미있는 걸까?

보테로는 전쟁과 마약으로 망가진 콜롬비아 국민들
의 일상과 폐쇄적인 문화, 사회적 불평등을 작품의
주제로 삼아 묘사했다. 예술가로서 불평등과 탄압을
고발해야 한다는 책임감을 갖고 여든이 훌쩍 넘은
지금도 세계 곳곳에서 작업에 몰두하고 있다. '재미
있는 삶'이 단순한 유희로 가득 찬 것이 아니고 의미
있는 세상을 위한 사명감으로 살아가는 것이라면,
예술과 삶은 같은 맥락에 있는 것이 아닐까. 단순한
'관조의 대상'로의 예술이 아니라, '삶을 살아가는 방
식이나 의미가 발생하는' 예술. 지금 내 삶은, 우리네
삶은 재미있는 걸까?

재미있다는 건 어떤 순간에서 오는 감정일까? 코미디언이 일부러 보여주는 천연덕스러운 바보 연기도 재미있긴하지만, 기대하지 않았던 상황을 만났을 때 혹은 사회의 편견에 해학적으로 반항할 때, 반전의 매력이 느껴질 때 '재미있다'는 단어를 절로 떠올리게 된다.

예술은 아름답고, 예술 속 주인공들은 더욱 아름다워야 한다고 생각하는 우리에게 반전의 매력을 선사하는 조각 작품을 만났다. 나도 모르게 '크큭'하고 웃음 짓게 만드는 작품. 그 앞에서 한참을 서성거렸다. 그 작품을 만난 곳은 콜럼버스 서클Columbus Circle 광장. 뉴욕 맨해튼 어퍼 웨스트 사이드의 시작을 알리는 기점이자 센트럴 파크의 남서쪽과 교차하는 원형광장에 위치한 타임워너 센터Timewarner Center의 1층 로비.

1492년 미국 신대륙을 발견한 크리스토퍼 콜럼버스의 동상이 광장 중앙에 높게 서 있고 그 아래에는 콜럼버스가

이끌던 니나호, 핀타호, 산타마리아호의 뱃머리가 조각되어 있다. 많은 뉴요커들과 관광객들의 약속 장소로도 유명한 이곳. 투명한 유리창으로 쏟아지는 햇살을 머금은 타임워너 센터 로비의 양쪽 엘리베이터 앞에서는 한 쌍의 커플이 나를 웃게 만들었다. 그 커플은 페르난도 보테로Fernando Botero의 〈아담과 이브〉라는 대형 청동 조각 작품이다.

작품 제목만 보면 멋진 훈남의 아담과 바비 인형같이 예쁜 이브의 조각이 있어야 할 것 같은데, 울퉁불퉁 터질 듯이 뚱뚱한 아담과 이브가 나체로 조각되어 있었다. 동시대 일반적인 미의 기준과는 확연히 다른 몸매를 자랑하는 조각을 보자니 헛웃음이 나왔다. 그런데 어쩐지, 보면 볼수록 귀엽고 '재미있다'는 느낌이 든다. 조각상 앞에서 빙그르르 계속 맴돌게 된다. 신체의 은밀한 구석마저 익살스럽게 표현한 것까지 훑어보면서.

보테로는 라틴아메리카 콜롬비아의 화가이자 조각가이다. 보테로의 작품을 보면 금방이라도 터질 듯한 풍만함과 볼륨감을 느낄 수 있다. 강렬한 볕이 내려쬐는 열정적인 라틴아메리카의 대중문화에서 착안한 아이디어로, 뚱뚱함의 관능미와 삶의 여유로 인한 늘어짐의 미학을 표현하고

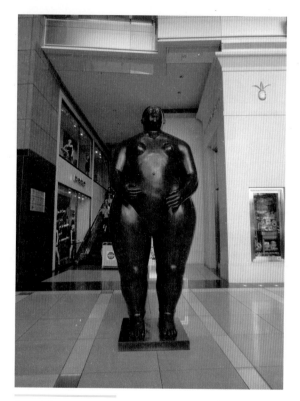

Fernando Botero

Adam and Eve

브론즈, 609.6cm

Address: 1849 Broadway, New York

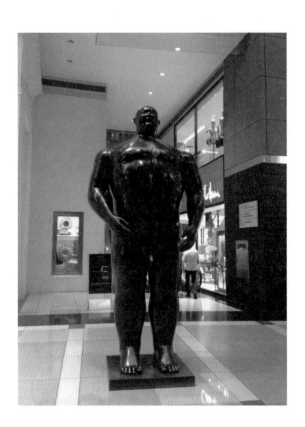

자 부푼 소재를 이용한다고 한다.

미소가 떠오르는 즐거운 작품. 특유의 유머감각으로 라틴아메리카의 정서를 표현하지만, 옛 거장들의 작품을 독특하게 패러디하고 권위주의 사회상을 풍자한 작품들로도 유명하다. 콜롬비아 식민 시대의 전형적인 건축 양식인 바로크 양식의 성당과 우스꽝스런 모습의 성직자들, 응접실, 창녀촌 등을 표현하기도 했다.

보테로의 작품 속 인물들은 신체만 뚱뚱한 것이 아니다. 무표정한 얼굴의 부동자세로 서 있는 인물에게서 뚱한 느낌을 받는다. 보테로는 인체나 사물의 비례를 터무니없이 확대시키거나 축소시켜 표현한다. 인물의 개성을 생략하여 뚱뚱한 '덩어리'로 표현하고 '양감'을 느끼게 하는 한편, 인물의 옷이나 주변 도구를 통해 어떤 사람인지 파악할 수 있게 한다.

인물이 처한 상황도 재미있다. 성직자나 군인, 정치인처럼 한 나라의 권력을 쥔 세력가들은 근심에 쌓인 듯 표현한다. 또 〈아담과 이브〉에서처럼 당연히 아름다울 것이라 생각되는 인물을 뚱뚱하게 표현하는데, 그 둘은 정면을 쳐

다보고 있어 사랑하는 사이인지 상상이 되지 않는다. 이처럼 사회 비판적이면서도 위트 있는 작품으로 보테로는 콜롬비아 작가로는 전례가 없을 만큼 미술사적으로나 상업적으로 성공을 거두었다. 미국 비평가들의 혹평에도 불구하고 그는 《타임》지를 장식하는 등 전 세계적인 인기를 누리고 있다.

세계적으로 위대한 화가 반열에 오른 보테로도 '꿈'을 위해 어려운 시절을 극복해낸 인물이다. 정식으로 미술 교육을 받지 못했으나 미술관에서 독학을 하며 작가로서 활동했다. 가난했던 시절 자신을 둘러싼 환경, 고국 콜롬비아의 오랜 식민 역사의 잔혹함과 마약으로 망가져가는 일상을 지켜보고 이를 작품에 담았다. 평화로운 시골 모습과 상반된 자살 장면, 좁은 골목 속에 감도는 긴장감. 과장된 인체 비례를 통해 제도화된 규범을 조롱하고, 뚱뚱한 인물들을 통해 작품에 위트를 더했다.

─내 그림들이 뿌리를 갖기를 원한다. 왜냐하면 바로 이 뿌리가 작품에 어떠한 의미와 진실함을 주기 때문이다. 내가 손을 댄 모든 것이 라틴아메리카의 영혼으로부터 침투된 것이기를 바란다.

보테로는 전쟁과 마약으로 망가진 콜롬비아 국민들의 일상과 폐쇄적인 문화, 사회적 불평등을 작품의 주제로 삼아 묘사했다. 예술가로서 불평등과 탄압을 고발해야 한다는 책임감을 갖고 여든이 훌쩍 넘은 지금도 세계 곳곳에서 작업에 몰두하고 있다. '재미있는 삶'이 단순한 유희로 가득 찬 것이 아니고 의미 있는 세상을 위한 사명감으로 살아가는 것이라면, 예술과 삶은 같은 맥락에 있는 것이 아닐까. 단순한 '관조의 대상'으로의 예술이 아니라, '삶을 살아가는 방식이나 의미가 발생하는' 예술. 지금 내 삶은, 우리네 삶은 재미있는 걸까?

grow

변화를 두려워하지 말고 성장하기

글로벌한 소통이 이루어질 수 있는 곳이 바로 뉴욕이
죠. 문화예술의 리더들이 다 모이는 곳이기도 하고요.
한마디로 뉴욕은 무한한 가능성과 발전성을 가진 도시
예요. 창의적이고 새로운 것에 대해 항상 열려 있고요.
새로운 도전을 하기에 가장 좋은 도시. 스스로를 계속
발전시키기에 좋은 도시죠. 블랭크 스페이스와 이상봉
브랜드도 그런 에너지를 받으며 끊임없이 발전해갔으
면 해요. 저 또한 현재에 안주하지 않고, 새로운 것에
도전하고, 변화를 두려워 않고, 성장해야겠지요.

찬바람에 귀가 떨어져 나갈 듯 추웠던 지난겨울의 뉴욕. 250개 이상의 갤러리가 몰려 있는 뉴욕 첼시 거리를 헤매고 있었다. 미술업계에서 유명한 작가들, 아티스트, 아트 딜러, 갤러리스트들이 함께 모여 꿈을 키워나가는 곳, 첼시. 헨리 무어Henry Moore, 제프 쿤스Jeff Koons, 장 미셸 바스키아Jean Michel Basquiat 등의 유명 작가들의 작품뿐 아니라 가고시안Gagosian, 메리 분Mary Boone 등의 유명 갤러리와 한국의 가나 아트 뉴욕, 두산 갤러리까지 다양한 현대미술이 모여 함께 숨 쉬는 곳이다.

첼시는 뉴욕 맨해튼 미드타운 남서쪽에 위치하고 있고, 세계 최고의 화랑가로 명성이 자자하다. 가난한 예술가들의 아지트였던 소호Soho가 상업화되면서 예술가들은 더 저렴한 공간을 찾아 첼시로 모여들었다. 원래 첼시에는 공장과 창고가 대부분이었지만, 예술가들이 모이면서 삭막했던 공장 일대가 아름다워졌다. 유명 화랑들까지 대열에 합류하여 지금은 뉴욕에서 가장 트렌디한 현대미술의 메카로

떠오르고 있다. 첼시의 갤러리들은 거대 미술관에 비하면 턱없이 작은 공간으로 운영되지만, 서로를 꼭 껴안은 듯 첼시 지역을 꽉 채우고 있다. 이곳 대부분의 갤러리는 입장료 없이 관람객들을 맞는다. 추운 날씨 때문인지 거리는 생각보다 한적했지만, 갤러리 안은 멋진 현대미술 작품들을 둘러싼 생동감이 가득했다.

그중 '블랭크 스페이스Blank Space'는 젊고 실험적인 예술가들의 작품을 전시하는 곳으로 유명하다. 2009년 5월에 문을 열었고 지금까지 30회 이상의 전시회를 열었다. 패션 디자이너 이상봉의 뉴욕 쇼룸과 글로벌 PR 등을 병행하기도 한다. 현재 이곳을 운영하는 CEO이자 큐레이터인 이나나Nana Lee 대표님이 와인을 건네며 나를 반겨주셨다. 젊고 아름다운 그녀의 첫인상에 압도된 나는 세련되면서 친근한 그녀의 말투에 또 한번 감탄했다. 흥미진진한 이야기와 작지만 창의적인 작품들이 가득했던 갤러리.

이나나 대표는 패션 디자이너 부부 사이에서 태어났다. 어릴 적부터 부모를 따라 수많은 패션쇼를 따라다니며 화가를 꿈꾸기 시작했다. 중학교 때는 미국으로 가 공부했고, 이후 캘리포니아와 영국 런던의 세인트마틴 칼리지에

서 패션 디자인을 공부했다. 뉴욕 프랫 인스티튜트 대학원에서 디자인 경영을 공부하고, 지금은 뉴욕, 파리 등의 도시에서 사업을 진행하고 있다.

그녀의 아버지는 한국은 물론 세계에서도 유명한 '이상봉' 디자이너였다. 사실 첫 인터뷰 때, 나는 그녀가 이상봉 디자이너의 딸인지 모르고 '갤러리와 아트'에 대한 이야기만 나누었다. 나중에야 이나나 대표가 이상봉 선생님의 딸로도 이미 유명했다는 사실을 알게 된 거다! 바쁜 일정 탓에 시간을 쪼개어 여러 사람을 만나느라 준비성이 부족했던 내 모습이 부끄러웠지만, 오히려 그녀에 대해서만 격의 없이 이야기를 나눌 수 있었던 것 같다. 아버지의 후광이 아니더라도 미술과 패션에 대한 지식과 탄탄한 실무경험이

그녀를 문자 그대로 '전문가'로 보이게 했기 때문이다.

글로벌한 그녀의 경험담에서는 다른 사람의 가슴까지 뛰게 만드는 열정이 느껴졌다. 런던의 대학에서 공부할 땐 《보그 코리아》특파원으로 일했고, 졸업 후에는 한국에서 《보그걸》에디터로도 활동했다. 2005년엔 뉴욕의 의류 브랜드 'Living planet'에서 1년간 홍보를 담당했고, 이후 한국의 패션채널 '온스타일'에서 〈싱글즈 인 서울 4〉의 뉴욕 대표로 방송에서 활동하기도 했다. 그녀는 패션 디자인에 대한 다양한 직업을 경험했고 늘 패션과 관련된 경력을 쌓았다. 그 과정에서 그녀는 창의력보다는 논리적인 사고로 기획·홍보하는 것이 자신의 적성에 더 잘 맞다는 걸 깨달았다고 한다. 패션 비즈니스 현장으로 뛰어들게 된 것도 그 때문이다. 블랭크 스페이스를 운영하며 다양한 방식의 전시를 여는 것도 그녀의 탁월한 기획력을 잘 보여준다. 블랭크 스페이스는 '빈칸'이라는 뜻인데 '전 세계의 젊은 예술가들이 첼시의 빈 공간에 꿈을 채운다'는 모토와 다양한 아티스트들과 창의적이고 실험적인 전시를 기획하겠다는 그녀의 의지를 담고 있다. 미술, 패션, 문화를 한곳에 모아 매달 새로운 전시를 열고 있으며, 갤러리 자체도 예술 작품처럼 만들고자 노력한다고.

—굉장히 창의적인 전시를 기획하고 계세요.

—그런가요? 음…… 전통적이진 않죠. 블랭크 스페이스는 창의
성을 많이 추구해요. 그게 우리의 차별화된 강점이 되었으면
하고요. 보통 갤러리들은 거의 다 비슷비슷하잖아요. 우리만
의 색깔을 가지려면 작가 선정뿐만 아니라 '작가를 보여주는
방식'에 있어서도 심혈을 기울여야 해요. 전시중인 두 작가의
그룹 전시만 하더라도, 하나의 개인전으로 보여주는 것과는
또다른 매력이 있는 걸 볼 수 있거든요. 다르지만 같고 같으면
서 다른 작품들이 서로 대화할 수 있는 전시 기획이 좋아요.
관객들의 관심을 불러일으키거든요. 왜 이 작가 둘을 같이 보
여주는지 관객에게 호기심을 불러일으켜 작품에 참여하게끔
하는 거죠. 이번 전시는 두 작가의 프레임Frame이라든지 개념
적인Conceptual 부분이 잘 맞아떨어진 경우였죠.

이후 뉴욕에서 다시 그녀를 찾았을 때, 그간 궁금했던
것들을 더 물었다.

—한국의 대표 디자이너라 말할 수 있는 이상봉 선생님의 딸로
서 사는 게 부담스럽거나 힘들진 않으셨나요?
—물론 고민도 있었고 부모님의 그늘을 피했던 적도 있어요. 하
지만 지금은 아버지를 선생님이자 클라이언트라고 생각하고

프로페셔널하게 일에 임하려고 해요. 현재 '이상봉 쇼룸'의 브랜드 홍보를 맡아 미국 정착을 돕고 있거든요. 제가 잘할 수 있는 일이고 가치 있는 일이라고 생각해요. 저는 주로 해외시장의 유통을 분석하고, 다른 브랜드들과 다른 '이상봉' 브랜드만의 경쟁력과 가치를 높이는 일에 주력하고 있어요. 이상봉 디자이너의 옆에 있는 사람이라는 저만의 강점을 최대한 살리려고 하죠. 갤러리를 운영하면서 비즈니스 매니지먼트의 역량이 늘었는데, 그것도 도움이 됐어요. 물론 처음엔 쉽지 않았지만, 매년 이상봉 디자이너의 파리 컬렉션에 참여해 캐스팅부터 스타일링, 무대 설치, 조명, 음악, 게스트 리스트, 헤어와 메이크업, 심지어 피팅에 이르기까지 모든 디렉팅에 참여하고 있어요.

—정말 멋지네요. 앞으로의 꿈은 무엇인가요?

—갤러리를 통해서는 개성과 색깔이 있는 갤러리를 완성해가고 싶어요. '블랭크 스페이스적이다'라는 말을 듣는 게 참 좋아요. 실험적이고 도전적인 아트 정신을 지켜나가면서 블랭크 스페이스만의 구체적인 형태와 색을 만들어갈 거예요. 그리고 이상봉 디자이너의 브랜드를 통해서는 뉴욕의 글로벌한 스타일리스트와 에디터들이 소통하는 공간을 만들고 싶어요. 세계 각국에서 몰려드는 트렌드세터들이 이상봉 디자이너의 옷들을 보고 기뻐하고 좋아할 때 저도 행복하거든요. 그들이 컬렉

선을 사랑하고 많은 관심을 가져줄 때 최고의 희열을 느끼죠. 이런 희열과 보람을 느끼면서 꾸준히 일하고 싶어요. 방문하는 관객의 수와 갤러리에 참여하는 아티스트들도 매년 늘고 있는 만큼, 앞으로 어떤 식으로 접근할 것인지를 연구해서 새로운 것에 도전을 시도하며 발전해가고 싶어요.

―글로벌한 무대를 대상으로 가능성과 꿈을 계속 키워나가는 공간이 특별히 '뉴욕'인 이유가 있나요?

―글로벌한 소통이 이루어질 수 있는 곳이 바로 뉴욕이죠. 문화예술의 리더들이 다 모이는 곳이기도 하고요. 한마디로 뉴욕은 무한한 가능성과 발전성을 가진 도시예요. 창의적이고 새로운 것에 대해 항상 열려 있고요. 새로운 도전을 하기에 가장 좋은 도시, 스스로를 계속 발전시키기에 좋은 도시죠. 블랭크 스페이스와 이상봉 브랜드도 그런 에너지를 받으며 끊임없이 발전해갔으면 해요. 저 또한 현재에 안주하지 않고, 새로운 것에 도전하고, 변화를 두려워 않고, 성장해야겠지요.

블랭크 스페이스 갤러리

Address: 511 West 25th Street Suite 204 New York

www.blankspaceart.com

heart

마음이 있어야 할 곳

현대의 도시는 모든 이들 가슴속에 자리한 고향의 원형 그 자체가 되어가고 있다. 그러나 도시에 필요한 것은 거대한 랜드마크나 미술관 속 스타 작가의 화려한 작품이 아니다. 문득 발견하고 눈길을 사로잡는 공공 미술, 우리와 함께 숨 쉬고 가까이 있는 사랑의 느낌이다. 우연한 하루가 선사한 샌프란시스코의 발견, 네 개의 하트가 전하는 이야기에 다시 귀를 기울여본다.

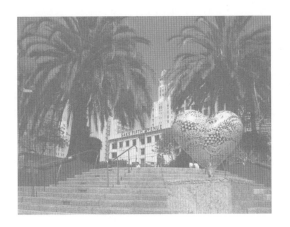

계획했던 일보다 우연히 벌어진 일이 더 생생하게 기억에 남을 때가 있다. 내 여행에도 의도치 않게 시트콤같이 웃긴 상황이 벌어지곤 했는데, 그런 일들이 추억이 되어 삶의 양념이 되었다.

뉴욕에 오기 전 샌프란시스코에서 찍은 한 편의 시트콤. 시작은 이랬다. 샌프란시스코로 가는 아침 비행기를 타려고 LA공항으로 갔다. 미서부 지역 최대의 미술관이었던 게티 뮤지엄Getty Museum에 다녀오고, 바닷바람과 아름다운 석양이 매력적이던 라구나 비치Laguna Beach에서 충분히 휴식을 취한 뒤라 컨디션이 좋은 새벽이었다. 게다가 난생처음 가보는 샌프란시스코를 기대하며 들떠 종종 걸음을 옮기던 새벽.

보안 검색을 앞두고 한 남자가 내게 차례를 양보했다. 이런 젠틀맨 같으니라고! 검색대 통과 후 스타벅스에 줄을 서는데 그 남자가 또 보였다. 자꾸 마주친다 생각하며 지

나쳤다. 아, 들뜬 마음에 새벽같이 나왔는데 비행기가 연착도 아닌 취소가 됐다. 옵션은 두 가지가 있었는데, 다음 비행기를 스탠바이하거나, 그다음 비행기를 예약하는 것이었다. 스탠바이를 결정하고 기다리는데, 나와 같은 비행기를 예약했던 그 남자도 스탠바이를 기다리고 있었다. 두번째 비행기도 지연이 되어 어렵게 탑승한 비행기. 진이 빠져 앉아 있는데, 그 남자가 또 나타났다. 게다가 내 옆자리가 아닌가?! 서로 여러 번 마주쳤던 것에 웃음이 나와 대화를 시작했다. 그는 실리콘밸리에서 사업을 한다고 했다. 페이스북 친구도 맺고, 창업에 관한 이야기를 나누었다. 6시간 이상 비행기를 기다렸던지라 금세 지쳐 대화 중간에 잠이 들었다. 그냥 그렇게 스쳐지나가는 인연이라 생각하며.

사실 4박 5일간 샌프란시스코에 머무는 동안 차 한잔하자는 그의 말을 대수롭지 않게 생각했다. 만나야 할 친구도 많고, 봐야 할 것도 많으니, 굳이 새로운 인연을 만나기란 어려운 일일 듯했다. 그런데 여행의 마지막날, 친구들이 전부 바쁜 일이 생겨 혼자 여행을 하게 된 게 아닌가. 혹시나 해서 그에게 함께 미술관이나 가자 이야기했는데, 그는 정말 떡하니 차를 몰고 숙소 앞에 나타났다.

—아, 오셨군요. 잠깐만요. 가방 챙겨서 나올게요!

—쿵!

—어라?!

숙소를 잘 찾아오는지 걱정이 되어 잠깐 마중나온 참이었는데, 바람에 그만 숙소 문이 잠겨버렸다. 이럴 수가. 열쇠, 휴대폰, 카메라, 지갑…… 전부 숙소 안에 있는데. 주인과 다른 관광객도 모두 외출해서 나밖에 없는데! 놀란 우리 둘은 어디 개구멍이라도 없는지 숙소 곳곳을 살피기 시작했다. 방법이 없는 듯했다.

—그런데, 혹시 뭐 필요한 거 있어요?

걱정스런 내 표정을 뒤로하고 그가 말했다.

—지갑이랑 휴대폰이랑 카메라 전부 집 안에 있는데. 돈도 없고 카메라도 없고…….

—그런 거라면 내가 해결해줄 수 있을 것 같은데, 우선 식사부터 할까요?

아……. 얼결에 나는 짐도 없이 빈손에다 슬리퍼만 달

랑 신고 샌프란시스코 시내를 그와 함께 돌아다니게 되었다. 그러고 보니 북부 및 남부에 위치한 캘리포니아를 구경하고 즐기느라 정작 샌프란시스코 유니언 스퀘어Union Square를 비롯한 다운타운, 꼬불꼬불 아름답기로 유명한 롬바드 거리Lombard Street, 벽화 거리 등의 관광지를 보지 못했는데, 그는 본의 아니게(?) 반나절 동안 빈털터리였던 나를 위해 현지 가이드가 되어주었던 것이다.

—

뉴욕에 도착하고 한 달이 되어가고 성큼 가을이 왔다. 어느새 일년의 절반이 흘렀다는 사실에 새삼 놀랄 때, 나는 샌프란시스코의 '우연한 하루'를 떠올린다. 특히 이곳이 기억에 남는 이유는 캘리포니아의 햇살, 샌프란시스코의 바람과 여유, 케이블카의 경쾌한 소리, 안개와 바다를 가로지르는 아름다운 금문교 때문이기도 했지만, 기대치 않은 곳에서 우연히 마음을 사로잡는 예술 작품을 만났기 때문이었다. 대형 미술관이 아닌, 많은 사람들이 잔디에 누워 일광욕을 즐기는 광장, 샌프란시스코의 상징이자 중심가인 유니언 스퀘어 한복판에서 만난 네 개의 하트 모양의 설치 작품.

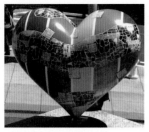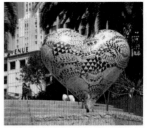

* 샌프란시스코 롬바드 거리와 유니언 스퀘어에 설치된 하트 조각 작품.
 Hearts in San Francisco / www.sfghfoundation.net

　　유니언 스퀘어에 2004년부터 하나씩 생겨 도시의 명물이자 상징이 된 하트 모양의 설치 작품에는 재미난 이야기가 숨겨져 있다. 미국 음악계의 살아 있는 전설인 재즈 가수 토니 베넷의 노래 〈샌프란시스코에 두고 온 내 마음I Left My Hearts in San Francisco〉에서 유래하여 하트 모양의 조각이 전시되고 있다. 밸런타인데이에 맞추어 매년 2월 14일 새로운 작품들을 공개한다. 지역의 아티스트들이 모여 하트 모양을 디자인하며 매년 새로운 디자인으로 2월부터 10월까지 전시를 한다. 작품은 연말에 경매를 부치는데 그 수익금은 샌프란시스코 종합병원 중앙센터San Francisco General Hospital Medical Center의 환자들을 위한 복지기금으로 쓰인다. 현재까지 130개가 넘는 하트가 샌프란시스코를 아름답게 장식했고, 천만 달러(한화 약 110억 원)가 모금되었다.

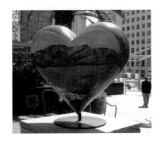

"파리의 아름다움은 어쩐지 슬프도록 빛나고 로마의 영광
은 이미 오래전이라네……. 지독한 외로움에 빠져 맨해튼에
있다는 것마저 잊어버렸어. 언젠가 바다를 건너 내 고향으
로 돌아가리. 내 마음을 두고 온 곳 샌프란시스코. 언덕 위
에서 나를 부르네."

– 〈샌프란시스코에 두고 온 내 마음〉 중에서

　　보헤미안 예술가들이 사랑한 자유와 낭만의 도시 샌프
란시스코. 1849년 골드 러시로 하루아침에 대도시로 변모
했으며 비트족, 히피족, 게이와 레즈비언, 아시아 및 라틴
문화가 혼재되며 매력적인 도시가 되었다. 다양성에 대한
배려는 예술가의 상상력과 창의력에 날개를 달아주었고,
지역 문제와 환경을 개선하는 데에도 일조했다. 그 실례로

샌프란시스코 벽화의 힘을 들 수 있다. 일례로 클라리온 거리 벽화 프로젝트Clarion Alley Mural Project는 샌프란시스코 미션Misson 지역의 예술가들과의 협업으로 유명하다. 이곳은 옛 철도 노동자들이 노동운동을 벌인 곳이기도 했고, 힙합 문화의 중심지이기도 했다. 예술가들의 거주가 늘어나면서 보헤미안적인 자유가 가득한 거리였지만, 동시에 불법 마약 거래와 약물 중독자들의 노상방뇨 문제 등 샌프란시스코에서 가장 위험한 지역으로 악명이 높았다.

이 도시에 슈퍼 영웅 시리즈 벽화가 그려지면서부터 지역 환경이 개선되기 시작했다. 공공기관과 주거 건물의 외벽, 담벼락 등에 벽화가 그려졌다. 특히 미션 지구의 여성센터에 그려진 벽화 〈Maestra Peace〉는 1994년 다양한 인종의 여성 아티스트 7명의 자발적인 공동 작업으로 완성되어, 여성의 치유력, 오래된 지혜 등의 메시지를 담았다. 지역 원주민들을 대변하여 반독재투쟁을 벌이며 노벨평화상을 받은 과테말라의 리고베르타 멘추Rigoberta Menchu와 같은 세계 역사 속 여성의 공로도 메시지로 담겼다.

"벽화는 공공장소를 이용하는 수천 수만의 대중들에게 전달되고, 모든 사람들과 친근해질 수 있는 좋은 방법이다. 또

한 대중을 교육하고 그들에게 영감을 줄 수 있는 훌륭한 형
식이다."

– 마크 로고빈Mark Rogovin

　　현대의 도시는 모든 이들 가슴속에 자리한 고향의 원
형 그 자체가 되어가고 있다. 그러나 도시에 필요한 것은
거대한 랜드마크나 미술관 속 스타 작가의 화려한 작품이
아니다. 문득 발견하고 눈길을 사로잡는 공공미술, 우리와
함께 숨 쉬고 가까이 있는 사랑의 느낌이다. 우연한 하루가
선사한 샌프란시스코의 발견, 네 개의 하트가 전하는 이야
기에 다시 귀를 기울여본다.

imagine

아는 것보다 중요한 것, 상상하기

꿈……. 글쎄요. 제 머릿속에 담긴 '상상', 보이지도 않고 측정할 수도 없는 제 안의 것들을 아트로 만들어 사람들과 교감하고 공유하는 것이 제가 해왔던 것이기도 하고 앞으로의 꿈이기도 해요. 어떤 시도가 실패했을 때엔 보잘 것 없는 것이 되기도 하지만, 성공이 전부는 아니라고 생각해요. 성공과 조금 멀어 보이거나 부족해 보이더라도 가치가 큰 것이 분명 있다고 믿어요. 만약 '소모적인 가치'나 '부', '의식주'만이 성공의 필요조건이라면 세상에 왜 그렇게 많은 아티스트들이 가난에도 불구하고 작업을 하는 걸까요? 다른 사람과 공유하고 소통할 수 있는 무언가에 가치가 있기 때문이겠죠. 보이지 않는 것에도 그런 가치가 있다는 사실을 뉴욕에서 배웠어요. 그러니 제가 가치 있다고 믿는 작업을 열심히 하는 것이 곧 꿈인 거지요.

—글쎄요……. 보이지 않는 세계에 대한 관심과 그것에 대한 자
신만의 깨달음이나 자각. 내가 상상하는 세계를 실현하는 것.
다른 사람에겐 생소한 세계를 고민하고 이를 제시하는 것. 정
답은 어디에도 없죠. 다만, 관객들이 생각해보지 못한 미지의
세계를 환기시키고 새로움을 선사해서 또다른 세계로 다가설
수 있게 제가 상상의 범위를 넓혀준다면, 그것이 아트가 아닐
까요? 이것이 아티스트로서의 역할이라고도 생각하고요.

'아트Art가 무엇이라고 생각하세요?'라고 묻자 곽선경
작가는 지난 20여 년간의 뉴욕 생활을 회고하며 운을 뗐다.

—서울에서 대학을 마치고 뉴욕에서 대학원을 다니면서, 여기
서 계속 작업을 해야겠다고 마음먹었어요. 뉴욕은 정말 자유
로운 곳이거든요. 물론 처음엔 영어도 잘 못했고, 살인적인 물
가와 시민권·영주권 문제로 엄청 고생했어요. 9·11 사건 때
는 저 멀리 월가에서 시체 냄새가 날아와 공포에 떨기도 했어
요. 그렇지만 그저 뉴욕이 좋아서 더욱 최선을 다해 노력했어

요. 한국에서는 벗어날 수 없었던 보이지 않는 틀이 뉴욕에는 없거든요. 정말 자유롭게 작업할 수 있죠.

제게 행복은 '자유롭기 위해 노력하는 것'이에요. 사랑하는 데에 논리적인 이유가 없는 것처럼. 그냥 좋은 거죠. 이유가 필요 없이 좋은 거. 생각만 해도 정말 좋은 거. 행복도 마찬가지로 자신이 진짜 좋아하는 것, 그것을 하는 것이 행복 아닐까요?

곽선경 작가는 자신의 작업을 공간 드로잉3D Space Drawing이라고 불렀다. 이는 공간에 그림을 그리거나 조각을 하는 것이 아니라 공간 안에서 사람과 에너지의 흐름을 그리는 것을 말한다. 그림과 관객, 재료와 작품, 작가의 창작과 관객의 관람 사이의 거리가 사라진 예술 세계. 누구도 표현하지 않은 단어로 자신의 영역을 새로이 정의하고 싶었다고 한다. 그녀가 뉴욕에서 작업을 시작한 것도, 캔버스와 물감, 붓과 결별을 선언한 것도 모두 '자유로움'을 추구하기 위해서였다. 기존의 틀을 넘어선 예술가로서의 해방감을 만끽하기 위해서.

곽선경 작가가 주로 활용하는 재료는 마스킹테이프페인트가 쓸데없이 다른 곳에 칠해지지 않도록 가장자리에 붙이는 검정색 보호 테이프이다. 마스킹테이프를 마치 손에서 나오는 검

정 잉크처럼 자유자재로 활용한다. 건물의 하얀 벽에서부터, 창문, 계단, 난간, 소화전 위 등 이곳저곳 가릴 것 없이 테이프를 찢어 붙인다. 그녀에게 모든 장소는 잠재적인 캔버스가 되고, 손끝은 붓, 마스킹테이프는 물감이 된다. 그녀의 상상은 공간에 실현된다. 무대 위의 무용수가 퍼포먼스를 하듯 그녀가 리드미컬하고 입체적으로 드로잉을 하면, 검은 선들은 때로는 파도, 때로는 바람, 때로는 나이테의 물결이 된다.

> "놀라운 즉흥성을 가지고 가벼운 종이 위에서 더 자유롭게 입체 공간을 다룰 수 있음을 증명해 보인다. 선들의 시각적 효과를 통해 입체 공간의 다양한 면을 침범하고 반영하며 공간을 새롭게 재창조한다."
>
> — 마리우치아 카사디오Mariuccia Casadio (이탈리아 미술평론가)

나는 곽선경 작가와의 대화가 좋았다. 뉴욕에 있는 동안 세 번이나 그녀를 찾아갔다. 그러는 사이 알게 된 그녀의 지난 행보는 놀랍기만 했다. 뉴욕 브루클린 미술관에서 한국 작가로는 처음으로 개인전을, 영국 월솔의 미술관 더 뉴아트 갤러리에서도 개인전을 열었다. 샌프란시스코의 아시안아트뮤지엄과 구겐하임 미술관에서는 '당신이 없

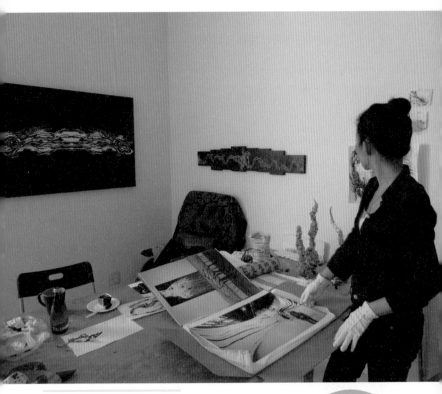

곽선경Sun K. Kwak

Address: 108 Street Manhattan

http://local-artists.org/users/sun-k-kwak

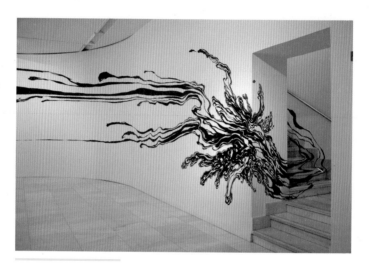

Untying Space_Sala Alcala 31,
마스킹테이프, 접착비닐시트,
Sala Alçala 31 설치,
Arco Project, 마드리드, 2007.
(사진 제공 Sala Alcala 31)

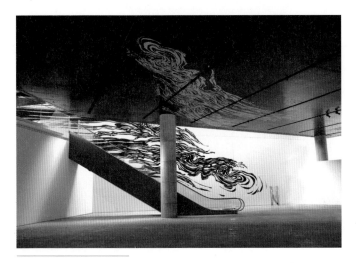

Untying Space_Leeum,
마스킹테이프, 접착비닐시트,
삼성미술관 리움 설치, 서울, 2010.
(사진 제공 삼성미술관 리움)

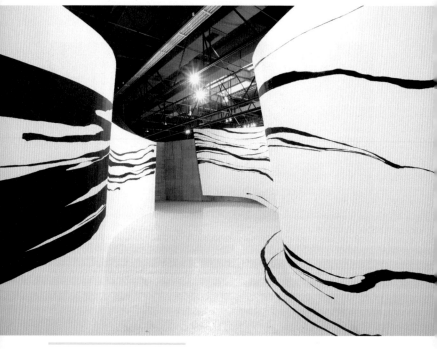

Untying Space_Gwangju Biennale,
마스킹테이프, 합판 벽, 452x 313x 299cm,
광주비엔날레 설치, 광주, 2006.
(사진 조영하)

어도 난 당신과 함께 머물 거예요I Will Stay With You Even If You Are Not Here'를 주제로 쿠바의 안무가 주디스 산체스 루이즈 Judith Sanchez Ruiz와 함께 드로잉 퍼포먼스를 펼치기도 했다. 베를린 세계문화의 집Haus Der Kulturen Der Welt에서 그룹전인 〈Re-Imaging Asia〉, 마드리드 아르코 특별 그룹전에 참여했다. 국내에서는 광주비엔날레, 삼성미술관 리움Leeum 등에 전시를 하며 적극적인 활동을 펼치고 있다. 앞으로도 굵직굵직한 전시를 많이 앞두고 있다고 하니 내 마음까지 설레기 시작했다.

— 이렇게까지 자리잡기까지 상당히 힘들었죠. 물론 작업이 즐겁고 행복했지만, 그 외에 말 못할 고생들이 많았어요. 처음 뉴욕에 왔을 때였던가? 1993년부터 몇 년간은 그림일기 같은 것을 그렸어요. 뉴욕에 와서 겪었던 문화적 생소함이나 어려움, 삶의 희로애락이 신선하면서도 충격적이었거든요. 누군가는 글로 썼을 수도 있겠지만, 저는 하루에 5장이고, 10장이고 그림을 그렸어요. 지금 그때의 그림만 봐도, 어떤 일들이 있었는지 또 어떤 마음가짐이었는지가 전부 기억이 나요. 사진을 보거나 음악을 들으면 추억이 있는 장면이 떠오르는 것처럼요.

— 그렇게 힘든 시간을 다 견뎌내고 지금도 대단한 업적을 만들어가고 있는 것 같은데, 작가님의 꿈은 벌써 이루어진 것인가

요? 혹시 꿈이 있으세요?

─꿈……. 글쎄요. 제 머릿속에 담긴 '상상', 보이지도 않고 측정할 수도 없는 제 안의 것들을 아트로 만들어 사람들과 교감하고 공유하는 것이 제가 해왔던 것이기도 하고 앞으로의 꿈이기도 해요. 어떤 시도가 실패했을 때엔 보잘것없는 것이 되기도 하지만, 성공이 전부는 아니라고 생각해요. 성공과 조금 멀어 보이거나 부족해 보이더라도 가치가 큰 것이 분명 있다고 믿어요. 만약 '소모적인 가치'나 '부', '의식주'만이 성공의 필요조건이라면 세상에 왜 그렇게 많은 아티스트들이 가난에도 불구하고 작업을 하는 걸까요? 다른 사람과 공유하고 소통할 수 있는 무언가에 가치가 있기 때문이겠죠. 보이지 않는 것에도 그런 가치가 있다는 사실을 뉴욕에서 배웠어요. 그러니 제가 가치 있다고 믿는 작업을 열심히 하는 것이 곧 꿈인 거지요.

프랑스의 지성인이자 노벨문학상 수상가인 아나톨 프랑스Anatole France는 한때 이런 말을 했다.

"안다는 것은 전혀 중요하지 않다. 상상하는 것이 가장 중요하다."

─ 아나톨 프랑스

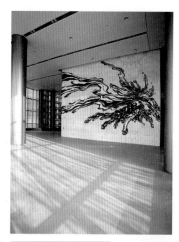

Life Force,
스테인레스 스틸, 우레탄 페인트,
삼성생명 사옥에 영구 설치,
서울, 2007. (사진 조영하)

Livable Drawing,
마스킹테이프, 비닐시트, 페인트,
510x1300x1180cm,
갤러리 스케이프 설치,
서울, 2007. (사진 조영하)

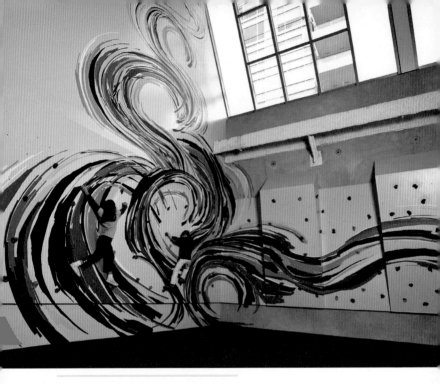

Untying Space_The New Children's Museum,
컬러 개퍼, 컬러 마스킹테이프, 플라스틱 그립스, 바니시,
The New Children's Museum 설치, 2009.
(사진 제공 The New Children's Museum)

'상상'하는 것 자체가 우리에겐 어려운 일일 수도 있다. 하지만 곽선경 작가와의 대화를 아나톨의 말과 함께 되새겨보면, 상상이란 사실 머리에 조금의 '공간'을 내주는 일로도 가능한 것인지도 모른다. 생각에도 상큼한 바람이 들 구멍 하나, 작은 공간 하나 슬며시 만들어두는 건 어떨까? 상상想像으로 모두가 상상上上하는 세상! 그래서 모두가 행복해지는 세상이 되기를.

justice

정의로운 세상을 위하여

어린이들을 위해, 정의로운 세상을 위해 미디어를 통해 세상과 소통하려는 조나단. 가슴팍에는 심장 수술로 남겨진 흉측한 흉터가 있지만, 뽀얀 그의 얼굴과 반짝이는 파란 눈에서는 빛이 났다. 축제 준비로 고단한 가운데서도 자신이 만들어갈 정의로운 세상을 이야기할 때는 어떠한 불안함이나 두려움이 엿보이지 않았다. 그를 보며 알 수 없는 깨달음과 에너지가 내 몸으로 흡수되는 듯 전율이 일었다.

엄마는 침대 맡에 앉아 딸아이의 머리를 쓰다듬으며, 옛날이야기를 들려준다. 음침한 골목, 가로등 아래에서 한 남성에게 성폭력을 당해 임신한 여성은 더러운 환경 속에서 아기를 낳았다. 어린 여성은 눈물을 펑펑 흘리며 고통스러워했다. 눈물을 훔친 그녀는 문을 박차고 달리기 시작했다. 어스름한 저녁 빛을 가르며 누군가와 싸우는 그녀의 눈빛은 보는 이의 마음이 시리도록 절실했다. 화면은 다시 바뀌어 온기가 드는 평온한 침대로 돌아온다. 엄마는 말한다.

─너희 할머니는 굉장히 용기 있는 분이셨어. 성희롱과 성폭력 속에서도 인도네시아 여성들의 미래를 위해 용기 있게 세상에 문제를 전달하려 했지. 창피해서 침묵할 수도 있었지만, 할머니는 자신이 겪었던 고통이 절대 반복되어선 안 된다고 생각했고, 정의를 위해 나선 거야. 우리 딸도 할머니의 피를 이어받았으니까, 앞으로 용기 있게 세상에 도움이 되는 일을 할 수 있을 거야. 그렇지?

아이패드를 닫으며 잔잔한 미소를 보이는 조나단 올링거Jonathan Olinger. 방금 보았던 영상은 그의 작업이었다. 조나단은 하루에 6만여 명의 사람들을 맨해튼의 센트럴 파크로 끌어모은 세계시민축제Global Citizen Festival를 진두지휘했다. 많이 피곤해 보였지만, 대화를 이어나갈 때면 그의 눈은 파도가 찰랑거리듯 반짝거렸다.

─나는 정의를 위해 이 일을 시작했어. 사실 나도 불평등과 부당함을 겪으며 살아온 사람 중 하나야. 아버지 없이 자랐고, 어릴 때 심장 수술을 세 번이나 해서 지금도 이렇게 큰 흉터가 남았어. 육체적으로나 정신적으로 큰 고통이었지. 그런데 2004년에 인도네시아 자카르타를 여행하면서 거리의 아이들을 만난 거야. 처음으로 세상의 불평등과 부당함을 경험한 거였어. 아이들의 처참한 생활환경을 보면서 현실의 시스템이 어떻게 돌아가고 있는지 깨달았어. 그때 결심했어. 전 세계의 실제 현장, 즉 리얼리티를 좀더 만나봐야겠다고. 그래서 이후로 아프리카에서 에이즈로 고통받는 아이들이나 고아들을 만나면서 기본적인 가정을 갖지 못하는 고통을 보기도 했고, 학교에 가지 못하는 아이들을 보면서 교육의 불평등을 마주하기도 했어. 또, 인도의 뭄바이에선 어린아이들이 강제 노동에 집역되는 모습을, 미얀마 아이들이 태국으로 밀입국Smuggle

되는 걸 봤어. 난민 캠프에서는 다리가 잘린 어린이들을 만나기도 했지. 그런 아이들과 늘 함께 잠들었어. 세계 60개국을 여행하면서 느낀 건 부당함 혹은 정의롭지 않은 일Injustice로 가장 고통받는 존재는 어린이라는 거였어. 어린아이들이 당하는 불평등과 부당함은 꼭 내 아픔처럼 아프게 다가왔고, 그래서 다큐멘터리를 만들기 시작했어. 아이티 지진의 전후를 다큐멘터리로 만들어 CNN에 리포팅하기도 했지. 미디어는 스토리텔링을 가장 잘 전달할 수 있는 방법인 것 같아. 내가 할 수 있는 일 중 세상을 바꿀 수 있는 일이기도 하고.

그는 2004년 인도네시아를 시작으로 약 60개국을 여행하며, 고통받는 어린아이들을 위해 무엇을 할 수 있을까를 고민하다가 세계시민축제를 생각해냈다. 스티비 원더 Stevie Wonder, 얼리샤 키스, 존 메이어John Mayer, 킹스 오브 리온Kings of Leon 등 유명한 음악가들이 참여하고, 다양한 기관들이 후원하는 축제가 기획되었다. 이를 통해 세상의 불평등을 보면서 정의에 대해 다시 일깨울 수 있는 기회, '극도의 가난 없이 모두가 정의롭게 살 수 있는 세상'을 생각해보는 기회, 전 세계 사람들이 모여드는 뉴욕 한복판에서 음악과 사람들과 함께 즐기면서 나눌 수 있는 기회를 만들어보는 것이 그의 취지였다.

－우와, 이건 꼭 영화 같은 이야기다. 어떻게 이런 결심을 하게
된 거야?

－인생에는 두 가지 선택이 있다고 생각했어. 내가 본 것을 무시
하거나, 그걸 책임지고 세상을 바꾸는 데 힘을 쓰거나. 나는
후자를 선택한 거지.

－용기 있는 결정이다. 그런데 어떻게 뉴욕에 왔어?

－음…… 전략적으로 오게 됐어.

－전략적으로?

－응. 전략적으로. 뉴욕에는 세상에 영향을 미칠 수 있는 단체들
이 밀집되어 있거든. 예를 들면 유엔, 유니세프 같은 국제기구

나 CNN, 뉴욕타임스 등의 글로벌 미디어 회사들 말이야. 정의를 위해 힘쓰는 사람이 되어야겠다고 결심하고는 아이들의 이야기를 미디어를 통해 세상에 알려야겠다고 생각했어. DTJ Discover the Journey를 설립한 것도 그것 때문이야. 캘리포니아 오렌지카운티에서 대학을 졸업하고 전략적으로 뉴욕을 활동 거점으로 선택한 거지. 뉴욕은 이런 일을 하기에 딱 적합해. 영감을 주는 멋진 사람들, 최고들이 모여드는 곳이거든. 지금 내 룸메이트도 유명한 사진가인데, 이렇게 가까운 곳에서 만나고 일할 수 있는 기회가 생긴다는 게 좋은 거지. 사실 뉴욕에서 최고면 세계 최고라는 말이 있는데 정말 맞는 말 같아. 지하철에 앉아 가만히 둘러만 봐도 멋진 사람들이 많아서 정말 영화 속에 있는 것 같거든!

나는 그의 이야기에 빨려 들어갔다.

—그런데 네가 만든 그 영상, 페스티벌에서는 못 봤던 거 같은데 어떻게 된 거야?

—맞아. 우리 축제가 커지면서 후원단체와 이해관계자들이 많아졌는데, 안타깝게도 그들이 영상을 틀지 못하게 했어. 너무 실망했지.

—어떻게 그럴 수가! 진짜 안타깝다. 이렇게 인상적인 영상을 공

유하지 못하다니.

―나도 정말 아쉬워. 근데 말이야, 완벽한 경험은 기억에 잘 남지 않는 것 같아. 계획했던 대로 흘러가는 여행은 사실 지루하잖아. 완벽한 예술로부터 감동을 잘 받지 못하는 것처럼 말이야. 때론 엉뚱한 사건, 어려워서 해결하지 못했던 일들, 아쉬움이 남는 것들이 감동과 추억을 남겨주는 것 같아.

―맞아. 나도 그런 경험이 많아. 그런데 네게 예술이란 어떤 의미야?

―예술은 나를 표현하는 동시에 다른 이들을 돕는 거야. 내가 미디어를 선택하고 아티스트로 작업을 계속해나가는 이유도 그것이지. 일방적인 커뮤니케이션이 아니라, 쌍방향의 소통이 가능한 매체라는 생각이 들어서 페인팅이 아닌 미디어를 선택했어.

―그렇구나. 너에겐 뭔가 멋진 꿈이 있을 것 같아.

―내 꿈? 음…… 모든 사람들이 인간으로서 평등한 기회를 누렸으면 좋겠어. 특히 아이들. 아이들은 편견이 없어. 백인인지 흑인인지 구분하지 않아. 심지어 남자와 여자도 생각하지 않지. 그들은 사람을 정말 '인간' 그 자체로만 봐. 그런 순수한 아이들에게 정의로운 세상을 보여주고 싶어.

―참, 그 이야기를 들으니까 내가 강연에서 자주 쓰는 말이 생각난다.

—뭔데?

—'행동하라. 다시 아기가 된 것처럼!' 다시 아이가 된 순수한 마음으로 시도하고, 도전하는 것을 두려워하지 말라는 의미로 용기를 주고 싶어서 하는 말이야.

—그 말 진짜 좋다. 맞아. 아이들은 뛰어내리라고 하면 무조건 뛰어내려. 그게 얼마나 먼지, 깊은지 신경쓰지도 않고. 용기 있고 순수하지.

어린이들을 위해, 정의로운 세상을 위해 미디어를 통해 세상과 소통하려는 조나단. 가슴팍에는 심장 수술로 남겨진 흉측한 흉터가 있지만, 뽀얀 그의 얼굴과 반짝이는 파

란 눈에서는 빛이 났다. 축제 준비로 고단한 가운데서도 자신이 만들어갈 정의로운 세상을 이야기할 때는 어떠한 불안함이나 두려움이 엿보이지 않았다. 그를 보며 알 수 없는 깨달음과 에너지가 내 몸으로 흡수되는 듯 전율이 일었다.

빈센트 반 고흐Vincent Van Gogh의 친구가 고흐에게 삶의 신조가 무엇이냐고 물으니 그는 이렇게 답했다고 한다.

> "침묵하고 싶지만 꼭 말을 해야 한다면 이런 걸세. 사랑하고 사랑받는 것. 산다는 것. 곧 생명을 주고 새롭게 하고 회복하고 보존하는 것. 불꽃처럼 일하는 것. 그리고 무엇보다도 선하게. 쓸모 있게 무언가에 도움이 되는 것. 예컨대 불을 피우거나, 아이에게 빵 한 조각과 버터를 주거나, 고통받는 사람에게 물 한 잔을 건네주는 것이라네."
>
> – 빈센트 반 고흐

DTJ www.dtj.org

세계시민축제 http://festival.globalcitizen.org

조나단 올링거 @jonatholinger

keep calm
and
carry on

평정심을 유지하며 계속 나아가기

뉴욕은 말이야 자유로움 그 자체야. 괜히 자유의 여신
상이 있는 것이 아니라고. 나는 발레로 마임을 하는
동안 자유의 여신상과 두려움을 포기하고 적극적으로
얻은 자유를 생각해. 그 순간은 정말 행복해져. 숨통이
탁 트이는 것 같고. 두려움과 고단함을 견뎌내는 방법
이기도 하고. 충분한 답이 됐어?

콧노래를 부르며 춤을 추고 싶은 화창한 날이었다. 치즈가 가득한 뉴욕의 명물 머레이 베이글Murray's Bagle을 오랜만에 먹어서일까? 민얼굴에 낮은 플랫슈즈와 자유로운 복장으로도 서울에서와 달리 주변 사람들을 의식하지 않아도 되는 탓일까? 구름 한 점 없는 파란 하늘 아래 조깅하는 사람들을 따라, 작은 보트를 타는 사람들을 따라 센트럴 파크를 걸어서일까? 자유로움이 음악이 되어 내 몸을 흔들어놓았다.

저 먼 곳에 보이는 건 우아한 백조일까? 아름답고 새하얀 오브제. 짙은 녹음 속 하얀 백조 같은 여인이 발레 마임을 선보이고 있다. 사람들은 그녀를 둘러싸고 그녀의 몸짓 하나하나에 반응하고 있다. 여기는 센트럴 파크 동쪽 72번가 5번 거리.

영국에서 온 데리사Therisa Barber Shaw는 8년째 센트럴 파크에서 공연을 한다고 했다. 주로 오프-브로드웨이Off-

Therisa Barber Shaw

therisabarber@yahoo.com

센트럴 파크 거리의 발레리나 마임

www.ballerinamime.com

Broadway_미국 뉴욕 시의 흥행 중심가인 브로드웨이 밖에서 비상업적 연극을 상연하는 극장 또는 그곳에서 올라가는 연극에서 활동한다고 했다. 연극 〈사랑, 삶, 구원Love, Life and Redemption〉에 출연하여 많은 사랑을 받기도 했다. 인생을 반추하게 하는 아름다운 연극. 주인공은 인생의 성취에 대한 연설을 의뢰받고 15개의 짧은 이야기를 준비하며, 그것을 연극으로 만들어야겠다는 생각을 한다. 아티스트들을 모집하고 극을 준비한다. 삶을 회고하고 삶의 지혜를 공유하는 인간적인 이야기들로 구성된 연극이었다.

센트럴 파크에서 공연을 마치고 짐을 정리하던 그녀는 구부렸던 허리를 펴며 잠깐 먼 허공을 바라보았다. 그녀가 빛을 냈던 그 연극의 주인공처럼, 그녀는 스스로의 삶을 회고하는 듯했다. 하얀 분장 아래 주름진 얼굴이 눈부시게 밝았다.

─맞아. 그 연극처럼 내 인생에도 많은 교훈들이 있었네. 8년 전에 공부를 하러 무작정 뉴욕을 찾아왔어. 벌써 8년이 훌쩍 넘어버렸지만, 이렇게 오래 있을 줄은 생각도 못했지. 언어도 같은 국가인데, 아는 사람이 단 한 명도 없는 뉴욕이 사실은 두려웠어. 낯설었다고 할까? 실체를 알 수 없는 두려움도 있잖

아. 앞으로 어떤 일이 벌어질지 아무도 설명해주지 않고 미지의 세계로 떠난다는 것. 너무도 두려웠어.

—아니, 그런데 어떻게 지금까지 뉴욕에 계신 거예요?

—나도 이렇게 뉴욕에 오래 있을 줄은 몰랐어. 가끔 영국에 가고 싶기도 하지. 뉴욕의 물가는 정말 살인적이거든. 누군가는 나를 센트럴 파크 길거리의 가난한 아티스트라고 생각할지도 몰라. 나도 언제까지 이 일을 할 수 있을지도 의문이고. 사실 그런 두려움과 의문이 생길 때마다 보는 게 두 가지 있어. 하나는 조셉 M. 마셜의 『그래도 계속 가라 Keep Going: The Art of Perseverance』라는 책이야. 거기 이런 구절이 나와.

'사람들은 모두 무언가를 두려워하고 있단다. 하지만 그렇다고 해서 날마다 살아가는 일을 멈추지는 않아. 우리가 양지쪽에 있는 동안 늘 음지쪽을 두려워하면서 걷고 있는 것은 아니지 않느냐. 역경과 고난의 시간이 언제, 어떤 식으로 닥칠지 모르는 건 확실하다만 그래도 그게 언젠가는 찾아오리라는 것을 인정한다면, 정말 그런 일이 닥쳤을 때 한결 쉽게 맞설 수 있지 않을까?'

그래서 난 지금 하는 일을 묵묵히 하며, 좋은 기회들이 왔을 때 최선을 다하려고 해. 덕분에 브로드웨이는 아니지만, 오프-브로드웨이에서 공연도 하고, 유엔이나 유명 호텔에서 공

연하는 기회를 얻기도 했고, 《월스트리트저널The Wall Street Journal》, 《뉴욕타임스 유럽판 뉴욕 가이드 북European Guide books to New York》에 소개되기도 했지.

—멋져요. 다른 하나는 뭔데요?

—다른 하나는 영국에서 가져온 포스터야. 아마 보면 알 듯싶은 데…… 잠깐만.

그녀는 공연 도구 안에서 작은 포스터를 꺼냈다. '평정심을 유지하고 계속 나아가라Keep Calm and Carry On'. 나도 본 적 있는 유명한 포스터다. 심플한 디자인에 왕관과 단어가 나열되어 있는 그 포스터.

—고향인 영국에서 제2차 세계대전이 일어난 후 사람들이 너무 동요하지 않도록 정부에서 이 포스터를 만들었지. 나는 전쟁을 겪은 세대는 아니지만, 뉴욕에서의 삶이 힘들어 고향이 생각날 때면 이 포스터를 봐. 꼭 엄마가 해주는 말 같거든. '두려워하지 말고, 진정하고, 계속 나아가라, 딸아' 하고 말이야. 이제 뉴욕에서의 추억이 많아. 어려서부터 어려운 시절을 겪었던 한 친구는 성인이 되어서도 나를 찾아오곤 해. 자기 엄마가 정말 좋아했던 공연이라면서 인사하러 오곤 하지. 아차차, 왜 하필 뉴욕이냐고 물어봤었지? 뉴욕은 말이야 자유로움 그 자

체야. 괜히 자유의 여신상이 있는 것이 아니라고. 나는 발레로 마임을 하는 동안 자유의 여신상과 두려움을 포기하고 적극적으로 얻은 자유를 생각해. 그 순간은 정말 행복해져. 숨통이 탁 트이는 것 같고. 두려움과 고단함을 견뎌내는 방법이기도 하고. 충분한 답이 됐어?

ㅡ그럼요! 진짜 재미있는 이야기였어요!

이렇게 날씨가 좋은 날, 현실과는 다른 차원의 세계에 있는 듯 가볍고도 리드미컬한 그녀의 몸짓을 보며 그녀가 자유를 위해 날아온 이유를 되새겨본다. 두려움에 맞설 수 있는 용기, 떠날 수 있는 용기. 평정심을 갖고 자신의 길을 묵묵히 나아가는 것. 그녀가 나에게 속삭였다.

ㅡ있잖아, 내가 즐기면 세상도 같이 춤을 춰. 그러니 두려워 말고 즐겨.

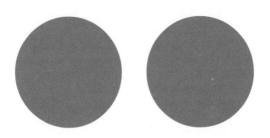

learn

삶은 배움의 집합체

제게 예술이란 일상이에요. 삶과 경계의 구분이 없죠. 화려한 무엇이나 미지의 세계가 아니라는 말이죠. 식사를 하듯 일상적인 것이죠. 누군가는 예술을 어렵게 생각할 수도 있는데 오히려 저는 예술에는 벽이 없다고 생각해요. 세상 모든 것이 예술이 될 수 있으니까요. 일상이 예술이 되고, 제 경험이 저를 만들어가듯 삶은 배움의 연속일 거예요. 그렇지 않나요?

─아직 갈 길이 멀지만 제가 배운 모든 것, 인생의 경험들이 지금 이 순간을 이끌어가고 있는 것 같아요!

어리지만 당찬 그녀는 신이 나서 자신의 이야기를 펼쳐나갔다. 한양대에서 건축학을 전공하다가 학교를 그만두고 2011년 무작정 뉴욕으로 온 이유나씨. 고군분투하여 스쿨오브비주얼아트의 일러스트과에 입학해 공부를 하며 그래픽 디자인으로 전공을 바꿨다. 아직 학생이지만 많은 여성들이 선망하는 브랜드에서 일하며 경력을 쌓고 있었다. 뉴욕에서도 가장 고급 브랜드만 입점할 수 있고, 패션, 미술, 연예계 종사자 등 트렌드세터들이 주목하는 '핫한' 장소로 평가되는 바니스 백화점Barneys New York에서부터 랑방Lanvin, 디올Dior까지. 스물다섯 살이라는 나이에 화려한 경험을 했다는 사실 때문에 그녀에게 계속 질문을 던질 수밖에 없었다.

─지금은 디올에서 비쥬얼 머천다이징VMD, Visual Merchandising

Display과 윈도우 디스플레이Window Display를 맡고 있어요. 신기한 건 그간 제가 배웠던 모든 것들이 하나의 집합체가 되면서 모두 쓸모 있는 경험으로 활용된다는 거예요. 머천다이징과 윈도우 디스플레이는 건축학과 관련이 없어 보이지만, 스토어에 대한 건축학적 지식이 필요해요. 플로어 플랜Floor Plan이라든지 리노베이션Renovation이라든지 이런 것들이요. 디올 수석 디자이너는 아티스트로부터 영감을 받아요. 그녀의 스케치 하나로 일이 만들어지죠. 그럴 때 필요한 미적 감각은 제가 공부했던 일러스트에서 나오고, 상상하던 모습을 현실화하는 데 매개체 역할을 하는 것이 그래픽 디자인이에요.

— 요즘 젊은 친구들이 많은 관심을 가지는 분야인 것 같은데, 어떻게 이런 곳에서 인턴을 시작하게 되었어요?

— 페이스북 쪽지 등을 통해서 많은 사람들이 물어봐요. 제가 시도해보며 알게 된 건, 관심을 갖고 자주 들여다보는 게 방법이 된다는 거예요. 좋아하는 브랜드 웹사이트를 자주 찾아가서 자리가 있는지 없는지 수시로 보죠. 학교 커리어 센터도 참고하고요. 여러 곳에 지원하고 인터뷰를 해보니 미국 기업들의 특징이 보이더라고요. 미국은 구직자들이 이곳저곳 찔러보는 것을 싫어해요. 자기에게 꼭 필요한 사람만을 찾고, 원하는 사람이 아니라면 기간에 상관없이 언제든 '노No'를 하죠. 미국의 인사 담당 임원은 과거 경험과 이력이 매칭이 되고 일관성 있

는 것을 가장 중요시하는 것 같아요.

—원어민도 아닌데, 미국에서 인터뷰하는 것이 어렵거나 두렵
지는 않았어요?

—그럴 수도 있지만 저는 자신감이 있었어요. 제가 잘나서가 아
니라 면접을 볼 때 거짓말을 할 필요가 없어서였죠. 제 경험을
있는 그대로 솔직하게 표현하면 된다고 생각하니 마음이 편
하더라고요. 서로 알고 싶어하는 것을 주고받는 것이 인터뷰
잖아요. 거짓말을 하거나 말을 지어낼 필요가 없어요. 그 덕분
인지 디올뿐만 아니라 샤넬에서도 제안을 받았죠. 여러 혜택
의 차이가 있어서 디올을 선택했지만요. 참, 영어는 원어민은
아니지만 뉴욕에 오자마자 악바리처럼 공부했어요. '영어 공
부를 하지 않으면 10년을 살아도 항상 관광객 영어 수준이겠
구나'라는 생각이 들었거든요. 뉴욕에 오래 산 관광객이 되기
는 싫었어요. 영어를 마스터하겠다는 마음으로 열심히 했어
요. 사실 가장 효과적인 방법은 미국 남자와 연애하는 것이었
는데 굉장히 효과가 있어요. 하하.

—대단하고 재밌네요. 뉴욕에서의 생활은 어때요? 일을 좋아
해요?

—물론이죠. 아주 사랑해요. 여기 사람들 말처럼 'I love my
job!' 제 전공을 십분 발휘할 수 있을 뿐 아니라, 뉴욕에서 롤
모델을 만나기도 했거든요. 제 꿈은 크리에이티브 디렉터

Creative Director예요. 우리 회사에선 페이 Faye Mcleod가 뉴욕을 베이스로 그 역할을 해요. 디올뿐만 아니라 LVMH의 모든 쇼윈도우를 책임지고 있어요. 그녀는 경험도 많고, 높은 자리에서도 자신의 아이디어를 내놓으며 전반적인 책임을 맡죠. 저 또한 제 힘으로 전체를 디자인할 수 있는 날이 오기를 꿈꾸고 있어요. 그래서 다음 학기는 프랑스 파슨스로 교환학생을 가서 LVMH이나 샤넬에서 일을 해보려고 해요. 뉴욕 생활도 제게 딱 맞아요. 출근 시간에 관계없이 자신의 일만 잘하면 되죠. 9시 출근 6시 퇴근이 아니어도 괜찮아요. 가끔 밤늦게 일하기도 하지만, 다음날 휴가가 허락되죠. 뉴욕의 일은 시간과 물리적 장소에 구애받지 않아요. 내 존재의 여부가 중요한 게 아니라 내가 일을 해내는 것이 문제인 곳이죠.

―어때요? 그래서 행복한가요?

―음, 행복이라…….

이 부분에서 그녀는 생각에 좀 빠진 듯했다. 그리고는 어렵게 말을 꺼내는 듯했다.

―사실, 행복한 동시에 불안해요.

―왜요? 누구보다 잘하고 있는 것 같은데 말이에요.

―행복해서 불안해요. 행복을 유지하기 위해 불안한 것이 아니

라 이 행복함이 나를 멈춰 있게 만드는 것 같다는 생각이 들어서요. "항상 갈망하고 항상 우직하게Stay Hungry, Stay Foolish"라는 스티브 잡스의 말이 생각나요. '물도 마시고 싶은 사람이 뜨러간다'고 저도 갈증을 느낄 때가 된 거겠죠. 가끔 정말 잘하고 있는 건가 싶은 생각도 문득 들고요.

―잘하고 있어요. 힘을 내세요! 누구나 가질 수 있는 불안이고, 저도 매일 그런 생각을 하거든요. 그건 건강한 사고인 것 같아요. 현재의 일에도 충실하면서도 내가 잘하고 있나를 돌아보고, 미래의 방향에 대한 고민도 놓지 않는 과정. 유나씨와 같이 이야기하니 영감과 에너지를 얻을 수 있어서 좋아요. 참, 인터뷰하면서 꼭 하는 질문인데, 유나씨에게 예술이란 뭐예요?

―제게 예술이란 일상이에요. 삶과 경계의 구분이 없죠. 화려한 무엇이나 미지의 세계가 아니라는 말이죠. 식사를 하듯 일상적인 것이죠. 누군가는 예술을 어렵게 생각할 수도 있는데 오히려 저는 예술에는 벽이 없다고 생각해요. 세상 모든 것이 예술이 될 수 있으니까요. 일상이 예술이 되고, 제 경험이 저를 만들어가듯 삶은 배움의 연속일 거예요. 그렇지 않나요?

길을 찾지 못해 멀리 돌아온 사람은 더 풍부한 시각을 가지고 있다는 이야기를 들은 적이 있다. 고민하고 방황하

면서 자기 안에 철학이 생기기 때문이라고. 그녀 또한 길을 돌아오며 자신만의 철학을 쌓아온 것 같았다. 나도 전공을 3개나 하느라 무려 7년 6개월 동안 대학을 다녔고, 외국계 기업의 마케터라는 안정적인 회사생활을 박차고 맨땅에 헤딩하는 식으로 문화예술 마케팅 사업을 시작했다. 두렵기도 했고 불안한 마음도 컸지만 그녀를 만나보니 내 모든 경험들이 오늘의 나를 만들어주었다는 사실이 절실히 느껴졌다. 목표하고 걷던 길이 내가 바라던 그 길이 아니었을 때, 좌절하기보다는 새로운 시도를 통해 배워나가는 것. 유나 씨의 삶은 배움, 그 자체였다.

이유나
www.facebook.com/fabulousartist

make

인생이라는 화폭에 나만의 이야기 만들기

처음에는 당연히 만족할 만한 그림이 아니었어요. 한 번 그리고 보니 다시 그리면 디테일을 더 살릴 수 있지 않을까 싶어서 다시 그렸어요. 신기하게도 두번째 작품은 꽤 괜찮더라고요. 그래서 또 한번 그려보자 하며 또 그렸죠. 수백 가지의 붓과 이젤도 마련하고요. 그릴 수 있는 모든 것을 그려봤어요. 유년시절의 기억과 슈퍼 영웅, 팝 스타, 만화 캐릭터 등을 몇 년간 그냥 그렸어요. 미술관에 제 그림이 걸려야 한다든가 작품을 판매해야 한다든가 하는 고민은 하지 않고요. 제 방이 그림으로 가득 찰 만큼 계속 그렸죠.

뉴욕에 가기 전, 한국에서 문화예술에 관심이 많은 사람들을 만났다. 캐리커처를 그리는 '도라지' 작가가 프로젝트에 큰 관심을 보이며 한 일러스트레이터를 적극적으로 추천해주었다. 뉴욕과 한국에서 이미 유명세를 떨치고 계신 분이었고, 각종 매체에도 소개된 분이었다. 그러나 그런 유명한 사람과 아무런 연고도 없이 어떻게 연결된단 말인가? 그 작가의 홈페이지와 페이스북, 트위터에는 이미 너무 많은 사람들이 드나들고 있었다. 내가 연락을 한다고 해서 반응을 할지, 반응한다고 해도 진짜 만나줄지 알 수 없었다.

─예전에 뉴욕에 유명한 레스토랑 비평가가 있었어요. 그녀는 음식이나 레스토랑에 대한 전문가가 아니었죠. 그런 그녀가 실험을 했죠. 한 번은 고급스럽게 차려입고, 한 번은 허름한 옷차림으로 같은 레스토랑을 방문했어요. 그러고는 그곳 사람들의 서비스를 받고 느낀 그대로를 적기 시작했어요. 그것을 본 (대부분이 일반인이고 전문가가 아니었을) 사람들이 크

게 공감하면서 그녀의 글은 큰 인기를 얻었어요. 저는 당신이 그런 역할을 하는 글을 썼으면 좋겠어요.

전문가인 척하는 것보다 솔직하게 잘 모른다는 태도, 혹은 배우고 싶다는 태도가 당신이 사람들을 끌어당기고 있는 힘일 것입니다. 제가 만나자고 했던 것도 그것 때문이에요. 모든 걸 다 아는 태도를 가진다면 누구도 돕고 싶다는 생각이 들지 않죠. '그래, 너 잘났다'라는 생각만 들 뿐, 더 보여주고 싶고 더 알려주고 싶은 생각은 안 들거든요. 그런데 '잘 모르니 좀 가르쳐주세요'라는 태도의 사람들에겐 하나라도 더 알려주고 싶고, 왠지 모르게 챙겨주고 싶은 마음이 들거든요.

그런 면에서 당신의 솔직한 태도가 마음에 들었어요. 잘 공개하지 않는 제 작업실도 당신에겐 보여주고 싶어 연락했어요. 제 어린 시절, 아마추어 시절이 생각났어요. 모르는 게 많아서 주변 사람들에게 이것저것 묻고 다녔었는데, 그때 도와준 사람이 없었다면 지금의 나는 없었을 거예요. 그런 면에서 보미, 케이티내 영어 이름이 Katie다 당신은 참 돕고 싶은 마음이 듭니다.

한 달여간을 페이스북과 트위터 등을 통해 내가 누구이며, 어떤 책을 썼었고, 지금 준비하고 있는 프로젝트는 무엇인지 조근조근 설명했다. 그는 내 진심을 읽었는지 나를 두 번이나 만났고, 한국에 올 일정이 있으니 또 보자며

위와 같은 말을 건넸다. 어렵게 만난 만큼 인터뷰 내내 정성을 다했다.

그의 이름은 토미 케인Tommy Kane, 톰Tom이라고도 불린다. 뉴욕의 롱아일랜드에서 자라, 뉴욕 주립대학 버펄로에서 공부했고, 30년 가까이 맨해튼에서 광고 아트 디렉터로, 약 8년간은 한국의 제일기획에서 주로 삼성전자를 고객으로 일했다. 지금은 뉴욕과 서울을 오가며 활동하고 있다. 그는 나를 처음 만나자마자 권총을 든 다람쥐 일러스트를 건넸다. 다람쥐의 발밑에는 그의 이름과 홈페이지 주소가 쓰여 있다. 트레이드마크처럼 활용하고 있는 그만의 캐릭터.

─이 그림 정말 귀여운데 혹시 무슨 사연이 있나요?
─네. 저는 한국인 여성과 결혼했어요. 교포인데 미국 사람에 가까워요. 한국에서 만난 건 아니고, 미국에서 온라인으로 알게 되어 직접 만나면서 사랑을 싹틔우고 결혼까지 하게 됐죠. 이 캐릭터는 그녀를 생각하며 그린 그림이에요. 저는 깔끔하고 정돈된 것을 좋아하는 반면, 그녀는 언제 어디로 튈지 모를 정도로 이리저리 돌아다니고 산만한 편이라 재미있는 사건 사고를 만들고 다니거든요. 그런 그녀가 사랑스러워서 그린 거예요.

Tommy Kane
www.tommykane.com

그는 언제부터 그림을 시작하게 된 걸까? 궁금해진 나는
이야기의 속도를 높여나갔다.

─뉴욕타임스에서 일하면서 그림을 취미로 그렸던 아버지를 보
면서 다섯 살 때부터 그림을 그리기 시작했어요. 주변 사람들
이 칭찬해주니까 신이 나서 계속 그림을 그렸죠. 일러스트레
이터를 꿈꾸며 예술학교에 입학했는데, 쟁쟁한 친구들과 재
능 있는 사람들을 겪곤 불현듯 나는 일러스트레이터가 될 수
없다는 것을 깨달았어요. 천재가 아니라 그저 조금 잘하는 것
뿐이라는 사실을 깨달은 거죠. 하지만 그림 그리기를 포기하
지는 않았어요. 그냥 재미 삼아 그리기로 했어요.

I AM FASCINATED WITH THE DESIGNS
OF ORDINARY PRODUCTS IN FORGIGN
COUNTRIES.

A LONG ALLEYWAY IN SEOUL WITH NOTHING BUT TINY BARBERSHOPS.

NAMDAEMUN MARKET, SEOUL KOREA

—그런데 어떻게 이렇게 유명해지신 거예요?

—글쎄요. 아시아를 돌아다닐 때, 특히 한국에서 제 그림을 보고 사람들이 놀라워했어요. 그림 속에 한글과 한문 등 문자가 등장하는데, 저한테 한국어를 할 줄 아냐, 중국어를 할 줄 아냐 하며 물었죠. 물론 제가 그걸 알 리는 없었죠. 그냥 문자가 아닌 그림으로 인식하고 따라 그린 거였는데, 그런 미묘한 부분을 잡아내 그린 것이 그들에게 재미있게 보였나봐요. 그러다 홈페이지에 올린 그림을 어떤 한국인이 포털사이트에 올리기 시작했고, 사람들이 스크랩을 하면서 어느 순간 많이 알려졌어요.

—그림을 저도 봤는데, 그런 화풍은 언제부터 생겨난 거예요?

—음, 서른다섯 살 때였나? 어느 날 갑자기 머릿속에 작은 생각이 떠올랐어요. 이제까지 그림을 그려보려고 노력한 적도 없이 단지 내가 할 수 있을 것 같은 일만 해왔던 게 아닌가 하는 반성이 들더라고요. 그래서 당장 화방으로 달려가 캔버스와 아크릴 물감, 붓을 사왔죠. 그러고는 쉬지 않고 매일매일 그림을 그렸어요.

처음에는 당연히 만족할 만한 그림이 아니었어요. 한 번 그리고 보니 다시 그리면 디테일을 더 살릴 수 있지 않을까 싶어서 다시 그렸어요. 신기하게도 두번째 작품은 꽤 괜찮더라고요. 그래서 또 한번 그려보자 하며 또 그렸죠. 수백 가지의 붓과

이젤도 마련하고요. 그릴 수 있는 모든 것을 그려봤어요. 유년 시절의 기억과 슈퍼 영웅, 팝 스타, 만화 캐릭터 등을 몇 년간 그냥 그렸어요. 미술관에 제 그림이 걸려야 한다든가 작품을 판매해야 한다든가 하는 고민은 하지 않고요. 제 방이 그림으로 가득 찰 만큼 계속 그렸죠.

그러다가 인터넷에서 한 작가의 작업 방식을 보곤 벤치마킹 했어요. 세상을 작업실로 만드는 것. 펜과 종이, 몰스킨 저널 등을 사서 항상 가지고 돌아다녔어요. 거리가 작업실이 되기 시작한 순간이었죠. 날카롭게 깎아놓은 프리즈마 컬러 색연필, 작은 수채물감과 붓, 접이식 의자를 가지고 다니면서 자유롭게 그렸어요. 아내와 함께 여행을 다니면서도 그렸어요. 어딘가에 얽매이지 않고 그림을 그린다는 사실이 드로잉하는 기쁨이 되었어요. 사람들의 열기, 햇볕과 보슬비 같은 자연부터 우리 동네 구석구석……. 그 자체를 즐기고 그리는 게 행복이었죠. 그러는 사이 저만의 스타일이 자연스레 생겨났어요.

그의 이야기를 듣다보니 문득 내 어린 시절이 생각났다. 지금 생각하면 그때 내 행동이 조금 얄밉기도 한 것 같은데, 사연은 이렇다. 중학생 때 그림을 그려오라는 미술 숙제를 받았다. 그림에 대해서 문외한이었지만 열심히 그렸다. 하지만 결과는 반에서 중간 정도 되는 점수.

—혹시 다시 그려오면 다시 평가해주실 수 있나요? 점수를 더 받
을 수 있을까요?

선생님은 흔쾌히 고개를 끄덕였고, 나는 다시 그려 제
출했다. 선생님은 1점을 더 올려주셨다. 나는 몇 번이고 그
림을 다시 그려 제출했다. 만점을 받을 때까지반 친구들이 이
사실을 알면 나를 무척이나 얄미워했겠지만, 비공개적으로 계속 제출
했었다. 집요했던 노력 덕에 그해 나는 미술 과목에서 전교
1등을 했고, 미술선생님께서는 서울에서 열린 그림 그리기
대회에 나를 보내셨다. 몇 번이고 그림을 다시 그려오던 내
집념이 마음에 드셨던 모양이다. 사실 당시의 나는 학교 수
업을 빼고 혼자 소풍을 나왔다는 사실에 기뻐하는 작은 여
중생일 뿐이었지만 만족할 때까지 그림을 그렸던 그 시절
의 나는 작은 상이나마 대회에서 수상할 수 있었다. 그 시
절의 나와 톰이 한목소리로 이야기를 하는 기분이다.

'만족할 때까지, 계속 그려라.
당신이 행복해질 때까지.
인생이라는 화폭에 당신만의 이야기를
계속 만들어가라.'

nature

자연스러움이 주는 평화

스스로 만든 문제들을 풀려고, 주어진 일이 되게 하려고 억지를 부렸던 나. 내 감정조차 쉽게 표현하지 못하면서 나를 성숙하게 하는 훈련이라는 착각을 했던 시간들. 그 부자연스러움이 쿨하고 멋져 보이는 것 같았던 어리석음. 그러나 때론 스스로에게 슬픔을 발산할 기회를 주고, 자신에게 찾아오는 강렬한 감정이 자연스러운 것임을 받아들이는 건 어떨까. 고통을 피해서 달아나려 하지 말고 슬픔에 몸을 내맡겨보는 것.

방금 뉴저지의 농장에서 따온 듯한 싱싱한 과일, 엄마가 직접 만들어준 것 같은 가정식 잼과 소스, 신선한 빵과 야채들이 가득한 유니언 스퀘어의 마켓. 그곳을 지나다보면 길거리 이벤트와 거리의 음악가들, 작은 공원에 시선을 빼앗겨 정신줄을 놓기 십상이다. 나 역시 이곳을 참 좋아해서 온갖 미팅에 쫓기다가도 틈만 나면 유니언 스퀘어를 찾아가 구경하곤 했다.

유니언 스퀘어 주변 14가 인근에는 뉴욕대, 파슨스 디자인 스쿨, 프랫 인스티튜트, 스쿨오브비주얼아트 등 대학들이 밀집해 있어 늘 청년들의 역동적인 에너지가 가득한 곳이다. 그곳의 분주하고 힘이 넘치는 분위기 속에서 나는 혼자 낯설어하기도 했다. 그때 건물 벽을 장식한 거대한 시계가 눈에 들어왔다. 그 시계는 그냥 시계가 아니라 1999년 설치된 대형 공공미술 작품으로, 크리스틴 존슨&앤드루 긴젤Kristin Jones&Andrew Ginzel의 〈메트로놈Metronome〉이라는 작품이다.

깔때기 모양으로 된 작품 가운데 부분의 구멍에서는 정오와 자정에 주기적으로 스팀가스가 분출된다. 뉴욕이 끊임없이 내뿜어내는 내적 에너지를 표현한 것이라고 한다. 시간을 표현하는 숫자들은 LED로 되어 있다. 현재 시간, 분, 초가 표시되고, 오늘의 남은 초, 분, 시간도 표시되어 있다. 지구의 거대한 지질학적 역사를 담아낸 기반암으로 만들어진 석판, 관점을 나타내는 청동색 원뿔, 우주를 따라 이동하는 회전 구체까지 거의 모든 시간 표시법이 이 시계에 담겨 있다. 꼭대기에 위치한 12시 지점에는 시간을 부여잡으려는 듯한 손 모양의 조각이 있다. 작가는 다양한 측정 방법을 혼합하여 규칙성과 덧없음, 즉시성과 연속성을 동시에 나타내고 시간에 대한 철학을 담았다.

길을 하나 건너면 또다른 원뿔 모양의 조각 작품이 있다. 나이테가 보이게 나무를 잘라 쌓아 원뿔 모양으로 만들었다. 뽀얀 속살이 드러난 단면에는 이곳을 다녀간 사람들의 메시지가 적혀 있다. 알콩달콩 사랑의 메시지를 주고받는 연인, 배고픈 아티스트들, 혁명을 갈망하는 대학생들의 메시지부터 도무지 정체를 알 수 없는 언어들까지. 자연적인 재료로 만든 인공의 예술 작품이 도심 속에서 사람들과 함께 숨 쉬고 있었다.

작품 정보를 확인하니 놀랍게도 한국 작가의 작품이었다. 1992년 홍익대학교 조소과를 졸업하고 국제적으로 활동하고 있는 이재효 작가. 1998년 문화부 주관의 '오늘의 젊은 예술가상'을 수상했고, 같은 해 오사카 트리엔날레에서 조각부문 대상을 받기도 했다. 오사카 트리엔날레는 1990년 시작하여 평면·판화·조각을 번갈아 공모하는 국제전으로 규모가 아주 큰 미술 행사이다. 나뭇가지를 엮어 지름 2미터짜리 구를 형상화한 이재효 작가의 1997년 작품 〈무제〉는 92개국 1천4백59명의 작가가 출품한 총 3천5백87점의 작품 중에서 최고상인 대상을 받았다.

　─나무가 갖고 있는 에너지를 가장 잘 보여줄 수 있는 형태가 구求예요. 각도 없고 모서리도 없어 어느 쪽에서 보나 똑같은 모양이니까요. 재료를 모아 만들면 하찮은 것으로 강한 메시지를 던질 수 있습니다. 단순 반복 작업은 선禪을 행하는 일과 같아요. 나뭇가지가 모여 원을 이루고, 작업하는 하루하루가 모여 일생이 되는 것처럼요.

시간의 개념을 분석적으로 나타낸 서양 작가의 거대한 시계와 마주한, 조화를 강조하는 동양 사상의 〈연꽃Lotus〉. 예전에 EBS의 한 다큐멘터리 프로그램에서 서양은 명사

로 세상을 보고, 동양은 동사로 세상을 본다는 이야기를 들었는데, 두 작품을 비교하니 흥미로웠다. 나는 삶이 힘들다 느낄 때면 『도덕경』을 읽으며 치유받곤 하는데, 이재효 작가의 나무로 된 작품은 『도덕경』을 떠오르게 한다.

무위자연無爲自然

무위란 아무것도 안 하는 것이 아니다. 진리가 행하고 사람이 따르는 것이다. 인위Humanwork란 진리를 무시하고 마음대로 수단방법을 가리지 않고 사람이 일하는 것이다. 도덕이 실종된 현실정치와 전쟁을, 국법과 도덕규범들이 바로 인위의 결과다. 진리대로 하면 우기거나 억지 쓰는 일이 없고 명령과 강제 없이 시끄럽고 싸우지 않고 자연처럼 일하게 된다. 자연은 일을 하지 않는 것 같은데 조용하게 일을 잘하고 있다. 정해진 이치에서 한 치도 벗어나는 일이 없다. 이랬다저랬다 멋대로 하지 않고 반드시 도를 따르며 일한다. 다만 인간만이 자연의 이치를 거스르고 멋대로 하고 있을 뿐이다.

<div align="right">- 「도덕경」</div>

자연스럽다는 것은 도가에서 중요시하는 덕목 중 하나다. 자연스럽지 못한 행동은 부작용을 낳는데, 인간의 마음에도 영향을 미친다. 잘난 척, 있는 척, 아는 척 등 있는 그

대로의 모습을 과장하고 속이는 부자연스러운 행동은 부작용을 낳는다. 부작용을 수습하기 위해 또다시 자신을 포장하는 일이 반복되면 결국 스스로 망가진다. 그런 의미에서 이재효 작가의 작품들은 '자연스럽다'. 이재효 작가는 인공적인 예술이 아닌 자연의 섭리를 추구한다. 나무의 본질을 이해하기 위해 수없이 만지고 다듬으며, 자연스러우면서도 섬세한 작품을 탄생시키는 고된 작업을 반복한다. 가급적 자신의 의도를 배제시키고 자연의 모습을 있는 그대로 노출시켜 사물이 자기 목소리를 낼 수 있도록, 자연의 본질을 추구할 수 있도록 말이다.

'이재효는 항상 어떤 것을 발견하는 시도를 끊임없이 추구하는 아티스트 중 하나다. 다른 사람들이 그저 돌과 나뭇가지를 '보는 것'에 반해 그는 그것들을 찾아다니며 '발견'한다. 그는 자연스러운 두 가지 주제와 소재를 자연스럽지 않게 조합하는 데에 능숙하다. 그가 커다란 돌을 다듬어 구를 만들었다면 관객들의 주위를 환기할 수 없었을 것이다. 하지만 나뭇가지를 깎아 쌓아올려 만든 커다란 구는 관람객들에게 신선한 이미지로 다가선다. 대개 작가들은 작품을 할 때 '만든다'는 용어를 쓰지만, 이재효에겐 '발견'이라는 단어를 쓰는 것이 더 적합하다.'

— 인터넷에서 찾은 한 미술비평가의 글 중에서

스스로 만든 문제들을 풀려고, 주어진 일이 되게 하려고 억지를 부렸던 나. 내 감정조차 쉽게 표현하지 못하면서 나를 성숙하게 하는 훈련이라는 착각을 했던 시간들. 그 부자연스러움이 쿨하고 멋져 보이는 것 같았던 어리석음. 그러나 때론 스스로에게 슬픔을 발산할 기회를 주고, 자신에게 찾아오는 강렬한 감정이 자연스러운 것임을 받아들이는 건 어떨까. 고통을 피해서 달아나려 하지 말고 슬픔에 몸을 내맡겨보는 것. 『도덕경』의 말처럼 난사람은 가만히 있어도 빛을 발하고, 누가 알아주길 바라지 않아도 자연스레 발산하는 빛으로 주변 사람을 매료시킨다. 억지로 포장할 필요도 없고 발악할 필요도 없이 자연스럽게 자신을 드러내면 자연스럽게 후광이 나게 될 것이다. 나는 무얼 그렇게 채우려고 했던 것일까. 자연스레 마음을 비워본다.

'만족할 줄 모르고 마음이 불안하다면
그것은 우리가 살고 있는 세상과
조화를 이루지 못하기 때문이다.
내 마음이 불안하고
늘 갈등상태에서 만족할 줄 모른다면
그것은 내가 살고 있는 이 세상과
조화를 이루지 못하기 때문이다.

우리는 우리 주위에 있는 모든 것의 한 부분이다.

저마다 독립된 개체가 아니다.

전체의 한 부분이다.

우리 한 사람 한 사람이 세상의 한 부분이다.

세상이란 말과 사회란 말은 추상적인 용어이다.

구체적으로 살고 있는 개개인이

구체적인 사회이고 현실이다.

우리는 보이든 보이지 않든,

혈연이든 혈연이 아니든,

관계 속에서 서로 얽히고섥켜 이루어진다.

그것이 우리의 존재이다.'

— 무소유無所有의 삶, 법정 스님

이재효

jaehyoya@yahoo.co.kr

뉴욕 공원에 있는 공공미술에 대한 자세한 정보를 얻고 싶다면

Art in the Parks in New York / www.nycgovparks.org/art

Kristin Jones & Andrew Ginzel

www.andrewginzel.com/JONESGINZEL/home.html

opportunity
기회가 찾아오게 만드는 노력

저는 워싱턴 DC 교외에서 자라며 늘 빈곤을 목격했
고 그만큼 두려웠어요. 하지만 나중에 그곳에서 교사
로 활동하면서 깨달았죠. 아이는 어디까지나 아이구
나. 아이들은 두려움 없이 자신이 원하는 대로 표현해
요. 해맑죠. 스트레스도 없어요. 표현하면서 치유되기
때문이에요. 다른 사람들 눈치보고 두려워하지 않고
자신이 하고 싶은 대로 자유롭게 표현하는 것. 그렇게
표현하는 것이 내가 온전히 나로 살 수 있는 길이란
걸 깨달았죠.

— 나는 굶주린 아티스트였어요.

전형적인 상류층의 서구적인 미녀라는 첫인상과 달리 앙투아네트Antoinette Wysocki-Sanchez는 이렇게 말을 시작했다. 어릴 때부터 작가가 되고 싶었던 그녀는 대학을 졸업하고 미술을 하기 위한 방법만을 찾아다녔다. 그리고 작가의 꿈을 위해서는 밥벌이 또한 할 수 있어야 함을 알고 있었다. 교사에서부터 와인 바이어까지, 안 해본 일이 없다. 베르사체Versace 바이어, 남성 라이프스타일 사이트PRZman.com를 위한 프로젝트 등 할 수 있는 일이라면 뭐든지 마다치 않았다.

오직 예술을 하고자 하는 그녀의 열망은 이제 현실이 되었다. 자신의 작품으로 홍콩, 런던, 뉴욕 등의 도시에서 전시를 열고, 홍콩의 핸드백 디자이너 피에코 팡Piecco Pang과 한정판 핸드백을 출시하는 등 컬래버레이션도 활발히 진행중이다. 힘겨웠던 앙투아네트의 지난 행로. 그러나 그녀는 모든 것이 예술을 하기 위한 기회라는 것을 알고 있었

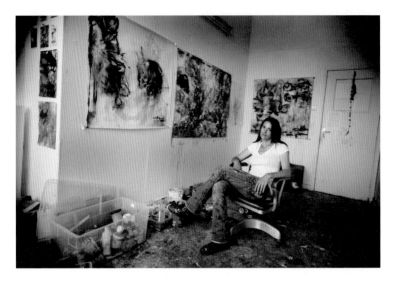

다. 그리고 자신에게 기회가 찾아오게끔 노력했을 뿐이다.

　　그녀가 뉴욕에 온 지는 약 5년이 됐다. 볼티모어의 메릴랜드 대학Maryland Institute College of Art에서 공부한 후 베르사체에서 일했고, 메리마운트 대학교Marymount University에서 경제학 박사 학위를 받았다. 샌프란시스코 아트 인스티튜트San Francisco Art Institute에서는 학사 학위를 받았다. 이곳저곳을 옮겨다니면서도 그녀는 단 한 가지만 생각했다. 그림을 그리고 싶다는 것.

그녀는 자신의 다양한 경험이 현재의 작품 활동에 큰 영향을 준다는 것을 깨달았다. 보통의 작가들이 한두 가지의 재료를 사용하는 반면, 그녀는 훨씬 많은 재료들을 사용한다. 아크릴, 스프레이 페인트, 숯, 크레파스, 분필, 잡지 등 다양한 소재를 활용한다. 도구도 다양하다. 작은 붓, 큰 붓, 스포이트를 쓰거나 물통에 물을 담아 뿌리기도 하고, 그림의 경계선을 천으로 찍어내며 그녀가 활용한 모든 재료와 도구들이 캔버스 위에서 자연스럽게 어울리게 만든다. 작업하는 그녀의 제스처도 재밌다. 염료를 던지기도 하고, 스프레이로 뿌리기도 하고, 발차기도 하고 바닥에 눕히기도 하면서 액션 페인팅을 보여준다.

─그림을 통해 '미디어의 혼합'을 보여주고 싶어요. 삶의 다양한 경험들이 혼합되어 현재를 만들어준 것처럼요. 중심이 되는 요소와 이야깃거리는 강하게 그리고 주변은 라인을 흐리게 하죠. 인생을 돌아보면 어떤 경험은 강하게 남고 어떤 것은 기억이 흐릿하잖아요? 이런 의도를 발휘하게 된 건 물질마다 캔버스에 흡수되는 속도가 다르다는 것을 깨닫고부터예요. 다양한 재료들이 붙어 있기도 하고 떨어져 나가기도 하는 신기한 모습을 많이 봤죠. 그후로는 다양한 재료들을 마구 사용하기 시작했어요. 자유롭게.

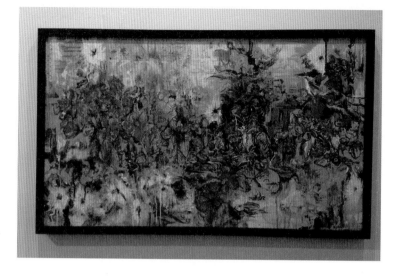

숲속 비밀의 정원처럼 거칠지만 아름다운 꽃과 식물, 먼지 쌓인 비밀 물건들이 가득한 것 같은 그녀의 그림들은 수많은 궁금증을 만들어내며 작품과 대화를 하게 만들었다.

─작업하면서 예전의 나 그리고 내 생각들이 반영되곤 해요. 살기 위해서 무언가 일을 하고 돈을 벌어야 했죠. 그건 통제를 의미하죠. 반면 머릿속 한편으로는 언제나 작가가 되기를 꿈꾸었기에 제겐 무한한 가능성과 기회가 있었던 셈이에요. 통제 대 기회Control vs. Chance의 이야기가 추상화 작품이 됐죠.

저는 워싱턴 DC 교외에서 자라며 늘 빈곤을 목격했고
그만큼 두려웠어요. 하지만 나중에 그곳에서 교사로 활동
하면서 깨달았죠. 아이는 어디까지나 아이구나. 아이들은
두려움 없이 자신이 원하는 대로 표현해요. 해맑죠. 스트레
스도 없어요. 표현하면서 치유되기 때문이에요. 다른 사람
들 눈치보고 두려워하지 않고 자신이 하고 싶은 대로 자유
롭게 표현하는 것. 그렇게 표현하는 것이 내가 온전히 나로
살 수 있는 길이란 걸 깨달았죠.

―워싱턴 DC에서 교사로 일하면서는 크레이그리스트www.
craigslist.cpm라는 곳에 포스팅을 하며 워싱턴 DC 지역의 아티
스트와의 만남을 주선했어요. 저처럼 힘들게 작업하는 사람
들이 많을 것 같다는 생각에서였죠. 그게 ARTDC.org라는
지역예술공동체를 만들게 되는 계기가 되었고, 덕분에 예술
가, 갤러리, 컬렉터를 긴밀하게 연결하는 네트워크 역할을 했
어요. 여기서 만난 사람들 덕분에 작가로서 성장하기 위한 조
언을 얻고 발전할 수 있었죠.
―앙투아네트, 이제 꿈을 이뤘으니 행복하세요?
―행복하죠. 행복해지기 위해, 기회가 나를 찾아오게 하기 위해
끊임없이 노력했으니까요. 사실 나는 프로페셔널한 작가가
되는 것은 매우 어려운 일이라고 생각했어요. 그런데 포기하

지 않으니까 기회가 찾아왔어요. 아니 어쩌면 제가 발품을 팔고 고민했던 수많은 시간들이 있기에 기회가 저를 찾아온 게 아닐까요? 지금 작가라는 사실이 행복합니다.

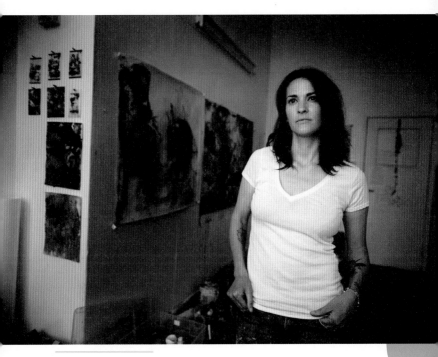

Antoinette Wysocki-Sanchez

www.antoinettewysocki.com

passion

일상을 열정으로

행복하냐고 묻는 것은 잘못된 것 아닐까요? '행복하
려고 노력했는가'가 제대로 된 질문이죠. 보통은 '나는
지금 행복한가?'라고 생각하죠. 하지만 저는 행복하려
고 '오늘 최선을 다했나, 일상을 열정적으로 살았나'를
스스로에게 물어봐요. 그게 중요하다고 생각해요.

처음 뉴욕에 도착하고서는 이 프로젝트를 어떻게 시작해야 할지 어렵기만 했는데, 여행 후반부가 되자 하루에도 3~5개씩 미팅을 하고 인터뷰를 하면서 다양한 사람을 만나고 있었다. 그 무렵 뉴욕은 산뜻한 가을 공기와 패션 위크의 분위기로 가득했다. 모델처럼 보이는 패셔니스타들이 길거리를 활보하고 있었다. 또 뉴욕은 패션 학교가 많기로 유명하지 않던가? 패션계에 큰 영향력을 발휘하고 있는 AAUAcademy of Art University, 실용적인 교육으로 유명한 FITFashion Institute of Technology, 패션 예술 교육에 저명한 RISD Rhode Island School of Design, 전 세계 5대 패션 스쿨 중 하나인 파슨스 디자인 스쿨, 이름만 들어도 산역사가 떠오르는 프랫 인스티튜트 등.

나는 패션계에서 자신의 꿈을 만들어가는 세 명의 남성을 만나는 기회를 얻게 되었다. 토리버치Tory Burch의 플래너 차부희BooHee Cha, 랄프 로렌Ralph Lauren의 디자이너 박종혁, 패션 컨설팅 사업가 카일 허경원Kyle Hur. 그들과 인터뷰

를 하다보니 패션 피플의 열정을 십분 느낄 수 있었다.

2004년 뉴욕 놀리타 지역의 엘리자베스가에서 오픈한 부티크의 주인은 지금 억만장자 반열에 올랐다. 10년이 채 되지 않아 그녀는 2013년 미국 경제전문지 《포브스》지가 선정한 세계에서 가장 영향력 있는 여성 100명 리스트에도 이름을 올렸다. 그녀는 바로 토리버치. 한국에서도 젊은 여성들에게 많은 사랑을 받는 브랜드가 아닌가.

─가끔 회사에서 마주쳐요. 멋진 여성이죠. 아버지는 유명한 투 자자, 어머니는 영화배우라서 금융 쪽 배경과 셀러브리티 인 간관계 모두 탁월한 환경에서 자랐어요. 상류층과의 인맥도 넓고요. 오프라 윈프리가 가장 좋아하는 디자이너로 그녀를 꼽은 적도 있어요. 굉장히 활발해서 패션계 사교 모임이나 유 명 상류층 인사들과의 모임에도 빠지지 않고, 자신의 아파트 에서 자선파티를 열기도 하더라고요. 사교계의 여왕인 셈이 죠. 자기 사업을 시작하기 전에 베라왕이나 랄프 로렌 등에서 일하면서 차근차근 경력을 쌓았어요. '네트워킹과 협력의 끈 은 자신의 운을 만들어주는 힘이 된다'라고 말했을 정도로 발 품도 팔고, 스스로 소통 창구를 만들어가면서 사교계의 여왕 자리를 굳힌 거죠. 그녀의 이야기는 여성 뉴요커들의 브런치

에 빠짐없이 등장한답니다.

캘리포니아 사람들의 밝음과 뉴요커의 시크함을 모두 가진 차부희 플래너의 고향은 부산이었다. '배운 한국말이 이것뿐이에요'라며 구수한 사투리를 쓰는 모습은 듣는 사람을 무장해제시키는 힘이 있다. 열세 살에 이민을 와 LA에서 13~14년을 살고, 조지타운 대학교에서 MBA를 마치고, 뉴욕에서 토리버치에 근무한 지 2년이 되어가는 그는 토리버치에 관한 애정을 엿보이며 본사 곳곳을 구경시켜주었다. 토리버치의 상징인 커다란 금빛 문양, 디자이너들의 책상에 널린 샘플들과 프린트된 이미지들.

차부희는 회사를 숫자로 말하는 사람이었다. 숫자로 지난 시즌 및 최근 시즌을 분석하고, 앞으로 얼마나 팔지를

수량과 종류, 스토어로 예상했다. 토리버치 직전에 브랜드 힘이 강하지 않은 한 기업의 마케팅팀에서 일했는데, 직장을 구할 때 가장 많이 들었던 질문이 '숫자를 다룰 줄 아는가'라는 질문이었다고 한다. 그래서 숫자에 대한 감을 늘릴 수 있고 브랜드 힘이 강한 기업에서 배울 수 있는 이번 기회를 최선이라 믿고 선택했다고.

─LA도 굉장히 살기 좋은데, 왜 뉴욕으로 오셨어요?
─사실 저도 처음 1년은 LA로 다시 돌아가고 싶었어요. 그런데 시간이 갈수록 뉴욕이란 곳에 중독이 되더라고요. 백만 명 이상의 싱글들이 꿈을 위해 개척하기 위해 살아가는 곳, 뉴욕은 경쟁이 심하고, 느슨할 수 없는 도시죠. 대충 살자는 마음으로는 버틸 수 없는 곳이에요. 이게 나쁜 게 아니라 서로에게 좋은 영향을 주는 에너지가 되더라고요. 서로 더 활기차게 열정

적으로 살게 만드는 힘이요. 물가가 많이 비싸서 상대적으로
지출이 많긴 하지만, 뉴욕에 흐르는 꿈의 열기를 보고 느껴보
니 여기에서 잘해보고 싶다는 생각이 들었어요. 뉴욕이란 도
시와 사랑에 빠진 느낌이랄까요.

　　한편 허경원씨는 서른이 되기 전에 용기 있는 도전을
해보고 싶어 FIT로 패션 공부를 하러 왔다가 패션 사업가
로 일하게 되었다고 한다. 그 역시 뉴욕에 살고 싶다는 생
각은 해보지 않았고 이렇게 뉴욕에 살게 될 줄 몰랐다고 했
다. 한국에서는 패션 쇼핑몰을 운영했었는데, 더 큰물에서
배우고 싶다는 생각에 2개월 만에 모든 준비를 끝내고 패
션의 메카 뉴욕으로 왔다. JFK 공항에서 결심했다고 한다.
한국에 다시 돌아갈 생각을 하지 말고 배우고 일해야겠다
고. '여기 아니면 죽는다'는 단단한 각오였던 것이다. 그는

샘플 공장에서 원단을 나르거나 카트를 끄는 허드렛일도 해봤고, 인턴을 동시에 3~4개씩 해본 적도 있다고 했다. 지금은 패션전시 기획, 한국정부 사업과 미국의 네트워크를 연결해주는 사업, 한국의 인재를 뉴욕에 진출시키는 일까지 다양한 사업을 하고 있지만, 처음엔 그야말로 맨땅에 헤딩이었다고. 하루 두세 시간을 자며, 밥 먹는 것도 잊을 정도로 사업에 몰입하고 있는 그의 웃음은 더없이 편안해 보였다.

　—제게 예술은 일상이자 삶 자체예요. 삶의 모든 단편이 예술적이길 바라죠. 디자이너가 되지 않았다면 그림을 그렸을 거예요. 아주 과감한 현대미술에 심취해 있었을 것 같아요. 지금도 주말이면 첼시의 갤러리를 자주 찾는데, 우연히 마주치는 작품들로부터 영감을 얻고 새로운 발상을 얻는답니다. 그때 느꼈던 신선한 느낌은 알게 모르게 디자인에 반영되어 있을 거예요. 결론은 모든 게 아름다워야 한다는 것, 폼생폼사가 인생을 살아가는 재미죠. 제가 디자인에 열정을 쏟아붓는 이유이기도 하고요.

　왜 뉴욕이냐고요? 저는 항상 뉴욕의 70~80년대를 동경해왔어요. 그 시대의 음악과 미술에 노스텔지어를 느꼈고, 앤디 워홀과 바스키아의 작품에 매료되었죠. 심지어 더러운 뉴욕의 거

리조차 예술적인 풍경으로 다가왔어요. 언젠간 꼭 뉴욕에 가

보리라 생각했어요. 패션 디자이너가 되기로 결심한 뒤론 패

션의 중심지 뉴욕에서 제 꿈을 키우고 싶었어요.

5년째 뉴욕 랄프 로렌 본사에서 근무하는 박종혁 디자

이너. 중학교는 호주에서 고등학교는 한국에서 대학교는

뉴욕에서 다녔다. 그리고 뉴욕을 사랑하는 예쁜 아내와 함

께 뉴욕에 정착했다.

─저요? 행복하죠. 제가 사랑하는 도시와 직업 그리고 아내가 함

께하니까요. 저만의 색깔을 가지고 대중에게 어필할 수 있는

브랜드를 갖는 게 꿈이에요. 최고의 디자이너가 되기보다는

'유일한' 디자이너가 되고 싶어요.

"옷을 통해 당신을 표현할 수 있습니다. 옷은 분명 표현하

는 방식 중의 하나입니다. 당신이 어떤 사람인지 보여줄 수

있지요. 마치, 책의 본론을 읽기 전에 서문을 읽듯이 말입

니다."

− 랄프 로렌

랄프 로렌은 가난한 유대인의 아들로 태어나 자수성가

해 아메리칸 드림을 실현한 최고의 인물로 꼽는다. 유대인 가문의 이름인 '리프시츠'를 버리고 '로렌'으로 새 인생을 시작하는 열정을 보였다. 어린 시절부터 옷 입는 데 남다른 감각을 가지고 있었던 로렌은 옷차림이 한 사람의 인생에 지대한 영향을 끼친다는 사실을 일찌감치 깨닫는다. 돈을 벌기 위해 잡화점의 세일즈맨으로 일했고, 다니던 대학까지 그만뒀다. 이후 의류 세일즈에 나서며 그동안 모은 돈으로 자신만의 회사를 세웠다. 파격에 가까운 폭넓은 패션을 선보이며 빠른 속도로 주요 백화점에 입점했다.

재미있는 것은 로렌은 단 한 번도 직접 디자인을 한 적이 없다는 사실이다. 가위를 손에 들고 재단을 해본 적도 없다. 그런데도 권위 있는 디자이너 상을 여러 번 수상했다. 로렌은 사람들이 어떤 옷을 좋아하며 어떻게 입어야 매력적으로 보일 수 있는지에 정통한 인물이었고, 라이프스타일을 디자인했던 것이다. 그는 판매하는 대신 믿음을 보여주었다.

─사람들이 제품을 구입하는 그 장소에서 만남이 이루어지는 겁니다. 장소는 넥타이라는 제품에 적절한 혹은 부적절한 의미를 부여합니다. 나는 돈벌이를 원하는 상점이 아니라 좋은

상점을 원합니다. 말하지만 나는 일정 수준의 취향이나 전체적인 느낌을 판매하는 겁니다.

오래 지속되는 디자인, 자신의 라이프스타일을 완성시켜주는 디자인을 개발하기 위해 노력해온 랄프 로렌. 편안하고 부드러운 느낌의 옷, 시골풍인 듯하면서도 고급스러운 홈 컬렉션 등을 통해 낭만과 혁신, 시공을 초월하는 디자인 세계를 보여주었다.

박종혁 디자이너가 들려주는 랄프 로렌의 이야기는 아트에 대한 차부희 플래너의 관점과 비슷한 맥락에 닿아 있었다.

―아트요? 아트를 디자인이라고 말한다면, 거기엔 목적이 있어

야 한다고 생각해요. 애플이 상품을 통해 패턴이나 패키지 등의 영역에서 새로운 경험을 제공하고, 전 세계의 사랑을 받는 것처럼요. 박스를 마주하는 순간부터 모든 것이 애플스러워야 하는 것이죠. 이러한 통일성이 고객을 위한 '목적'과 일치되는 순간을 예술이라고 생각해요.

결국 제 꿈은 사람들의 감성을 자극하는 좋은 상품을 만드는 기업가가 되는 것이에요. 그게 제가 세상에 예술을 표현할 수 있는 방식이 아닐까요?

대화를 맛깔스럽게 이끌어가던 그에게 마지막 질문을 던졌다. 행복하냐고. 그는 이 질문에 대해 지금까지 들었던 답변 중에 가장 인상적인 답변을 했다.

─ 행복하냐고 묻는 것은 잘못된 것 아닐까요? '행복하려고 노력했는가'가 제대로 된 질문이죠. 보통은 '나는 지금 행복한가?'라고 생각하죠. 하지만 저는 행복하려고 '오늘 최선을 다했나, 일상을 열정적으로 살았나'를 스스로에게 물어봐요. 그게 중요하다고 생각해요.

토리버치 본사
Address: 11 West 19th Street between 5th and 6th Avenue, New York

랄프 로렌 본사
Address: 650 Madison Avenue, New York

Kyle Worldwide Inc.
www.kyleworldwide.com

question

예술은 풀리지 않는 퍼즐

젊은 아티스트들에게 무엇이든 '시작하는 사람'의 마음으로 임하라는 말을 꼭 해주고 싶어요. 무한한 가능성이 자신 앞에 있다고 생각하면서요. 어설픈 전문가의 마음은 닫힌 사고를 만들죠. 언제나 열려 있는 초보자의 마음을 갖는 게 필요해요. 처음의 마음으로 준비하고 자신을 훈련시켜 아트와 삶에 적용시켜야 하죠. 또 중요한 건 여러 명의 멘토를 두는 거예요. 멘토를 많이 만나고 대화를 나눌수록 자신의 가능성은 무한해지죠. 인생도 예술 작품도 하나의 퍼즐과 같아요.

진중권의 책 『미학 오디세이』에 이런 말이 나온다. 예술가는 더이상 규칙을 습득하여 자연을 모방하는 '장인'이 아니라고, 이제 그는 스스로 규칙을 만들어내는 '천재'라고.

— 살아 있는 생물체는 보는 것만으로도 아름다워요. 시간이 지나면서 계속 변화하고 단순한 개체가 복잡한 생명체로 변화하기 때문이에요. 이런 유기체들이 '아트'를 매개로 관객과 소통하기를 원해요.

첨단 테크놀로지가 가득한 실리콘밸리 지역에서 작품 활동을 하는 작가라니! 참 특이하다. 내가 드루 카타오카 Drue Kataoka를 만난 건 미얀마 세계경제포럼에서였다. 독특한 뱅 헤어와 빨간 립스틱, 동서양의 오묘한 미를 가진 그녀는 멀리서도 빛이 났다. 그날 이후로도 문득 그녀가 생각났고, 뉴욕에 가서는 기어코 그녀의 페이스북을 알아내 메시지를 보냈다. 매우 뜻밖의 답장이 왔다. 아주 흔쾌히 흥미롭다며 만나고 싶다고 했다. 심지어 내가 운영하고 있는

회사의 홈페이지에 대한 기술적인 피드백까지! 실리콘밸리에서 온 아티스트다운 답변이었다.

시간이 맞지 않아 만나는 데에 2주일이라는 시간이 걸렸다. 일정 조정이 힘들어 포기하기 직전이었는데, 실리콘밸리에서 늦은 밤 뉴욕으로 온 그녀를 겨우 만날 수 있었다. 첫 만남에서도 끊임없이 대화를 나누었는데, 그녀 덕분에 내 사업을 돌아볼 수 있었다. 인터뷰가 아닌 멘토링을 받는 기분이었다고 할까? 긴 대화를 나누고도 장문의 메시지로 따뜻한 격려를 보내준 그녀를 운 좋게도 다시 만날 수 있었다.

그녀의 아버지는 일본인, 어머니는 미국인이라고 했다. 특이한 외모는 부모로부터 온 것이었다. 어릴 적부터 수묵화를 배웠던 그녀는 스탠퍼드 대학교에서 공부를 했고, 지금은 실리콘밸리의 팔로 알토Palo Alto와 뉴욕, 유럽과 일본을 오가며 작업을 하고 있다. 그녀가 경험했던 삶의 다양한 배경들은 다양한 관점이 되어 작품에 드러났다. 세계경제포럼에서는 2012년 차세대 지도자YGL, Young Global Leader로 선정되기도 했다.

그녀의 작품은 그야말로 다양한 장르를 넘나든다. 거울을 조각내어 퍼즐을 맞추듯 나무의 단면 위에 장식한 작품, 일본이 대지진으로 황폐해졌을 때, 기모노를 입은 일본 여성의 뒷모습 주위로 희망의 기운을 뿜어내는 태양의 모습을 전 세계에서 찍은 작품 등이 있는데, 이는 CNN에 대대적으로 보도되기도 했다. 실리콘밸리에서 영감을 받는 그녀는 뇌파를 통해 상호작용하는 인터랙티브 아트를 발명하기도 했다.

그녀의 작품은 작품을 둘러싼 다른 무언가가 있을 때 더욱 빛이 난다. 작품 속의 거울은 대자연의 햇빛과 푸르른 녹음을 반사시키며, 주변을 맴도는 인간의 모습까지 비추어 신비로움과 아름다움을 더한다. 그녀 혼자였다면 절대 만들지 못했을 작품이다. 세계 각국의 사람들이 도움을 주어 전 세계의 태양을 한 작품에 담을 수 있었다. 뇌파를 활용한 작품 또한 감상하는 사람의 뇌파가 있어야만 살아 있는 유기체처럼 진정한 모습을 보여준다.

이런 다양한 작품을 만드는 그녀의 꿈은 무엇일까? 다양한 대화가 오갔기 때문에 긴 답변이 나올 줄 알았는데, 그녀는 의외로 짧고 간결하게 대답했다. 열정적인 아티스

트가 되는 것. 언제나 정체하지 않고 새로운 시도를 하는 창조자가 되는 것이 그녀의 꿈이라고 했다. 그녀가 뉴욕에 오게 된 것도 그런 이유에서다. 코스모폴리탄적인 분위기와 전 세계의 창의적인 사람들이 모여 상호작용하는 것, 역사와 전통을 만들어가는 것. 빠르게 성장하는 실리콘밸리의 미래지향적인 기술을 보면 이것들을 융합하고 싶은 아이디어와 의욕이 마구 생겨난다고.

늘 새로운 시도를 즐기는 그녀는 세계경제포럼에서 세계 최초로 단독 전시회를 가지기도 했다. 전 세계의 다양한 리더들이 이를 보았음은 두말하면 잔소리다. 전시회를 열었던 계기도 간단했다. 누구도 하지 않은 새로운 시도였기 때문에.

젊은 친구들에게 무슨 말을 해줄 수 있을까? 그녀의 작품 세계와 흥미로운 대화에 이끌려 나도 모르게 멘토링을 청했다.

─젊은 아티스트들에게 무엇이든 '시작하는 사람'의 마음으로 임하라는 말을 꼭 해주고 싶어요. 무한한 가능성이 자신 앞에 있다고 생각하면서요. 어설픈 전문가의 마음은 닫힌 사고를

Drue Kataoka

drue@drue.net

www.drue.net

만들죠. 언제나 열려 있는 초보자의 마음을 갖는 게 필요해요. 처음의 마음으로 준비하고 자신을 훈련시켜 아트와 삶에 적용시켜야 하죠. 또 중요한 건 여러 명의 멘토를 두는 거예요. 멘토를 많이 만나고 대화를 나눌수록 자신의 가능성은 무한해지죠. 인생도 예술 작품도 하나의 퍼즐과 같아요. 이런 삶을 살아보고 싶다, 이런 것을 그림으로 표현해보고 싶다 하는 것들이 사람들 마음속에 있죠. 그러나 막상 현실로 이를 옮기려고 하면 우리가 생각하는 것과 딱 들어맞는 퍼즐 조각을 찾기가 어렵죠. 논리적이고 과학적인 체계로 고민한다 해도, 인생과 아트는 풀리지 않는 퍼즐이에요. 예술과 인생이 재미있는 이유도 새로운 시도를 멈추지 않고 사람들과의 상호작용을 이어가야만 발전할 수 있는, 풀리지 않는 퍼즐이기 때문 아닐까요? 초심으로 일하는 보미씨 태도가 보기 좋아서 이야기해준 거예요! 너무 누설하고 다니진 말아요. 하하.

relationship

관계의 의미

예술은 목적지 없는 마라톤과 같거든요. 제 꿈은 지금
처럼 작업을 계속하는 거예요. 장르를 넘나들고, 번식
하고, 정형화되지 않고, 독립된 생명체가 될 수 있는
작품을 하는 거예요. 새로운 것들을 암시하고 끊임없
이 상상력을 자극하고 파생시킬 수 있도록 말이죠. 이
분법적 정의들을 파괴할 수 있는 작업을 하고 싶어요.

―제가 싫은가요, 나이젤?

―그게 나 때문이던가? 잠깐, 아니지. 그건 내 잘못이 아닌데?

―더이상 제가 어떻게 해야 할지 모르겠어요. 제가 뭘 제대로 해
 도 무시해버리고 고맙다고도 안 해요. 그러나 제가 뭘 잘못하
 면 절 못 잡아먹어 안달이죠.

―그럼 그만둬.

―네?

―그만두라고. 5분 안에 너를 대신할 다른 사람을 구할 수 있어.
 그것도 간절히 원하는 사람으로.

―아뇨, 전 그만두고 싶지 않아요. 그건 공평하지 않아요. 그냥
 말이 그렇다는 얘기예요. 그냥 전 정말 죽을 만큼 노력하고 있
 다는 걸 얘기하려는 거였어요.

―앤디. 말은 제대로 하자. 넌 노력하지 않아. 징징대는 거야. 내
 가 어떻게 얘기해주길 바라는 거야? 이렇게 얘기해줄까? 불쌍
 도 해라. 미란다가 널 그렇게 볶아대다니. 불쌍한 우리 앤디~
 이렇게?

영화 〈악마는 프라다를 입는다〉의 한 장면이다. 영화 속 모든 장면은 마치 내 첫 직장생활 같았다. 대학 시절 동안 학과 성적, 해외 경험, 공모전, 인턴 등 일관성 있는 커리어를 관리했던 나는 자신감 가득한 사회초년생이었다. 그러나 그 자신감은 직장생활 몇 개월 만에 산산조각났다. 입사하자마자 전국 출장을 가게 되었는데, 2개월 동안 전국의 주요 거점 도시들의 약국을 돌며, 인터뷰를 하고, 영업사원들과 이야기를 나누는 강행군이 이어졌다. 다행히 첫 번째 프로젝트는 무사히 마쳤지만, 상사의 이해하지 못할 괴롭힘이 문제였다. 사람들 앞에서 대놓고 면박을 주고, 내 책상 위에 쓰레기를 버리기도 하고, 남자친구와 헤어진 사실을 알고 고소해하며 웃던 그녀.

그럼에도 나는 그녀를 위해 최선을 다했다. 소소한 음식 선물부터, 생일 파티 챙기기, 기념일 챙기기, 회식에서 비위 맞추기, 심지어 외로운 골드미스였던 그녀를 위해 소개팅까지. 거기에 거의 매일 야근까지 이어지니 회사에 가기 싫어 시체처럼 누워 있다가 겨우 택시를 타고 회사에 출근했다. 하루종일 꾹 참고, 다시 집에 돌아오면 시체처럼 누워 눈물로 밤을 지새웠다. 그만두고 싶다는 생각이 목 끝까지 차올랐지만, 3년은 버텨내겠다는 마음으로 꾹꾹 참아냈다.

햇살이 좋은 평일의 늦은 아침. 책 한 권을 가지고 센트럴 파크로 간다. 하늘을 가득 채운 푸른 빛깔, 볕을 쬐며 책을 읽는다. 호수에서 작은 보트를 타는 커플들을 물끄러미 바라본다. 직장생활을 하면 상상도 못하는 이런 자유가 바로 사업이 가져다준 행복 중 하나였다. 물론 직장생활을 하면서도 즐거웠던 적도 많았다. 마케팅 업무가 적성에 잘 맞아 재미있게 일했다. 진행하던 프로젝트들이 국내외에서 상을 받고 인정을 받을 때는 정말 기뻤다. 힘들어할 땐 주변의 동료들과 친구들이 위로해주었다. 그러나 상사의 괴롭힘 아래에서 나는 그저 빙그르르 잘도 돌아가는 바람개비일 뿐이었다. 그래, 일이 힘든 건 아니었다. 직장생활을 힘들게 하는 건 '관계'였다. 첫번째 상사가 커다란 트라우마를 남긴 탓일까. 이후 함께한 직장 상사들에게도 쉽게 마음의 문을 열기가 어려웠다. 새 구두가 익숙해질 때쯤 원치 않는 또다른 새 구두를 신어야 하는 것처럼 회사생활은 늘 피곤하기만 했다.

신기하게도 사업을 시작하면서 나는 그녀를 이해하기 시작했다. 나를 따르는 팀원들이 생겼기 때문이었다. 그녀와의 관계에서 아쉬웠던 점이 나와 내 팀원들 사이에서 반복되지 않게 부단히 애를 썼다. 그녀의 입장이 되어보니 미

숙했던 내 모습들을 반성하기도 했고, 그녀의 심정에 공감
이 되면서 안타까워 가슴이 미어지는 느낌마저 들었다.

2012년과 2013년에 중국과 미얀마에서 열린 세계경제
포럼에 대표로 참석하게 되는 귀한 기회를 얻었다. 세계 각
국의 CEO들로부터 직장생활을 하기보다는 자신만의 사업
을 하라는 조언을 들었고, 그후로 정말 내 사업을 준비하기
시작했다. 그리고 나는 뉴욕의 예술가 고상우 작가를 만났
다. 그의 작품을 보면, 금발에 파란 얼굴을 한 사진 속 여주
인공들이 뿜어내는 강렬함에 왠지 모를 감정을 이입하게 된
다. 푸른 나신에 붉고 노란 꽃들을 그려넣고 춤추는 발레리
나, 눈을 감고 사랑하는 사람을 품에 안은 푸른 몸의 여인.
그것들에게서 평화로움과 애잔함이 동시에 느껴졌다. 고상
우 작가는 필름 카메라로 사진을 찍고, 스캔 과정에서 필름
을 반전시켜 필름의 색깔이 그대로 인화지에 찍히도록 한다.

뉴욕을 기지로 아시아, 유럽을 종횡하며 활약하고 있
는 고상우 작가는 신체와 꽃을 소재로 여인의 아름다움을
표현한다. 여성의 신체에 화려한 색으로 페인팅을 하고 퍼
포먼스를 펼치고 그 순간을 사진으로 담는다. 그의 작품은
일종의 혼합매체이다. 특히 그는 전문 모델이 아닌 일반인

을 모델로 선정함으로써 모델의 프로페셔널함을 기대하는 사람들의 통념에서 벗어나고, 유연하고 율동감 넘치는 모습을 담아 자유와 독립을 추구하는 개별적인 삶을 표현했다. 좀더 보편적인 자유와 꿈, 그것들을 향유하기 위한 개인의 몸짓을 상징적으로 표현한 것이다.

─저는 어렸을 때부터 신체에 관심이 많았어요. 인간의 몸이 단순히 물리적이거나 생물학적인 것에 불과한 것이 아니라, 한 시대의 역사와 문화를 상징한다고 생각했거든요. 동시에 영혼과 이성까지 포함하고 있기 때문에 몸은 굉장히 강력한 존재물이라고 생각해요. 제가 아름답다고 생각했던 여성상의 얼굴들이 있는데, 모두 눈을 지그시 감고 있는 모습이었어요. 눈을 감았을 때 더 많은 진실을 볼 수 있다고 생각해요. 눈을 감은 여성의 모습은 그 여인의 영혼을 들려주는 악기처럼 다가와요.

지금은 최대한 많은 여성들을 표현하고자 노력해요. 100킬로그램이 넘는 거대한 여성, 죽음을 눈앞에 둔 할머니, 암에 걸린 시한부의 여성, 혼자서 아이를 잉태하며 모유수유를 하는 어머니의 모습⋯⋯. 다양한 여성들의 신체를 통해서 사회적인 메시지를 던지려고 해요. 제 독백이기도 한데, 현대 사회가 너무 외모 중심적이고 시각 중심적으로 돌아가니까 누군가는

그것에 대항하는 작업을 해야 된다고 생각했어요. 뚱뚱한 여성은 뚱뚱해서 아름답고, 주름진 할머니는 주름이 져서 아름답고. 자연미를 그대로 담은 여성의 모습이 그 여성의 영혼까지 반영한다고 생각해요.

그에게 아트란 무엇일까.

—살아가는 원동력이죠. 야오이 쿠사마라는 작가가 '예술이 없으면 나는 자살했을 것'이라는 말을 했던 것처럼요. 여섯 살 때부터 미술을 해야겠다고 생각했어요. 여느 남자 아이들처럼 뛰어 노는 것도 좋아했지만 음악을 듣고 전시를 보고 혼자 그림 그리는 것을 더 좋아했죠. 열네 살 때 더 큰 세상에 나가 미술을 공부해야겠다고 결심했어요. 부모님의 반대를 무릅쓰고 홀로 미국에 왔죠. 처음으로 도착했던 곳이 웨스트 버지니아 West Virginia 주였어요. 제가 유일한 동양인이었는데 인종차별을 겪게 되면서 고립된 생활을 시작했고, 정체성에 대한 고민을 하게 됐어요. 그러면서 내 안에 쌓인 미국의 이미지들을 퍼포먼스를 통해서 발산하기 시작했고요. 동양 남성에 반대되는 이미지를 찾았죠. 금발에 푸른 눈을 가진 백인 여성이요. 그들로 변장을 하고, 스스로를 여성화시키면서 '정체성'이라는 것을 직접적으로 보여주고 싶었죠. 뉴욕의 지하철에서

춤을 추며 퍼포먼스를 했죠.

그런데 퍼포먼스를 하며 찍은 사진들은 다큐멘터리적인 느낌이 강해서 그걸 극복해야 했어요. 반전이란 기법을 사용하게 된 건 그때문이에요. 사실 그 기법은 1960년대의 개념미술가들이 사진을 찍고, 사진이 포스트 모더니즘의 표현매체로 받아들여지면서 만 레이 Man Ray라는 작가가 뉴비전 New Vision 사진에서 가장 먼저 시도를 했던 기법이에요. 당시 만 레이가 남겼던 말이 있어요. '사진이 굳이 예술일 필요는 없다. 빛이 어떻게 작용하는지 관찰하는 것만으로도 충분하다.' 예술가보다는 과학자에 가까운 발언이죠. 하지만 저에게 반전은 굉장히 절실했던 도구예요. 동양 남성으로서 가졌던 욕망과 주체를 버리고 육체적으로도 백인 여성으로 존재하려는 노력. 거기에 꼭 필요한 도구였어요.

그는 다시 태어나도 예술을 하고 싶다고 했다. 순수미술만이 그의 표현 욕구를 해소시켜줄 수 있다고 했다. 백 퍼센트 나 혼자서 할 수 있는 것이 바로 창작이기 때문이다. 자신의 시간을 자유롭게 쓸 수 있다는 자체가 멋지지 않냐고 되묻는 그를 향해 나는 고개를 끄덕일 수밖에 없었다.

─뉴욕은 저를 질리게 한 적이 없어요. 솔직히 아주 가끔 있기

도 한데, 해외에 다녀오면 바로 느껴요. 뉴욕으로 다시 돌아가고 싶다고. 뉴욕은 중독성이 강한 도시예요. 세계 최고의 사람들이 뉴욕으로 오고, 모든 유행이 이곳에서 시작되죠. 영감을 받을 만한 사건 사고들이 많고요. 서울은 '지루한 천국Boring Heaven', 뉴욕은 '재미난 지옥Exciting Hell' 이라는 표현을 들은 적이 있어요. 저는 그 재미난 지옥에서 살아남는 한국 작가이고 싶고, 나중엔 후배들과 그 방법을 나누고 싶어요.

─그때가 오면 어떤 말을 해주고 싶으세요? 노하우뿐만 아니라 앞으로의 꿈 이야기도 좋을 것 같은데요.

─조급해하지 말고 자신만의 페이스를 잘 유지하라고요. 예술은 목적지 없는 마라톤과 같거든요. 제 꿈은 지금처럼 작업을 계속하는 거예요. 장르를 넘나들고, 변식하고, 정형화되지 않고, 독립된 생명체가 될 수 있는 작품을 하는 거예요. 새로운 것들을 암시하고 끊임없이 상상력을 자극하고 파생시킬 수 있도록 말이죠. 이분법적 정의들을 파괴할 수 있는 작업을 하고 싶어요.

─슬럼프가 오면 어떻게 극복하세요?

─힘든 상황은 늘 오죠. 그럴 땐 남과 비교하지 않고 5년 전의 제 모습을 떠올려요. 그간 얼마나 발전했는지를 스스로 지켜보면 앞으로 나아갈 힘이 생기거든요. 한 단계만 눈을 낮은 곳으로 돌려도 세상은 달라 보여요.

많은 사람들과 공감하고 그들의 마음을 움직이는 작업을 하고 싶다는 고상우 작가. 그는 '공감'과 '관계'의 의미에 대해 이야기한다. 세계적으로 유명한 CEO들은 비슷한 말을 한다. 잘나고, 능력 있고, 머리 좋고, 당당한 사람들을 많이 만날수록 경제력이나 사회적 지위 등은 중요하지 않게 느껴진다고. 오히려 목적 없는 배려, 진심 어린 관심, 진실된 공감, 따뜻한 애정, 따지지 않는 연애, 능력과 관계없는 순수한 우정과 같은 '관계'가 중요하다고.

나 역시 회사를 운영하면서 '관계의 의미'를 조금이나마 이해하게 됐다. 직장생활에서 많은 실수를 했고 많은 사람들로부터 상처도 받았지만, 돌이켜보면 그 시간 덕분에 상대방을 배려하는 마음을 배울 수 있었던 게 아닌가 싶다. 실수나 아픔이 없었다면 '관계'를 위해 얼마나 많은 노력과 이해가 필요한지 몰랐을 것이다. 보드랍게 흐르는 센트럴 파크의 호수도 겨울이면 바늘 하나 꽂을 틈 없이 단단히 얼어붙는다. 그러나 이제 나는 안다. 계절이 바뀌면 단단했던 호수의 얼음도 사르르 녹아 다시 보드랍게 흐르리란 것을.

amsterdam
hong kong
singapore
new york
sydney
london
berlin
tokyo
paris

고상우

www.kohsangwoo.com

kohsangwoo@yahoo.com

stay

멈추면 비로소 보이는 것들

삶이 하나의 작품이라면, 한번에 멋진 작품을 완성할 수 없을지도 모른다. 수많은 습작들과 '삽질'이라 할 만한 엉뚱한 경험들을 하면서 시행착오를 겪는 것이 당연하다. 물론 이런 경험들은 우리의 삶을 힘들게 할 수도, 침울하게 만들 수도 있다.

스펙이라는 미끼를 마냥 쫓아다니며 우왕좌왕하는 젊은 친구들과 사회생활에서 새로운 사춘기를 맞아 방황하는 어른들. 잠깐 멈추고 생각해보는 것은 어떨까. 세상에 휩쓸려 나만의 '무게 중심'이 없기 때문은 아닌지, 지금 우리가 추구하는 것들로 인해 과연 우리는 행복한지 말이다.

–보미, 여기는 왜 온 거야?

들고 있던 책을 바닥에 놓고, 중력이 잡아 이끄는 대로 내 무거운 몸도 바닥에 내려놓았다. 한증막보다 더한 여름 땡볕 더위를 피하기 위해 썼던 밀짚모자를 벗고, 시원한 물 한 잔을 들이켰다. 휴. 사막에서 불어오는 모래바람은 갈증을 씻어가기는커녕 더 텁텁하게 만든다. 끈적끈적한 몸이 불덩이 같다. 이런 날 지켜보던, 커다란 눈망울에 까무잡잡한 피부의 꼬마가 나에게 다가왔다. 그리고 물었다. 넌 여기 왜 온 거냐고.

다른 사람들에 비해 길어진 내 대학생활의 마지막 여름방학이었다. 취업을 위한 이력서 한 줄이 절실한 시점이었다. 인턴 경험도 필요하고, 영어 점수도 필요하고…… 부족한 학점을 채우려면 계절학기도 다녀야 했다. 그런 내가 아프리카 대륙의 모로코라는 나라에 와 있었다. 여행 책에도 잘 소개되어 있지 않은, 사하라 사막 근처의 '에라시디아'라는 마을에. 지금 난 왜 여기에 있는 걸까? 해맑은 꼬마의 질문에 지난 5년이 파노라마처럼 머릿속을 스쳐지나갔다.

– 『세상에서 가장 이기적인 봉사여행』 중에서

내 인생의 첫 책.『세상에서 가장 이기적인 봉사여행』의 프롤로그를 오랜만에 다시 읽어봤다. 나는 대학을 총 7년 6개월이나 다녔다. 그중 5년간은 세계 25개국을 여행하고, 6개국에서 봉사활동을 했다. 혼자서 많은 나라를 여행했고 많은 시간 동안 봉사활동을 했다. 평범했던 대학생이 내가 누구인지, 꿈이 무엇인지 고민하며 성장했던 시간. 전 세계를 떠돌며 고군분투했던 이야기가 나와 같은 고민을 하는 누군가에게 용기가 되지 않을까 생각했다. 그 이야기들을 묶으면 스스로도 좋고, 해외여행과 해외 봉사활동에 정보가 필요한 혹은 간접 경험이 필요한 사람들에게도 좋을 것 같았다. 책을 출간했던 선배들이나 작가들에게 묻기도 하고, 몇몇 출판사에 기획서와 원고 일부를 보내기도 했다. 한 출판사와 어렵게 계약을 맺었지만 계약을 파기하는 지경에 이르렀고, 여러 번 포기하고 싶었다. 다행히 새로운 출판사와 계약하고, 밤잠까지 설쳐가며 원고를 쓴 지 2년 만에 책이 나왔다. 2011년 여름, 초판을 손에 들고 많이 울었다.

출간 이후 방송과 인터뷰가 이어졌고, 강연 의뢰도 받았다. 덕분에 7천 명이 넘는 사람들과 만나 이야기를 나눌 수 있었다. 직장생활 중에는 주말이나 평일 저녁에 어렵게

시간을 내어서라도 다양한 사람들을 만났다. 그 과정에서 학생들이 '스펙'이라는 것에 목숨을 거는 모습을 볼 때면 가슴 한편이 답답해지곤 했다. 세계봉사여행을 통해 '이력서 한 줄', 즉 스펙이 아닌 '인생의 신조'나 '깨달음'을 갖게 된 것이 바로 최고의 보물이었다는 사실 때문이었다.

무엇이 우리 시대의 젊은이들을 이렇게 만든 것일까? 다른 사람보다 스펙을 하나라도 더 늘려야만 한다는 강박관념에 사로잡힌, 남부럽지 않은 스펙을 갖고도 행복해하지 않는 친구들. 고용노동부에 따르면 지난 2002년 조사에서 청년들이 꼽았던 '취업 5대 스펙(학벌, 학점, 토익, 어학연수, 자격증)'이 2012년 조사에서는 봉사, 인턴, 수상 경력이 추가돼 '취업 8대 스펙'이 되었다고 한다. 이제는 '스펙'보다는 자신만의 '이야기Storytelling'를 만들라는 메시지가 사회에서 큰 이슈가 되고 있다. 내가 여행을 통해 배운 것 또한 다양한 스펙을 쌓는 것보다 여러 경험스펙의 일부분일 수도 있는 경험들을 통해 나를 제대로 알고, 사람과 세상을 사랑하는 법을 아는 게 중요하다는 것이었다. 혜민 스님의 말을 빌리자면, 멈추면 비로소 보이는 것들이랄까?

뉴욕에 온 지 보름이 다 되어 웨스트 빌리지에서 이스

트 빌리지로 이사를 가게 되었다. 매디슨 에비뉴 길가에 서 있는 고혹적인 빨간색 조각이 나의 눈길을 끌었다. 알렉산더 칼더Alexander Calder의 〈소리언Saurien〉(1975)이라는 작품이었다. 칼더는 미국의 조각가로 모빌을 발명했다. 1930년대 '모빌'이라는 움직이는 조각을 만들어 일반인과 미술인들의 사랑을 받기 시작했다. 그는 사람들 눈에 쉽게 띄는 원색을 작품에 사용하여 많은 사람들을 매료시켰다. 그의 대표적인 작품들은 뉴욕현대미술관MOMA이나 국내외에서도 쉽게 찾아볼 수 있다. 그것들은 소리 없는 공간에 다양한 소리를 부여하는 듯하고, 심지어 작품의 그림자와도 묘한 조화를 이루어 인공적이면서도 자연스러운 아름다움을 표현한다.

1898년 필라델피아. 칼더는 화가인 어머니와 조각가인 아버지의 둘째 아들로 태어났다. 열두 살이 되던 해 크리스마스, 그는 작은 강아지와 오리를 조각으로 처음 만들어 선보인 귀여운 예술가였다. 움직이는 예술, 즉 어떠한 수단이나 방법에 의하여 움직임動을 나타내는 작품인 키네틱 아트Kinetic Art를 처음으로 선보인 셈이다. 어릴 적 재능에도 불구하고 작업을 하게 되는 과정은 쉽지가 않았다. 스티븐스 공과대학에서 기계공학을 전공한 후 자동차 기술자, 도안사,

능률기사, 보험회사 조사원, 기계 판매원, 지도 제작자, 기계 디자인 식자공, 신문 삽화가 등으로 일하며, 뉴욕과 코네티컷, 오하이오, 버지니아 주 등을 돌아다녔다. 파리에서 회화를 배우며 자신만의 예술 정체성을 찾기도 했다.

그는 유럽 여행에서 만난 한 사람과의 대화에서 '역학적인 장난감을 완성할 수 있다면 성공한 사람일 것이다'란 말에 깊게 공감했고, 유리나 도기 파편, 숟가락, 뼛조각, 깡통 등의 잡동사니를 예술적 소재로 삼아 작품 활동을 펼쳤다. 다양한 재료를 활용하여 서커스 단원과 동물들의 움직임을 흡수한 조각을 만들었고, 매주 4일 서커스 공연을 연출했다. 사람들은 장난감 동물들과 곡예사들의 묘기에 폭소를 터뜨리며 박수를 보냈다.

피에트 몬드리안과 호안 미로, 마르셀 뒤샹, 장 아르프 등의 작가들과 교류하던 칼더는 1930년 10월, 몬드리안의 작업실을 찾았다. 칼더는 원색의 사각형들이 흰 벽면에 걸린 아름다운 작업실에 반했다.

─이 사각형들이 움직이면 얼마나 재미있을까요?
─아니, 그럴 필요 없네. 내 그림은 이미 너무 빠르다네.

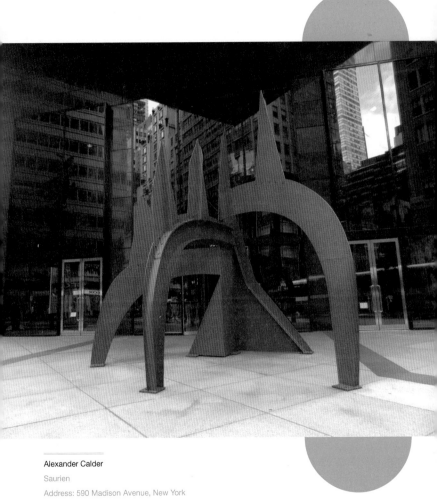

Alexander Calder

Saurien

Address: 590 Madison Avenue, New York

http://calder.org/

하지만 칼더는 몬드리안이 캔버스에 그려놓은 다양한 색의 직사각형에서 강한 인상을 받았고, 몬드리안의 작품을 움직이게 하고 싶어 했다. 그는 1931년, 마침내 모빌을 선보인다. 〈샘 Fountain〉이라는 작품으로 유명한 뒤샹은 칼더의 움직이는 조각 작품을 처음으로 '모빌'이라 칭했고, 추상 조각가 아르프는 칼더의 움직이지 않는 작품을 '고정된' 의미라는 '스테빌 Staibile'이라 불렀다.

─ 대다수 사람에게 모빌이란 그저 움직이는 평면체에 불과할 것이다. 그러나 몇 사람에게 그것은 시詩가 될 수도 있다.

공간의 음유시인이라 평할 만한 칼더의 작품은 경쾌하면서도 균형을 이룬다. 모빌의 제작에서 가장 중요한 부분이 그의 인생 철학에도 담겨 있다. 끝없이 균형을 찾아가는 것. 자연적 오브제가 열린 공간 속에서 관계를 맺는 방식, 즉 끝없이 변화하고 조우하길 반복하는 과정이 모빌의 원리이자 그가 살아가는 방식이었다.

작품의 균형, 삶의 균형을 찾기 위해 칼더가 그랬던 것처럼 우리 삶도 많은 경험을 필요로 한다. 처음부터 조각가가 되기 위해 자동차 기술자, 보험회사 조사원, 지도 제

작자, 신문 삽화가 등을 시작했던 것은 아닐 것이다. 그럼에도 칼더는 그런 경험들 속에서 작업에 대한 열망을 키워왔다. 힘이 들 때는 몬드리안과 같은 주변 사람들을 찾아갔다. 항상 긍정적인 피드백을 듣는 것은 아니었겠지만, 그런 과정을 통해 그는 다시 도전하고 도움을 받고 발전할 수 있었던 게 아닐까. 그리하여 마침내 자신만의 브랜드, 자신만의 작품을 만들게 된 것이 아닐까.

삶이 하나의 작품이라면. 한번에 멋진 작품을 완성할수 없을지도 모른다. 수많은 습작들과 '삽질'이라 할 만한엉뚱한 경험들을 하면서 시행착오를 겪는 것이 당연하다. 물론 이런 경험들은 우리의 삶을 힘들게 할 수도, 침울하게만들 수도 있다.

스펙이라는 미끼를 마냥 쫓아다니며 우왕좌왕하는 젊은 친구들과 사회생활에서 새로운 사춘기를 맞아 방황하는어른들. 잠깐 멈추고 생각해보는 것은 어떨까. 세상에 휩쓸려 나만의 '무게 중심'이 없기 때문은 아닌지, 지금 우리가추구하는 것들로 인해 과연 우리는 행복한지 말이다. 물론요즘 세대의 혼란이 개인으로부터 비롯된 문제만은 아니다. 기업에도 우리 사회에도 책임이 있다. 행복 찾기에 관

한 이야기에 더 귀를 기울여주고, 함께 행복을 만들어갈 열정이 있는지를 물으며 한 사람의 균형을 잃지 않도록 돕는 것이 기업과, 우리 사회에 남겨진 과제가 아닐까? 나의 대학생 마지막 여름방학, 스펙에 대한 고민중에 과감하게 아프리카에 봉사활동을 선택하게 된 것은 한 스위스 친구의 물음 때문이었다.

―언젠가 네가 눈을 감는 날, 무엇을 해보지 않은 걸 가장 후회할 것 같니? 어떤 이름으로 기억되고 싶니?

칼더의 모빌처럼 어떠한 변화에도 끊임없이 균형을 찾아가는 것. 스테빌처럼 고정된 오브제에 관람객이 주위를 돌며 다양한 의미를 발견하는 것. 어떠한 경험을 하더라도 결국 나만의 아름다운 색깔과 열정을 찾아 선택하고 나만의 인생을 만들어가는 것. 지금 멈추어 선 내게 칼더의 작품이 보여주는 것들이다.

―모빌은 삶의 기쁨과 경이로움으로 춤추는 한 편의 시다.
A mobile is a piece of poetry that dances with the joy of life and surprise.

team

예술은 함께 만드는 건축물과 같은 것,
인생처럼

삶은 예술 작품과 같은 창작품이에요. 다양한 악기와
음색이 모여 아름다운 음악을 만들어내고, 다양한 재
료와 요소가 어우러져 멋진 건축물을 만들어내듯, 인
간이라는 멋진 창작품이 함께 모여 팀을 이루면 놀라
운 창조력을 발휘하죠. 소리에 귀기울이듯이 상대방의
이야기를 들으려고 해보세요. 물론 갈등이 생길 때도
있지만, 대개는 혼자서 창작할 때의 능력을 뛰어넘는
신비로운 일체감을 발휘하죠. 그런 모습을 볼 때 행복
해요. 매일이 기적이죠. 창의적인 기적!

"우리가 연주하는 것은 인생이다."

— 루이 암스트롱Louis Daniel Armstrong

—모든 소리로 새로운 세계를 창조하는 음악의 건축가가 되고
 싶습니다.

휴대전화로 음악을 만드는 게 가능하다고? 가끔은 소
음으로 들리는 휴대폰 소리를 전자음악으로 재탄생시킨 현
대음악가 윤보라. 피아노, 바이올린, 드럼…… 뭔가가 갖추
어져야만 음악이 연주되는 것이라고 생각했던 나의 편견을
단번에 깨부쉈던 그녀의 연주. 오로지 목소리와 휴대전화
스마트폰 이전의 버튼식를 활용해 음악을 만들어내는 그녀의
공연 앞에서 나는 말을 잃었다.

윤보라는 뉴욕 시의 주목을 받고 있는 재미교포 신예
음악가다. 독창적이고도 실험적인 연주로《월스트리트저
널》1면에 소개되기도 했다. 세계 재즈 뮤지션 사이에 꿈의

무대로 꼽히는 뉴욕 맨해튼 '재즈 앳 링컨센터'에서 성황리에 단독 공연을 마치기도 했다.

—바이올린이 나무와 현, 각각의 사물일 땐 소리를 내지 못하죠. 이것들이 결합돼 하나의 악기가 되고 연주를 통해 음악이 만들어지죠. 여러 구성 요소가 결합해야 하는 음악도 집을 짓는 건축 과정과 같아요.

나도 그녀처럼 음악이 건축물 같다는 생각을 한 적이 있다. 음표 하나하나를 벽돌 쌓듯 빼곡히 쌓아올려 만든 위대한 구조물이 음악인 것이다. 대칭, 병치, 조바꿈을 화려하게 구사해가며 만들어낸 음악은 음표 하나만 위치를 바꿔도 전체를 다시 조정해야 하는 구조물이 아닌가! 건축이 그렇듯이.

"음악의 감상은 단순히 멜로디를 따라가는 데 그치지 않는다. 다양하게 동원되는 악기의 음색을 빼놓을 수 없다. 고음에 이른 오보에가 찌르듯이 공간을 파고드는 소리, 저음의 첼로가 활과 현 사이에서 거칠게 긁히며 만드는 소리는 진정한 음악 감상을 이루는 중요한 재료다. 이 맛은 작곡가의 창조적 영감뿐 아니라 연주자의 기량에 의존하는 바가 크다. 이 맛의 감상을 위해 수천만 원짜리 오디오 기기가 오늘도

판매되고 그 맛의 음미 결과로 수많은 연주평이 존재하는
것이다."

– 서현, 「건축, 음악처럼 듣고 미술처럼 보다」 중에서

아티스트 윤보라는 혼자 위대한 건축물을 만드는 것
같았다. 그녀의 이름에 맞춘 듯 보라색 드레스를 입고 공
연장에 나왔다. 바이올린, 피아노 등 전통적인 악기와 함께
물을 담은 티베트의 놋그릇, 확성기 그리고 휴대전화 등을
이용한 멋진 화음의 연주와 노래로 5백여 명의 관객들을
매료시켰다.

　─휴대전화 버튼이 내는 소리가 어떤 음인지 파악하는 건 제겐
　　무척 자연스럽고 쉬운 일이었어요. 버튼을 눌러 멜로디를 만
　　들다보니 하나의 곡이 완성되더라고요.

그녀는 교포 2세로 시카고에서 태어났다. 5살 때부터
피아노, 8살 때부터 바이올린을 배우기 시작했고 기타 등
다수의 악기를 연주하며 보컬리스트이자 작곡가로 성장했
다. 늘 소리의 신비함에 끌려 음악을 해왔다는 그녀는 절대
음감을 지닌 것 같았다. 이타카 대학교Ithaca College에서 실험
음악 및 음향음악을 전공했고, 존 레넌 작곡 대회에서 입상

하며 주목받기 시작했다. 뉴욕으로 옮겨와 음악 활동을 하면서 '음악계의 원더우먼'이라고 불렸다. 누구도 시도하지 않았던 다양하고 실험적인 음악을 씩씩하게 만들어내는 개척자라고 할까. 그녀는 일상생활의 어떤 소리도 예사로 흘려듣지 않고, 모든 소리를 음악으로 받아들인다고 했다.

─모든 사물의 소리엔 음(音)이 있어요. 생활 속 모든 것은 조합의 과정을 거쳐 음악이 될 수 있죠.

나는 어렸을 때 피아노를 굉장히 어렵게 배웠다. 초등학교에 입학하기 전에 피아노 학원을 다니는 것이 당시 유행이었는데, 나는 초등학교 2학년 때 처음 피아노를 배웠다. 부모님께선 끈기 있게 하지 않을 거면 시작도 하지 말라는 생각을 갖고 계셨다. 호기심은 많지만 쉽게 싫증을 내는 나를 잘 알고 계셨다. 거의 2년을 부모님을 졸라 피아노 학원에 다니기 시작했지만, 나는 똑같은 레슨을 받아도 습득하는 속도가 느려 남들보다 열 배 이상은 연습을 해야만 했다. 그래도 절실히 원했던 피아노 레슨이기에 기쁘게 연습했고, 꿈을 적어내야 할 때면 항상 '피아니스트'를 적었다. 콩쿠르에 한 번 나가기도 어려운 실력이었지만, 언젠가 무대에서 피아노를 칠 수 있을 거라는 희망으로 15년 넘게

피아노를 쳤다. 서툴지만 건반을 누를 때 느낀 행복 때문에. 내가 원해서 얻은 기회를 누릴 수 있다는 기쁨 때문에.

─온갖 소리를 사랑하는 만큼 모든 악기를 연주하고 좋아해요. 특히 다양한 소리를 내는 휴대전화는 제게 휴대용 피아노와 같아요. 음악은 나를 표현하는 신호이자 메시지예요.

그녀가 활짝 웃으며 말했다. 피아노를 배우려 애쓰던 어릴 적 내 모습이 오버랩되어서일까. 혹은 이제는 가보지 못한 길이 된 피아니스트라는, 나의 꿈을 이루어가는 그녀가 멋있게 느껴져서일까. 그녀의 이야기는 나를 강력하게 빨아들였다. 한때 그녀는 휴대전화를 11대나 가지고 있었다고 한다. 기기의 종류에 따라 소리가 모두 다르기 때문이라고 했다. 그녀는 11개의 악기를 가지고 있었던 셈이다. 또한 그녀는 노래를 부르는 사람들의 목소리를 악기라고 여겼다. '사람도 악기'라고 생각한 것이다.

그녀와 깊이 있는 대화를 나누게 된 것은 뉴욕에서 열린 '한류가 지적재산권법을 만났을 때When the Korean Wave Meets IP Law'라는 지적재산권 설명회에서였다. 뉴욕에 상주하며 영화·음악 등에 종사하고 있는 한국인 예술가와 대

윤보라

www.borayoon.com

중문화관계자에게 지적재산권 권리 확보와 보호의 중요성에 대해 교육하는 세미나였다. 그곳에서 그녀는 기업 후원을 통해 연주회를 열거나, 음악으로 컬래버레이션을 할 때 자신의 창조력이 극대화된다고 말했다. 혼자서 작업에 집중할 때에 창조력이 커질 것 같다고 생각했던 나는 세미나가 끝난 후 그녀에게 물었다.

―왜 컬래버레이션을 할 때 창조력이 더 극대화되나요?
―왜냐고요? 삶은 예술 작품과 같은 창작품이에요. 다양한 악기와 음색이 모여 아름다운 음악을 만들어내고, 다양한 재료와 요소가 어우러져 멋진 건축물을 만들어내듯, 인간이라는 멋진 창작품이 함께 모여 팀을 이루면 놀라운 창조력을 발휘하죠. 소리에 귀기울이듯이 상대방의 이야기를 들으려고 해보세요. 물론 갈등이 생길 때도 있지만, 대개는 혼자서 창작할 때의 능력을 뛰어넘는 신비로운 일체감을 발휘하죠. 그런 모습을 볼 때 행복해요. 매일이 기적이죠. 창의적인 기적!

unseen

가끔은 보이지 않는 영감을 찾아내기

헬렌 켈러는 말했다. 만약 그녀가 대학 총장이라면 '눈을 사용하는 법'이란 강의를 필수 과정으로 개설했을 거라고. 사람들이 아무 생각 없이 지나치는 것들을 볼 수 있다는 사실이 삶을 얼마나 즐겁게 만드는지 알게 해주고 싶다고. 나태하게 잠들어 있는 우리 신체의 기능을 일깨우고 싶었던 그녀의 바람이 느껴진다. 눈에 '보이지는 않는' 우리의 삶과 꿈을 현실화하는 데에는 부단한 인내심과 시간이 필요하다. 잠들어 있는 무한한 가능성을 일깨우기 위해서 우리는 조금 더 기다려야 한다.

중학교에 입학하면서 몽실머리로 커트를 한 나는 여자들만 잔뜩 모여 있었던 새로운 학교가 꽤나 낯설었다. 긴장해 있던 내 맘을 녹인 건 뜻밖에도 선생님이었다. 첫 과학시간, 굉장히 앳된 얼굴에 나와 비슷한 몽실머리, 아니 조금 파마 기운이 감도는 웨이브 몽실머리를 한 귀여운 선생님이 들어오셨다. 작은 체구였지만 용기 있게 자신을 소개하고는 칠판에 큼지막하게 한자 이름을 적으셨다. 뜰 부浮, 연꽃 연蓮. 연꽃이 예쁘게 떠 있는 모습에서 착안한 이름이라며 구수한 광주 사투리로 말하곤 호호 웃는 선생님은 무척 귀여웠다. 나는 늘 과학시간을 기다리게 됐다.

선생님의 극성팬이 된 나는 선생님을 잘 따랐다. 신생학교였던 학교라 화단에 새로 심은 꽃이 많았는데, 선생님과 함께 나무와 화초 밑에 팻말을 꽂기도 하고, 실험실에서도 선생님을 졸졸 따라다니며 뒷정리를 했다. 나중에는 선생님 자취방에 놀러가 함께 라면을 끓여먹고 첫사랑 이야기를 듣기도 했다. 선생님은 내게 헬렌 켈러의 설리번 선생

님과 같은 존재였다. 하지만 나는 중학교 2학년이 되자마자 전학을 가게 되었고, 선생님은 영화 〈로미오와 줄리엣〉 포스터가 담긴 블라인드와 편지를 내게 주셨다. 그날 나는 눈이 통통 부을 정도로 펑펑 울었다.

헬렌 켈러의 유명한 수필 「사흘만 볼 수 있다면 Three Days to See」을 보면, 그녀는 가끔 두 눈이 멀쩡한 친구들에게 그들이 '보는 게 무엇인지' 알아보는 실험을 했음을 알 수 있다. 숲속을 오랫동안 산책하고 돌아온 친구에게 그녀는 무엇을 보았냐고 물었다. "별 거 없어"라는 친구의 대답을 듣고 무척 놀란다.

─ 어떻게 한 시간 동안이나 숲속을 거닐었으면서 눈에 띄는 것을 하나도 보지 못했을 수 있을까요? 나는 앞을 볼 수 없기에 촉감으로만 흥미로운 일들을 수백 가지나 찾아낼 수 있는데 말입니다. 오묘하게 균형을 이룬 나뭇잎의 생김새를 손끝으로 느끼고, 은빛 자작나무의 부드러운 껍질과 소나무의 거칠고 울퉁불퉁한 껍질을 사랑스럽게 어루만집니다. 봄이 오면 자연이 겨울잠에서 깨어나 기지개를 켜는 첫 신호인 어린 새순을 찾아 나뭇가지를 살며시 쓰다듬어봅니다. 꽃송이의 부드러운 결을 만지며 기뻐하고, 놀라운 나선형 구조를 발견합

니다. 자연의 경이로움은 이와 같이 내게 그 모습을 드러냅니다. 운이 아주 좋으면, 목청껏 노래하는 한 마리 새의 지저귐으로 작은 나무가 행복해하며 떠는 것을 느낄 수도 있습니다. 손가락 사이로 흐르는 시원한 시냇물을 느끼는 것도 즐겁고, 수북하게 쌓인 솔잎이나 푹신하게 깔린 잔디를 밟는 것도 반갑습니다. 계절의 장관은 끝없이 이어지는 가슴 벅찬 드라마이며, 그 생동감은 내 손가락 끝을 타고 흐릅니다.

브루클린의 한 작업실. 나는 그곳에서 헬렌 켈러의 숲을 만난 기분이 들었다. 재료가 쌓인 책상 위를, 그림이 보관되어 있는 창고를 산책하며 그림과 친구가 되었다. 한쪽 벽면을 스크린 삼아 작품들을 꺼내어 걸어놓고 멍하니 바라보기도 하고, 가까이서 그 색감을 느껴보기도 하고, 작가의 허락을 받아 손으로 작품의 질감을 어루만져보기도 했다.

랜디Randall Stolzfus는 버지니아에서 뉴욕으로 온 화가였다. 그의 작품은 멀리서 보면 자연의 풍경을 담은 것처럼 보이지만 가까이서 보면 모든 것이 '동그라미'로 이루어져 있다. 미묘한 색의 동그라미들이 모여 때론 깊은 산과 조화를 이루는 둥근 보름달이 되기도 하고, 햇빛에 빛나는 새의 모습이 되기도 한다. 눈을 감으면 순간이동으로 장면전환

을 하는 동화 속 한 장면처럼, 나도 새로운 자연을 발견하고 즉시 옮겨가는 듯했다.

—아니, 어떻게 이런 아이디어로 작업을 하게 된 거죠?

—일반적으로는 캔버스에 유화물감으로 그림을 그려요. 이런 스타일의 작품을 완성까지 약 3년 정도 걸렸어요. 지금 같은 스타일의 제대로 된 동그라미의 패턴을 구현하는 데 매우 중요한 과정이었죠.

저는 버지니아에서 자랐기 때문에 자연에 친숙해요. 뉴욕이라는 같은 대도시에 와서 다시 '자연'을 생각하게 되었죠. 버지니아에서 자연을 바라보던 시각과 뉴욕에서 자연을 바라보는 시각엔 차이가 있어요. 빠른 박자에 쫓기듯 살아가는 것이 아니라 가끔 멀리서도 보고, 천천히 바라보는 것이 삶을 풍요롭게 하는 것임을 작품 속에 담고 싶었죠. 제 작품은 멀리서 볼 때와 가까이서 볼 때가 달라요. 약간 거리를 두고 보면 이 점을 잘 인지할 수 있죠.

주로 색상에서 영감을 얻어요. 제가 숫자에는 약한 편인데 동그라미와 색상은 신기할 만큼 잘 기억하고 구별해요. 작업할 때 미리 색을 정해놓고 하는 편은 아니에요. 원래 생각했던 색이 있다가도 갑자기 만들고 싶은 이미지가 떠오르면 그렇게 작업을 하죠. 그러다 마법 같은 순간이 찾아오곤 합니다. 색을

딱 정해놓고 그리면 그런 일이 없을 텐데, 색을 정하지 않음으로써 스스로에게 영감을 주는 거죠. 영감이 떠오르지 않을 때는 그냥 마냥 기다리거나 스튜디오를 걸어 다녀요. 그러다 보면 기억할 수 없는 무언가를 작품 속에 이입하는 경우가 생기거든요. 그래서 제작하는 데 시간이 좀 오래 걸리는 편이에요.

ー그런데 왜 하필 동그라미를 그리는 거죠?

ー사실, 이게 다 동그라미는 아니에요. 작업을 진행하다보면 다른 형태도 많이 나타나요. 사람들은 가끔 동그라미들을 다 그리는 거냐고 묻는데, 다 그리는 건 맞지만 그리면서 저절로 만들어지는 형태도 있어요. 동그라미를 그릴 때는 온종일 시간을 보내요. 하지만 그 과정은 제게 엄청난 활력을 주죠.

랜디는 순환하는 형태를 통해 반복적인 패턴을 구사해낸다. 신체적 혹은 물질적 구조의 하나인 '눈'을 동그라미로 표현하여, 그 패턴을 계속하여 그려내면서 그 자체가 그림 속에 공명하면서 의미를 확장시킬 수 있게 한다. 기술적으로는 반복적인 붓놀림과 패턴 주위의 명도 조절, 명암 조절 등을 통해서 가능하다고 했다. 결국 이 기법은 눈속임 혹은 착시현상a tromp l'oeil과 같은 질감을 만들어내어 육안으로 확인이 가능하게 된다.

Randall Stolzfus

http://sloweye.net

—그림을 통해 뭔가 표현하고 싶은 메시지가 있나요?

—중요하고 좋은 질문이에요. '보는 방법'에 대해 이야기하고자 해요. 우리가 하나의 개체를 바라봄으로써 무언가가 정의되고 순환하는데, 그 과정이 중요한 의미를 갖는다고 봐요. 사람은 자신이 중요하다고 생각하는 부분을 강하고 크게 느끼거든요. 기억을 확장하고 축소시키는 단계를 통해 무엇이 중요한지를 깨닫게 되죠. 내 작품이 그런 깨달음에 도움이 되면 좋겠어요. 제 작품을 보는 사람들은 아주 천천히 그림을 인지하게 되죠. 제 의도에 맞게 작품을 구성하려면 스스로 정말 많은 인내와 시간을 들여야만 해요. 삶도 그러하지 않나요? 통찰력을 얻기 위해서는 인내와 시간이 필요하잖아요.

헬렌 켈러는 말했다. 만약 그녀가 대학 총장이라면 '눈을 사용하는 법'이란 강의를 필수 과정으로 개설했을 거라고. 사람들이 아무 생각 없이 지나치는 것들을 볼 수 있다는 사실이 삶을 얼마나 즐겁게 만드는지 알게 해주고 싶다고. 나태하게 잠들어 있는 우리 신체의 기능을 일깨우고 싶었던 그녀의 바람이 느껴진다. 눈에 '보이지는 않는' 우리의 삶과 꿈을 현실화하는 데에는 부단한 인내심과 시간이 필요하다. 잠들어 있는 무한한 가능성을 일깨우기 위해서 우리는 조금 더 기다려야 한다.

vision

내가 사는 세상을 새로운 비전으로 창조하기

자, 이걸 봐봐. 무심코 지나치는 사소한 것들, 스쳐가는 자연의 풍경도 카메라 렌즈를 통해 보게 되면 굉장히 의미 있는 존재가 되잖아. 사람들이 표현하려는 것은 그저 한 장의 사진이 아닌 우리가 마주하는 '뜨거운 진실'인 거지. 세상도 비슷한 거 아닐까? 인생은 항상 내가 생각하던 것과는 조금 다른 새로운 기회들을 던져줘. 좋고 나쁜 것들을 많이 겪으며 나는 변화하지. 지난 5년 동안 나는 예측할 수 없는 일들을 겪었지만, 오픈 마인드의 사람으로 변했어. 이건 내 꿈 때문이라고 생각해. 나만의 새로운 비전이 내가 사는 세상을 창조해가는 거야. 무심코 지나쳤던 사소한 경험들, 스쳐 지났던 것들이 내 삶에 의미 있는 길이 되는 거지!

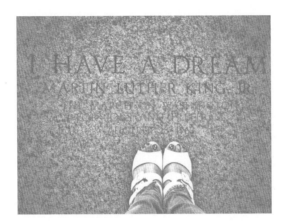

찰칵, 찰칵, 찰칵.

어디를 가나 카메라 셔터 소리가 들린다. 최근 10년 사이에 디지털 카메라와 휴대전화가 보편화되면서 누구나 언제 어디서든 쉽게 사진을 찍을 수 있게 됐다. 사진을 조금 더 매력적으로 보이게 하는 효과들도 손가락으로 몇 번 만지기만 하면 금방 완성된다. 이제는 너무 많은 사진들이 세계를 덮고 있다는 느낌. 그러나 여전히 감탄이 절로 나올 만한 사진들을 볼 때면 나는 어쩐지 눈물이 난다.

전쟁의 폐허, 홍수로 인한 토사의 범람, 무섭게 녹아내리는 빙하, 거칠게 뛰어노는 야생 동물, 눈물을 흘리는 북한 소녀…… 이런 순간들을 포착한 사진들을 가득 담은 잡지가 있다.《내셔널 지오그래픽 National Geographic》. 그중에서도 125년 특집으로 인상적인 사진들을 재조명한 호에는 유난히 눈을 시리게 하는 사진들이 많았다. 금세 붉어져버린 눈시울을 거두어내며 나는 마이크 Mike Schmidt에게 질문을

던졌다.

　－마이크, 어때? 너의 회사 잡지가 이렇게 멋지게 서점에 있
　　는 걸 발견하는 기분이? 평창 스페셜 올림픽에서부터 그토
　　록 가고 싶어 했던 회사잖아.

　－진짜 좋지. 평창 스페셜 올림픽에서 널 만났던 게 불과 8개
　　월 전인데, 그땐 나도 내가 여기에 있을 줄은 몰랐지. 물론
　　아직도 배워야 할 것들이 많아서 정신이 없긴 해. 그래도
　　정말 좋아. 내가 하고 있는 일을 사랑해.

　－멋지다. 축하해! 넌 구체적으로 무슨 일을 하는 거야?

　－《내셔널 지오그래픽》에서 멀티 디렉터로 일하고 있어. 시
　　작한 지는 3~4개월밖에 안 되었지만, 세상의 모든 과학과
　　교육을 넘나들고, 새로운 발견을 하는 조직의 일원이라는
　　사실이 정말 자랑스럽게 느껴져. 보스는 맨날 이렇게 말해.
　　'우리의 목표는 잊지 못할 방법으로 의미 있는 이야기를 전
　　달하는 것이다'라고. 멋지지 않아? 난 완전히 반해버렸어.
　　우리 회사는 저널리즘의 시각적인 파트를 담당하고 있어.
　　사진이나 그래픽뿐만 아니라 글도 훌륭하지. 지금은 잡지
　　를 넘어서서 플랫폼을 확장하고 있는데, 나는 비디오 분야
　　를 《내셔널 지오그래픽》이 125년간 쌓아왔던 높은 수준에
　　적합하게 만드는 작업을 하고 있어.

Mike Schmidt

mike@mohawkstreet.com

http://mohawkstreet.com

National Geographic

www.nationalgeographic.com

눈이 잔뜩 내렸던 겨울. 평창 스페셜 올림픽에서 글로벌 쉐이퍼Global Shapers, 세계경제포럼에서 만든 이십대 리더를 위한 커뮤니티로서 자원봉사활동을 하게 됐다. 4년마다 열리는 스페셜 올림픽은 발달 장애인들이 참가하는 국제경기대회이다. 무지했던 나는 그해에 처음으로 그 대회의 존재를 알게 됐고, 그들과 함께 경기를 하게 되는 기회를 통해 놀라운 인연을 많이 만나게 되었다. 글로벌 쉐이퍼 후원 기업인 코카콜라 컴퍼니의 회장인 뮤타르 켄트Muhtar Kent와 미얀마 민주화 운동의 꽃으로 불리는 아웅산수치Daw Aung San Suu Kyi 그리고 지적장애인 선수들과 함께 식사를 하는 자리를 가지기도 했고, 스노우 슈잉Snow Shoeing이라는 경기에서 영화배우 장쯔이Zhang Ziyi와 함께 달리기를 하기도 했다. 그

러다 카메라를 들고 이리저리 촬영하는 한 멋쟁이 친구를 발견하고 잠깐 대화를 나누게 되었는데, 그가 바로 마이크였다.

모르는 사람이 없을 정도로 유명한 잡지 《내셔널 지오그래픽》. 1888년 '인류의 지리 지식 확장을 위하여'라는 기치 아래 설립된 내셔널 지오그래픽 협회National Geographic Society는 학술지 형태로 창간된 이후, 뛰어난 사진 작품과 사실적인 기사로 널리 알려진 다큐멘터리 잡지이다. 지리에 관련된 지식을 많은 사람들이 공유해야 한다는 협회의 기본 방침에 따라 모든 사람을 위한 잡지로 발행되기 시작했고, 세계의 지리뿐만 아니라 자연, 인류, 문화, 역사, 고고학, 생태, 환경, 우주에 이르는 다양한 분야를 심도 있게 다루고 있다. 지구가 둥글다는 것을 증명한 해중海中·공중空中 촬영 사진을 처음 게재한 잡지이기도 하다. 지구에 관한 진실을 흥미롭게 전하는 이 잡지를 전 세계적으로 3천만 명 이상의 사람들이 읽고 있다. 프랑스어, 독일어, 이탈리아어, 히브리어, 그리스어, 폴란드어, 스페인어, 중국어 등 23개 언어로 28개국에서 동시에 발행되고 있다. 그런 《내셔널 지오그래픽》이 창간된 지 125년이 되는 해가 바로 2013년이었다.

─뉴욕과 워싱턴을 주요 무대로 활동하고 있는 네가 어떻게 평창에 가게 된 거였어?

─나는 몇 해째 계속 스페셜 올림픽에서 영상 제작으로 자원봉사를 하고 있었어. 항상 좋은 사람들을 많이 만났고 재미있는 경험을 하는 기회였지. 세계 각국에서 오는 다양한 선수들, 자원봉사자들, 서포터즈들과 함께 일한다는 것은 진짜 엄청난 경험이거든. 지난번에도 봉사활동을 하러 간 거였어. 그게 평창이었던 거고. 미국에서는 스페셜 올림픽에 대한 인지도가 점차 올라가고 있지만, 다른 국가에서 온 사람들과 이야기를 나눌 땐 더 많은 노력이 필요하다는 걸 느꼈지. 그래서 스페셜 올림픽을 홍보하기 위해서 가장 효과적인 것이 영상이고, 그게 내가 할 수 있는 일이라고 생각했지. 무언가를 창조하는 것이 아트라고 생각해. 새로운 세상을 만드는 것이 아티스트의 역할이고. 물론 아티스트의 삶은 너무 힘들어. 기존의 고정관념과 전통에 맞서 싸워서 새로운 작업을 만들어내야 하니까. 무언가를 새롭게 만들어내는 사람들을 존경해!

─우와, 멋진걸! 그런데《내셔널 지오그래픽》본사는 이곳 워싱턴 DC잖아. 왜 그렇게 자주 뉴욕에 가는 거야? 왜 뉴욕이 좋아?

─뉴욕시립대학교City University of New York School of Journalism

and Mass Communications에서 대학원 학생들에게 저널리즘과 커뮤니케이션을 가르치거든. 모션 그래픽이나 영상, 애니메이션에 관해 배우는 과정이야. 학생들은 대본이나 스토리보드를 작성하기도 하고, 복잡한 소프트웨어 프로그램으로 애니메이션을 만들기도 해. 난 기술적인 것과 내용적인 것에 대한 정보를 주면서 가이드를 해주지. 뉴욕을 찾는 이유가 단지 강의 때문만은 아니야. 뉴욕은 진짜 최고의 도시라고 생각해. 전 세계에서 온 창의적이고 쿨한 사람이 뉴욕에 모여 있어서 지겨울 틈이 없거든. 정말 사랑하는 도시지! 안 그래?

─맞아. 뉴욕은 진짜 멋있는 도시야. 너 참 행복해 보인다! 그 때는 직장을 그만두고 자원봉사할 때여서 그랬나? 그때보다 훨씬 밝아진 것 같아.

─맞아. 좀 달라지긴 했어. 행복하지. 그런데 가끔 그렇지 않을 때도 있어. 그 중간쯤에 놓여 있다고 할까? 인생은 즐겁지만 동시에 어려움이 따라다니니까. 인생이 내게 선사해주는 모든 순간에 고마워하고 균형 있게 살아가려고 노력하고 있어.

─네가 그렇게 좋아하는《내셔널 지오그래픽》에서도 힘들 때가 있어?

─그렇지. 우리 회사는 잡지 파트에서는 정말 절대적인 명성

을 가지고 있지만, 최근 몇 년간은 온라인 매거진으로서 좀 더 생동감 있게 독자들과 상호작용할 수 있는 플랫폼으로 성장하기 위해 애쓰고 있어. 기술적인 문제도 쉽지 않고 시간도 꽤 걸리는 작업이라 힘든 일이야. 물론 아무리 힘들어도 이것들을 전 세계 사람들과 함께 만들어가는 게 즐거워. 그 자체가 즐겁지!

자, 이걸 봐봐. 무심코 지나치는 사소한 것들, 스쳐가는 자연의 풍경도 카메라 렌즈를 통해 보게 되면 굉장히 의미 있는 존재가 되잖아. 사람들이 표현하려는 것은 그저 한 장의 사진이 아닌 우리가 마주하는 '뜨거운 진실'인 거지. 세상도 비슷한 거 아닐까? 인생은 항상 내가 생각하던 것과는 조금 다른 새로운 기회들을 던져줘. 좋고 나쁜 것들을 많이 겪으며 나는 변화하지. 지난 5년 동안 나는 예측할 수 없는 일들을 겪었지만, 오픈 마인드의 사람으로 변했어. 이건 내 꿈 때문이라고 생각해. 나만의 새로운 비전이 내가 사는 세상을 창조해가는 거야. 무심코 지나쳤던 사소한 경험들, 스쳐지났던 것들이 내 삶에 의미 있는 길이 되는 거지!

그와의 인터뷰를 위해 달려왔던 워싱턴 DC. 백악관을 지나 워싱턴 모뉴먼트 쪽으로 걸으며 나누었던 우리의 대화도 그렇게 끝이 났다. 우리는 어느덧 1963년 마틴 루터

킹이 연설했던 그 연단에 있었다. 우리는 나란히 서서 발아
래 한 마디 문장을 따라 읽었다.

"I have a dream."

window

누군가에게 나는 창이 되어본 적이 있었는가?

누구든지 아트를 할 수 있죠. 금융회사에 다니는 사람
도, 스포츠를 직업으로 삼는 사람도 마케팅을 전문적
으로 하는 사람도. 모두가 아티스트예요. 매일매일 무
언가를 열정적으로 하는 것 그 자체가 아트죠. 지금
이렇게 레스토랑에 같이 앉아 있으면서도 제가 보는
모든 것은 아트가 되죠. 여기 이 홍차의 색깔 또한 멋
진 영감을 주는 소재이고요. 일상의 영감이 창의성을
발현하게 해줘요. 저를 살아 있게 만들죠. 매일매일의
모험, 신나지 않나요?

한국의 문화예술은 세계 문화예술에서 얼마만큼의 비중을 차지할까? 국토도 작고 인구도 적지만, 전쟁을 겪고도 세계가 놀랄 만한 속도로 성장한 대한민국. 나는 한국이 좋다. 내가 한국 사람이라는 사실도 좋다. 지난 10년간 약 26개의 국가를 돌아다녔음에도 여전히 한국이 좋은 까닭은 한국인만의 개성을 가진 사람들이 모여 만들어가고 있는 문화예술 때문이다. 물론 뉴욕에서 만난 사람들도 또다른 개성으로 반짝거리지만, 나는 앞으로 세계 예술시장에서 새롭게 활약할 가능성이 많이 남아 있는 우리나라의 문화예술이 더욱 기대된다.

한국 및 아시아에서의 사업을 준비하면서 세계의 문화예술시장, 특히 미술시장을 분석해보았다. 아시아 미술시장의 성장률은 높아지고 있지만, 미술품 거래 규모는 4천 7백억 원 정도로 세계시장의 1퍼센트에도 못 미치는 것이 현실이다2011 미술시장 실태조사, 예술경영지원센터 기준. 아시아 전체가 42퍼센트의 시장점유율을 보이고 있으나 중국이

대부분을 차지하고 있다. 그럼에도 한국 미술시장에 변화의 희망은 있다고 본다. 전시 관람객도 1백만 명을 넘었고, 작가도 1만 7천 명이 넘는 상황으로 매년 점점 증가하는 추세이기 때문이다. 물론 선진국에 비하면 여전히 규모가 작고 발전이 더딘 것은 부인할 수 없다.

세계 곳곳을 돌면서 예술 트렌드가 유럽에서 미국으로, 미국에서 아시아로 넘어오는 것을 직감적으로 느꼈다. 그래서 사업을 시작하기 전에 작가들을 찾아다니며 인터뷰도 하고, 대중들을 찾아다니며 문화예술에 관한 의견을 물었다.

　─신인 작가는 홍보를 많이 해야 하는데, 초대전을 통해서 대관을 무료로 하는 경우라도 운송비, 재료비 등 비용이 너무 많이 들어요. 작품을 홍보할 수 있는 다른 홍보 기회가 많이 있으면 좋겠어요.
　─지원이라……. 거의 없다고 봐야죠. 그래도 요즘은 블로그, 페이스북 등 SNS 활동을 하는 덕에 개인전 관객 수가 증가하고 있어요. 개인전 외에도 대중들과 소통할 수 있는 다양한 활동을 하고 싶어요.

무엇이 문제인 것일까? 여전히 한국에는 배고픈 아티

스트들이 많았고, 지원과 기회가 적다고 했다.

> ─일 년에 한 번? 그냥 예술은 돈 있는 사람들이나 보러 다니
> 는 거고, 저는 잘 알려진 외국의 유명 작품이 들어올 때나
> 전시를 봐요.
> ─아트페어Art Fair라. 그런데 막상 가면 작품값이 엄청 비싸지 않
> 나요? 정보도 없고, 작품도 어려워서 쉽게 가게 되진 않아요.
> ─주변에서 예술을 접할 기회가 거의 없죠. 외국에 있을 땐
> 항상 접했는데…… 한국에선 쉽지 않은 듯해요.

아티스트와 대중 모두가 멀게만 느끼고 소외를 느끼는
예술. 유리병 속에 있지만 만질 순 없는 예술. 예술은 과연
누구를 위한 것일까?

자료를 이것저것 찾다보니 재밌는 기사를 발견했다.
국민소득 2만 달러한국, 2011년 2만 2778달러로 세계 34위로 평
가. 국제통화기금 기준가 넘어가면 국민들 스스로가 선진국 국
민이란 자부심을 갖게 되고, 국민의식과 문화수준, 라이프
스타일이 크게 변화한다는 전문가들의 분석이었다. 우선
소비 행태가 가장 눈에 띄게 달라지기 때문이었다. 생존의
문제가 해결되면 생존 이상의 욕구를 만족하기 위한 활동

이 늘어나면서 여가 지출이 늘어난다. 즉, 사람들이 개인적 취향과 만족감을 중시하면서 가치 소비가 트렌드로 나타나는 것이다. 미국과 일본이 국민소득 2만 달러에서 4만 달러로 넘어가는 시점에 문화예술이 유난히 가파르게 성장했던 것도 그 때문이라 할 수 있다.

그렇다면 이제 곧 한국도 문화예술에서 큰 성장이 일어날 시기가 아닐까? 내가 문화예술 분야의 사업을 시작한 것도 그 생각 때문이었다. 성장 잠재력이 높은 아시아의 문화예술을 발전시키는 데에 작은 역할을 더할 수 있다면 평생 후회하지 않고 보람을 느낄 수 있을 것 같았다. 회사에 '프로젝트 에이에이'라는 이름을 붙인 것도 아시아 문화예술의 성장 가능성을 믿기 때문이었다. 프로젝트 에이에이가 아시아 문화예술의 플랫폼으로서, 아시아의 신진 아티스트들을 발굴하고, 문화예술의 대중화에 기여하기 위한 다양한 문화예술 프로젝트를 기획했으면 하는 바람이다. 나아가 '세계시민'으로서 세계의 문화소외 계층을 위해 다양한 문화예술 체험의 기회를 마련하겠다는 비전을 갖고 활동하고 있다.

2013년 여름, 처음으로 기획했던 〈강남 마이동풍〉전

을 열었다. 이미 잘 알려진 현대미술 작가에서부터 회화, 사진, 설치미술, 팝아트, 홀로그램 아트 및 미디어 아트에서 새롭게 두각을 나타내는 훌륭한 현대미술 작가들을 초청했다. 그중에서도 특히 김지희 작가가 기억에 남았는데, 앳된 얼굴을 한 그녀의 작품에서 강한 끌림이 느껴졌다. 그녀는 전통 재료를 사용하여 한국적인 팝아트풍의 동양화를 그린다. 안경과 교정기를 착용하고 오드아이Odd Eye_양쪽 눈동자 색깔이 다른 것를 가진 인물이 억지로 웃고 있는 모습을 소재로 선택했다. 작가는 매 순간 긴장하며 살아가며 획일적인 웃음을 짓는 현대인의 자화상을 경쾌하게 표현해왔다. 그녀의 작품은 강렬한 메시지를 담고 있지만, 한지를 여러 번 붙인 전통 재료인 장지에 여러 번 채색을 한 까닭인지 은은하면서도 따뜻한 느낌이 종이를 휘감으면서도 강렬한 색채에서는 무게감이 느껴진다.

　　김지희 작가는 이제 막 서른이 된 젊은 작가이지만 전세계에서 100회 이상의 전시를 했다. 첼시의 한 갤러리에서 마리킴, 이혜림 작가와 함께 〈K-Surrogates〉전에 참여했고 미국의 온라인 뉴스매체인 《허핑턴포스트》에도 소개됐다. 이 전시에서 김지희 작가는 자본에 열광하며 성형을 해서라도 완벽해지고 싶어 애쓰는 현대인의 가공된 아름다움

과 웃고 있는지 울고 있는지 알 수 없는 텅 빈 내면 사이의
거리를 표현했다.

　－뉴욕은 정말 다양한 얼굴을 가진 도시예요. 트렌디하고 화
　　려하지만 그 안에 어두운 면도 있고요. 다양한 색깔이 공존
　　하죠. 저 또한 뉴욕의 이미지에서 영감을 받기도 했어요.

　다시 태어나도 작가가 되고 싶다는 김지희 작가. 항상
새로운 것들을 만들 수 있고, 상상이 가득한 힘을 실현할
수 있는 자신의 직업을 사랑한다고 했다. 현실에 안주하지
않고, 성실하게 작업하는 작가가 되고 싶다고. 그녀의 꿈은
죽는 날까지 끊임없이 창작자로 살아가는 것이다.

　－작가가 되기까지 힘들지는 않았어요?
　－힘들었죠. 어릴 땐 집에서 아빠의 그림들을 보물찾기하듯
　　찾곤 했어요. 아버지는 공학도이셨는데 미술에 대한 애정
　　을 접지 못해 미술 동아리에서 그림을 그리셨거든요. 아빠
　　에게 그림을 그려 달라고 조르기도 하고, 아빠보다 더 잘
　　그리고 싶어서 열심히 그렸죠. 그런데 막상 제가 화가가 되
　　고 싶고 순수미술을 전공하고 싶다고 하니까, 부모님께선
　　그게 얼마나 어려운 일인지 아느냐면서 그만두라고 하셨어

요. 이때 처음으로 반항을 했어요. 그림을 그리기 위해서였어요. 그 이후로도 '책임감 있는 반항'은 늘 저를 긴장하게 하고 움직이게 하는 원동력이 되었어요. 앞으로의 삶에서도 붓을 놓지 않겠다는 믿음을 싹틔우게 된 것이죠.

그녀는 말한다. 주변 사람들이 반대하는 일에서 반드시 선택의 기로에 서는 순간이 따라온다고. 미약한 스스로를 믿고 결정하는 순간의 불안감은 책임감의 다른 이름일 수 있다고. 누구의 힘도 아닌 오직 자신의 의지가 동력이 될 수 있다면 망설일 이유가 없다고.

이후 같은 한국 작가이지만 조금은 다른 캐릭터의 여성 작가를 만나게 됐다. 그녀의 이름은 샤론 Sharon Lee. UCLA 미대에서 회화를 전공하고 UCLA/칼폴리 포모나 조인트 프로그램 Cal Poly Pomona Joint Program 에서 건축 인테리어를 공부한 그녀는 뉴욕과 LA에서 자신의 스튜디오 'Sharon Lee Studio'를 운영하고 있다. 재미교포 3세인 그녀는 한국어보다는 영어가 편하지만, 대부분의 작업은 한국의 전통민화에서 영감을 얻는다고 했다. 전통민화에서 발견한 꽃, 새 문양 등 한국적인 미적 요소와 모던함이 적절하게 조화를 이루는 그녀의 작품에서 알 수 있듯이 샤론은 한국인으

김지희

www.facebook.com/jihui1

monet410@naver.com

로서의 정체성 탐구를 주제로 작업하고 있다. 인테리어 디자이너로 일하는 동안 중국과 일본의 미적 문양은 현대적으로 재해석돼 벽지나 가구에 자주 쓰이는 반면, 한국적인 것들은 거의 사용되지 않는다는 사실을 알고 속상함을 느꼈다는 말도 잊지 않았다. 이러한 현상을 바꾸고 싶어 한국 민화에 뿌리를 둔 예술 작품을 만들고 있는 것이다.

―저는 꽃을 좋아해요. 꽃은 종류마다 꽃말이 있잖아요. 사람들의 욕망과 세상의 다양한 이야기를 담을 수 있는 흥미로운 소재가 될 거라 생각했어요.

―다양한 경험을 통해서 단순히 그림 작업만 하는 게 아니라 인테리어가 될 수 있는 것으로 영역을 확장시키다니 대단하네요. 샤론에게 아트란 뭐죠?

―저는 아트를 규정하지 않아요. 제가 작품 활동을 하고 스튜디오를 운영한다고 해서 이것만이 아트라고 생각하지는 않아요. 누구든지 아트를 할 수 있죠. 금융회사에 다니는 사람도, 스포츠를 직업으로 삼는 사람도 마케팅을 전문적으로 하는 사람도. 모두가 아티스트예요. 매일매일 무언가를 열정적으로 하는 것 그 자체가 아트죠. 지금 이렇게 레스토랑에 같이 앉아 있으면서도 제가 보는 모든 것은 아트가 되죠. 여기 이 홍차의 색깔 또한 멋진 영감을 주는 소재이고

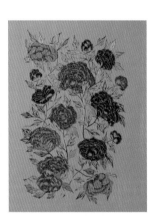

요. 일상의 영감이 창의성을 발현하게 해줘요. 저를 살아 있게 만들죠. 매일매일의 모험, 신나지 않나요?

—밝은 캘리포니아 걸이 아티스트로 사는 건 쉽지 않았을 것 같은데, 어떠셨어요?

—맞아요. 너무 너무 어려웠죠. 전업작가가 된다는 것은 월급이 더이상 없다는 걸 의미하잖아요. 저도 다니던 직장을 그만두고 위험을 감수해야 했어요. 매달 나오는 월급이 없기에 더 굳게 마음을 먹었죠. 삶은 살아남기 위한 치열한 전쟁 같았어요. 감사하게도 그 시간들 덕에 전 지금도 치열하게 작업을 해요. 어떤 날은 시간 가는 줄도 모르고 작업하다가 아예 하루종일 잠을 안 잘 때도 있어요. 하지만 저한테 잘 맞아요. 즐겁기 때문에 전혀 '일'이라고 느껴지지 않아요. 그래서 저는 사람들은 자신이 좋아하는 일을 하라고 말하곤 해요. 안전한 줄에 서지 않는다는 건 굉장히 무섭게 느껴질 때가 있어요. 그런데 해보지 않고 후회하는 것보다는 해보고 후회하는 게 더 좋은 것 같더라고요. 스스로도 모르는 잠재력이 발휘되거든요. 저는 후배들에게 이렇게 이야기해요. 작가가 되겠다고 결심했다면 다른 사람들의 이야기나 조언에 과민반응하지 말라고. 직접 해보라고. 그 경험이 사람들을 운명적인 방향으로 이끌어줄 거예요. "경험이 하나의 점Connecting the dots!"이라는 스티브 잡스의 말

샤론
www.artforuseordelight.com
sharonleestudio@gmail.com

처럼 지난 경험들이 연결되어 자신만의 이야기를 만들어줄 테니까요.

나는 이 두 여성을 생각하면 언제나 가슴이 뛴다. 그녀들을 생각하며 창문을 열었다. 쌀쌀하지만 상쾌한 바람이 살갗에 와 닿는 뉴욕의 밤. 그곳에서 반짝이는 스카이라인을 즐겨 보곤 했다. 건물들 위로 처연한 밤하늘만 남아 있다. 별자리가 되지 않을까 하고 저 멀리 보이는 별 몇 개를 서로 이어본다. 어쩌면 우리의 삶도 이런 것은 아닐까? 어떤 경험들은 뚜렷하게 반짝이고, 어떤 경험들은 무의미한 듯 희미하게 빛나겠지만, 훗날 이 경험들을 연결하면 하나

의 별자리처럼 의미를 갖게 되는 것. 그러니 우리 삶에 창 하나쯤 만들어두면 어떨까? 밤하늘의 별들을 모두 담을 수 있는 넉넉함까지 있으면 더 좋겠다. 별과 같은 삶의 경험들을 끌어안고, 다른 이의 경험들도 품어주면서 넉넉하게 살아가면 좋겠다. 내가 선택한 새로운 인생의 길 역시 문화예술로 사람들에게 행복한 삶을 선물하는 시원하고 넉넉한 창이 되면 좋겠다. 다시 묻고 싶다. 누군가에게 나는 창이 되어본 적 있었는가?[**]

**김규리 시인의 시 「병상일지-창」의 구절을 인용

x-ray

본질에 충실하다는 것

가끔은 다른 삶을 살고 싶다는 생각을 해보곤 한다. 지금 처한 현실에 불만이 있거나 최선을 다하지 못해서가 아니라 주저하고 싶고 멈추고 싶을 때가 있기 때문이다. 이런 불안감을 갖고 내가 할 수 있는 일은 앞으로 나아가는 것이 아니라 다시 처음으로 돌아가는 것, 그 지점에서 다시 시작하는 것, 다시 생각해보는 것이다. 멈추어 서 있는 내게 '사랑'이라는 본질에만 집중했던 존의 노래 〈새 출발하듯Just Like Starting Over〉이 내 안의 열정을 일으키는 위로가 되어 다가온다.

존 레넌은 어떤 사랑을 했을까? 그의 연인으로 유명한 오노 요코Ono Yoko. 이 커플만큼 전 세계 음악팬들의 애증이 교차하는 대상도 없을 것이다. 또 애니 레보비츠Annie Leibovitz가 찍은 유명한 사진을 떠올리는 이도 많을 것이다. 나체의 존이, 검정색 옷을 입고 나른하게 누워 있는 일본 여성에게 아기처럼 매달려 사랑의 키스를 보내는 모습. 존이 암살되기 직전에 찍은 마지막 사진이다. 그 둘 사이엔 무슨 이야기가 있었던 것일까?

─사람들 눈에 요코가 어떻게 보이든 나한테는 최고의 여성이다. 비틀스를 시작할 때부터 내 주변에 예쁜 여자들은 얼마든지 널려 있었다. 하지만 그들 중에 나와 예술적 온도가 맞는 여자는 없었다. 난 늘 내 음악을 이해하는 여성을 만나 사랑에 빠지는 꿈을 꿔왔다. 나와 예술적 상승을 공유할 수 있는 여자 말이다. 요코가 바로 그런 여자였다.

존의 눈에 '내겐 너무도 예쁜 그녀'인 요코는 설치미술

가이다. 1966년 11월 존은 영국 런던의 한 갤러리에서 그녀를 만났다. 미술관으로 들어서던 존은 〈못을 박기 위한 페인팅 Painting To Hammer A Nail〉이라는 요코의 작품을 보며 가볍게 말을 걸었다.

 ─제가 여기다 못을 박아도 될까요?
 ─5실링을 내면 그림에 못을 박을 수 있을지도 모르죠.
 ─음…… 그럼 제가 5실링을 주었다고 상상하고, 상상 속의
 못으로 박으면 되겠군요.

 존이 비틀스의 멤버인지, 누구인지 관심도 없었던 요코는 위트 있는 그의 대답에 살며시 웃었다. 이를 기점으로 존과 요코는 불꽃같은 사랑에 빠졌다. 3년 후 결혼식을 올리기까지 존과 요코는 서로의 집과 작업실, 스튜디오, 거리에서 음악과 미술, 퍼포먼스, 반전시위 등을 함께하고 예술에 대한 교감을 나누며 사랑했다. 당시 영국의 언론과 팬들은 그녀를 경멸하기 시작했다. '요코는 세계인이 가장 싫어하는 인물' '그녀가 비틀스의 한 멤버를 훔쳤다' '존을 죽음으로 이끈 마녀' 등 악의에 찬 비난들을 쏟아냈다. 세기의 사랑이 문제가 된 것은 두 사람 모두 가정이 있는 상태였기 때문이었다. 두 사람은 이혼까지 하며 자신들의 사랑을 지

키려 했고 그 결과 두 사람을 향한 비난은 거세져만 갔다. 그러나 존에게 요코는 단순한 아내가 아닌 음악과 정신세계를 함께 나누는 예술의 동반자였다.

두 사람은 1971년 미국 뉴욕으로 이주했다. 이때 미국은 월남전 문제와 공민권 투쟁 운동 그리고 마틴 루터 킹 목사 암살 사건 등으로 굉장히 혼란스러웠다. 존은 요코의 영향으로 다양한 사회 활동에 참여하게 된다. 비폭력과 평화를 꿈꾸던 히피Hippie 집단에서 대정부 투쟁에 나서고, 각종 행사의 연사로 참석했으며, 다양한 자선 콘서트에 출연하여 사회의 부조리와 모순의 타파를 외쳤다. 요코의 전위적인 예술 세계의 영향을 받은 존은 〈Love〉와 〈Oh My Love〉 같은 곡들을 통해 사랑과 평화에 대해 노래했고, 세상의 부조리에 대해 외쳤다. 당시 가장 대표적인 노래가 바로 〈Imagine〉이었다. 이 곡은 요코의 저서 『그레이프프루트Grapefruit』로부터 영감을 얻어 만들어진 노래였다.

존과 요코의 생의 마지막 사진을 찍은 레보비츠 전시팀을 뉴욕에서 만나게 됐다. 당시 나는 레보비츠에 대한 지식이 많이 부족했는데, 그때 전시 디렉터였던 수잔과 이야기하며 애니의 이야기를 들을 수 있었다. 레보비츠는 1949년

미국 코네티컷 주 워터베리에서 태어났다. 아버지는 미국 공군 장교였고 어머니는 무용수였다. 그녀는 샌프란시스코 예술대학에 재학하던 1970년 《롤링스톤 Rolling Stone》 잡지사에서 보도사진 작가로 경력을 쌓기 시작했다. 레보비츠의 사진들은 정기적으로 유명 잡지들의 표지를 장식했다. 그녀의 작품들은 셀러브리티, 정치인, 예술가, 운동선수, 건축가 등 유명인들과 1990년대 초 사라예보 전쟁, 9·11 등의 보도사진부터 풍경사진, 가족을 기록한 개인적인 삶의 모습까지 다양한 순간을 담아냈다.

> "무명의 사진작가와 촬영한다면 다음달쯤 생각해보자는 심드렁한 대답을 할 줄리아 로버츠도 그녀와 함께 작업한다면 다음날이라도 달려올 거예요."
>
> ―미국 《보그》 편집장 안나 윈투어 Anna Wintour

'그녀'가 바로 패션사진가를 넘어 시대의 아이콘으로 우뚝 선 여류 사진가 '애니'다. 그녀는 음악 잡지 《롤링스톤》의 수석 사진작가로 활동했고, 닉슨 대통령 사임과 롤링 스톤스의 공연 투어 등 현대사의 잊을 수 없는 순간을 담았다. 1983년 《베니티 페어 Vanity Fair》의 스태프로 참여할 당시부터는 현대 사회를 기록해내는 영리한 다큐멘터리 작가로 자

리매김했는데, 배우, 감독, 작가, 음악가, 운동선수, 정치인, 사업가 등 유명인사들을 패션사진으로 담아내며 작품세계의 영역을 넓혔다. 무용수였던 어머니의 영향을 받아 무용 촬영에도 관심이 많았던 그녀는 1990년 미하일 바리시니코프와 마크 모리스가 진행한 '화이트 오크 댄스 프로젝트'의 다큐멘터리를 촬영하기도 했다.

다큐멘터리 영화 〈애니 레보비츠-렌즈를 통해 들여다본 삶Annie Leibovitz-Life Through a Lens〉은 그녀가 지금까지 어떤 삶을 살아왔으며, 어떤 방식으로 인생에 도전해왔는지에 대한 이야기를 담담하게 풀어낸다. 그녀의 작품들이 만들어진 상세한 과정, 가족들과 나누는 깊은 유대관계, 그녀의 연인이자 삶의 동반자였던 수전 손택Susan Suntag과의 이야기까지 그녀의 모든 것을 담았다.

─사진을 왜 찍게 되었냐고요? 저는 사진이 좋았어요. 무언가를 표현하는 것이 좋은데, 그림보다 사진이 빠르잖아요. 내 사진이 조금 다른 건 인물의 본질을 고민한다는 점이에요. 저는 무조건 아름답게 찍지는 않아요. 오히려 인물의 라이프스타일을 담을 수 있게 고민하죠. 예를 들어, 여성이 남성과 다른 가장 큰 포인트는 아기를 가질 수 있다는 거죠.

그런데 임신한 데미 무어를 보는 순간 정말 아름답다는 생각이 든 거예요. 그래서 제안했죠. 지금의 그 인간 본연의 아름다운 모습을 나체로 사진에 담아보는 것이 어떻겠냐고. 임산부가 얼마나 아름다운지 자연스럽게 찍어보자고 했죠. 세상을 표현한다는 것은 '본질'에 충실해야 하는 것이라 생각하거든요.

데미 무어뿐이 아니었다. 아놀드 슈워제네거, 키어스틴 던스트, 조지 클루니, 힐러리 클린턴, 키스 해링, 제프 쿤스…… 다양한 유명인과 아티스트들을 사진으로 담았다. 그들을 가장 잘 표현할 수 있는 모습으로. 팝아트를 완성한 천재 키스 해링과의 일화도 흥미롭다. 애니는 키스 해링이 원하는 대로 그의 작품을 사진 스튜디오에 직접 그리게 했다. 키스 해링의 작품은 스튜디오는 물론 신체에까지 그려졌다. 그런 모습으로 거리로 나서자는 키스 해링의 제안에 흔쾌히 뉴욕 타임스퀘어 한복판에서 반나체로 촬영을 하기도 했다. 그녀와 작업했던 많은 셀러브리티들이 입을 모아 하는 이야기가 있다.

―그녀는 추위와 힘듦은 잠시지만, 사진은 영원히 남는다고 말했어요.

《롤링스톤》이라는 세계적인 음악 잡지와의 인연도 빼놓을 수 없다. 1973년부터 10년간 《롤링스톤》의 수석 사진가로 활동했던 그녀는 드라마틱한 연출과 생동감 있는 사진으로 1970년대 대표적인 음악인들을 담아냈다. 10년 후 잡지사를 떠날 때까지 그녀의 작품 중 총 142컷이 잡지 표지를 장식했다. 그중에서도 유명한 사진이 바로 1980년 12월호를 위해 찍은 존과 요코의 사진이다. 원래는 존만을 찍을 계획이었으나 존의 주장으로 오노가 함께하게 되었고, 부부가 순간적으로 만들어낸 아름다운 자태는 《롤링스톤》의 가장 유명한 표지 중 하나가 되었다. 안타깝게도 표지 촬영 6시간 후 존이 암살당하면서 이 표지는 그의 공식적인 마지막 사진이 되었다.

─요코는 선생님이고 난 학생이었다. 난 모든 것을 알고 있을 것만 같은 유명 인사이다. 그러나 요코가 나의 선생님이다. 그녀는 지금 내가 알고 있는 모든 것을 가르쳐주었다. 내가 방황할 때 바로 옆에 그녀가 있었던 것이다.

요코를 안고 있는 사진 속의 존은 아이와 같은 마음이었으리라. 세상의 굴레나 형식에서 벗어나 '사랑'이라는 본질에만 집중했던 존. 비틀스라는 커다란 벽을 깨부수고 더

넓은 세상으로 뻗어나갈 수 있도록 힘을 준 것이 그 '사랑'이었고, 지구촌의 사랑과 평화를 위해 노래할 수 있도록 만든 것도 그 '사랑'이었다.

가끔은 다른 삶을 살고 싶다는 생각을 해보곤 한다. 지금 처한 현실에 불만이 있거나 최선을 다하지 못해서가 아니라 주저하고 싶고 멈추고 싶을 때가 있기 때문이다. 이런 불안감을 갖고 내가 할 수 있는 일은 앞으로 나아가는 것이 아니라 다시 처음으로 돌아가는 것, 그 지점에서 다시 시작하는 것, 다시 생각해보는 것이다. 멈추어 서 있는 내게 '사랑'이라는 본질에만 집중했던 존의 노래 〈새 출발하듯Just Like Starting Over〉이 내 안의 열정을 일으키는 위로가 되어 다가온다.

Annie Leibovitz
http://annieleibovitz.tumblr.com/

277

yes

긍정이 가져다주는 기회

사람들을 작품 앞에 머무르게 하고 싶었어요. 작가인
저도 현대미술 작품을 보면 지루해서 못 견딜 것 같았
지요. 내용이 좋아도 사람들이 보지 않으면 무슨 의미
가 있나요. 그에게 아트는 인생 전부이자 자체이다. 그
의 꿈은 '세계적인 작가'가 아니라 '사람과의 만남을
소중하게 여기는 사람'이 되는 것이다. 작품을 통해서
인생을 이야기하고, 공유하는 것에서 행복을 느끼기
때문이라고 했다.

기회는 우연히 찾아오나 준비된 자만이 그 기회를 잡을 수 있다는 말이 있다. 미디어 아티스트 이이남 작가의 일화는 그 말을 증명해준다. 갑작스런 일로 참석하지 못한 선배를 대신해서 급하게 준비하여 나간 2007년 뉴욕의 아트페어. 그는 그곳에서 놀라운 경험을 한다. 한국에서는 조각 작품 1점을 제외하고는 평생 한 작품도 팔아보지 못했던 그가 뉴욕에서 전시한 작품 전부를 판매한 것. 선배의 다급한 사정에 얼결에 답했던 '예스Yes'가 인생의 방향을 바꾸어 놓았다. 그때 그는 미디어 아트가 자신이 인생을 걸어 집중해야 하는 분야임을 알았다고 한다. 그후로는 세계적인 아트페어에 단골로 초대되고, 다양한 국제 비엔날레에서도 러브콜을 받고 있다. 그는 우연히 찾아온 기회를 잡음으로써 세계 무대에서 활동하는 작가가 된 것이다. 그의 작품 하나를 위해 10명 이상이 되는 스태프들이 움직이고, 해외 활동에는 3~4명의 팀이 함께 움직이며 작품 설치와 관리를 진행한다.

유엔본부의 반기문 사무총장 집무실로 들어가는 입구에 〈신묵죽도〉를 설치하러 왔던 이이남 작가를 만났다. 〈신묵죽도〉는 65인치 모니터에 단원 김홍도의 〈묵죽도〉를 움직이는 디지털 이미지로 만든 작품이다. 6분 30초 동안 이어지는 영상은 대나무에 바람이 불어 눈발이 솔솔 날리고 댓잎에 눈이 소복이 쌓이는 모습을 보여준다.

- 대나무가 선비의 충정과 절개를 상징하듯 디지털 〈신묵죽도〉를 통해 반기문 사무총장의 인생 역경과 곧은 성품을 은유적으로 표현했어요.

재미있는 사실은 이이남 작가도 대나무와 인연이 있다는 것이었다. 그는 대나무 숲으로 유명한 전남 담양의 한 산골 마을에서 둘째 아들로 태어났다. 그래서 이름이 '이남二男'이다. 형의 이름은 일남이고 동생의 이름은 삼남이다. 어렸을 때는 부모님께 이름을 바꿔달라고 떼를 쓰기도 했다고 한다. 이제는 쉽고 세계적인 자신의 이름을 좋아하지만 말이다.

어릴 적, 그는 산과 들을 친구로 삼았다. 개구리 잡기, 꿩 사냥, 썰매 타기 등 자연에서 즐길 수 있는 놀이를 즐겼

고, 틈틈이 아버지의 농사일을 돕곤 했다. 그런데 실은 그게 그렇게 싫었다고 한다. '왜 시골에서 태어나서 이런 고생을 할까'라는 말을 입에 달고 살았다는 것. 하지만 지금에 돌이켜보니 예술적 감수성을 키우는 데 큰 도움이 된 경험이었다며 감사한 표정을 짓는다. 소복하게 내린 눈, 졸졸 흐르는 시냇물 그리고 아름답게 지저귀는 새의 이미지는 모두 어린 시절 고향의 따뜻한 정서를 닮았다.

> "섣달 눈이 처음 내리니 사랑스러워 손에 쥐고 싶습니다. 밝은 창가 고요한 책상에 앉아 향을 피우고 책을 보십니까? 딸아이 노는 양을 보십니까? 창가의 소나무에 채 녹지 않은 눈이 가지에 쌓였는데 그대를 생각하다가 그저 좋아서 웃습니다."
>
> <div align="right">–오주석의 『옛 그림 읽기의 즐거움』 중에서</div>

단원 김홍도가 어느 겨울 누군가에게 적어 보낸 편지의 한 구절이다. 섬세한 감성의 소유자였던 김홍도. 그의 감성이 고스란히 담긴 까닭일까? 〈묵죽도〉를 보면 마음이 차분해진다. 붓의 농담을 조절해 대나무에선 바람에 흩날릴 것 같은 살랑살랑함마저 느껴진다. 딱딱하기보다 따뜻한 느낌. 단원에게 대나무는 군자의 상징이나 고결한 것이 아니었던 것 같다. 대상에 집착하지 않고 스쳐지나는 바람

처럼 가볍게 특징만을 잡아낸 필치가 단원의 만년 성숙미를 유감없이 보여준다.

내가 본 단원의 〈묵죽도〉에는 눈이 없었지만, 이이남 작가는 디지털 기술을 활용해 〈신묵죽도〉에 눈이 내리는 이미지를 가미했다. 잔잔한 음악도 깔았다. 미디어 아트의 매력을 잘 살려 재해석한 작품을 보고 있자니 엉뚱한 상상에 빠진다. 나는 조선시대로 이동한다. 내리는 눈을 바라보며 단원과 함께 유유자적 술 한 잔을 마신다. 양반 사대부가 아닌 중인 출신 화원이라는 이유로 자신의 능력을 제대로 인정받기 힘들었던 그. 그럼에도 불구하고 〈씨름〉과 〈무동〉처럼 해학과 익살이 넘치는 그림으로 많은 사람들의 사랑과 존경을 받는 위대한 아티스트. 그와 술잔을 기울인다.

충북 음성의 농촌마을에서 태어난 반기문 유엔 사무총장. 전쟁이 끝난 후 어렵게 학교에 들어가게 된 그는 집안 형편이 어려워 직접 돼지를 키우고 어린 동생들도 돌봐야 했다. 고등학교 때 에세이 경시대회에서 수상하게 됐고, 그 덕에 미국을 방문해 존 F. 케네디 대통령을 잠깐 만난 것을 계기로 외교관이 되기로 결심했다고 한다. 1970년 외교부에 들어갔고, 1991년에는 외교부 유엔과장이 되었다. 2004년

대한민국의 외교부장관에 올랐으며, 2006년 제8대 유엔 사
무총장으로 선출되어 조용하지만 바람직한 방향으로 일을
추진해 나가는 리더십을 보여주고 있다. 선출되었던 당시엔
언론의 비판도 많았다. 비서형 리더십이어서 약한 이미지라
는 둥, 미국에 매우 의존적이라는 둥……. 서양 언론과 유엔
내부에서 부정적인 평가를 받으며 활동을 시작했던 반기문
사무총장은 2011년 193개 회원국의 만장일치로 재임함으
로써 그의 리더십이 옳았음을 보여주었다.

단원과 이이남 작가, 반기문 유엔 사무총장 사이에서
공통점을 하나 발견했다. 자신의 일에 집중하는 강직함, 어
려운 환경에도 긍정의 힘을 믿고 자신의 일에 매진하는 것.
그럼에도 잃지 않았던 따뜻한 인간적인 매력. 그것들이 많
은 사람들을 감동시켰을 것이다.

 "우리는 통합과 상호연결의 시대, 어떤 나라도 혼자서 모든
 문제를 해결할 수 없는 시대, 모든 나라가 해결책의 일부가
 되어야만 하는 새로운 시대 속에 살고 있음을 알게 됐습니
 다. 유엔의 역할은 선도하는 것입니다. 우리 모두는 오늘 여
 기서 무거운 책임감을 공유합니다. 그것이 바로 유엔이 과
 거 어느 때보다 다르고 심오한 방식으로 중요해진 이유입
 니다. 선도하기 위해 우리는 결과를 만들어내야 합니다. 사

람들이 보고 만질 수 있고 변화를 만들어낼 수 있는 결과가
필요합니다."

−반기문 유엔 사무총장의 국회 연설문 중에서

이이남 작가는 뉴욕에 전시하기 전까지만 해도 '작품
을 팔아본다'는 것이 무엇인지 알지 못했다. 백남준의 비디
오 아트 작품을 제외하고는 미디어 아트를 소장한다는 생
각을 하지 못했던 국내 현실을 감안하면 당연한 일이다. 그
런데 이이남 작가는 그 패러다임을 바꾸었다. 이제는 세계
곳곳의 컬렉터들이 그의 작품을 소장하고 싶어한다. 이이
남 작가는 차가운 디지털에 고향의 따스한 정서를 입혀, 교
과서나 미술관에서 흔히 봤던 명화들을 '움직이는 명화'로
재탄생시킨다. 그의 작품들은 우리의 고정관념을 해체하고
고급예술과 사람들의 삶 사이에 연결 다리를 놓고 있는 것
은 아닐까?

　−사람들을 작품 앞에 머무르게 하고 싶었어요. 작가인 저도
　　현대미술 작품을 보면 지루해서 못 견딜 것 같았지요. 내용
　　이 좋아도 사람들이 보지 않으면 무슨 의미가 있나요.

그에게 아트는 인생 전부이자 자체이다. 그의 꿈은 '세

계적인 작가'가 아니라 '사람과의 만남을 소중하게 여기는 사람'이 되는 것이다. 작품을 통해서 인생을 이야기하고, 공유하는 것에서 행복을 느끼기 때문이라고 했다. 이번 반기문 사무총장과의 만남에도 큰 영향을 받았다고 이야기한다. 이제 창작이 잘 안 되거나, 작품 판매가 잘되지 않아도 두렵지 않다고 한다. 나에게 주어진 상황을 즐기고, 나만의 작품을 만들며 만나게 될 사람들을 생각하면 절로 행복하다는 그의 말에 나 역시 더없는 행복을 느꼈다.

이이남

http://blog.naver.com/leenam2234

zero

다 비워내고 새로 채워도 괜찮아

무엇인가를 마시기 위해서는 먼저 자신이 가지고 있는 잔을 비워야 해요. 그래야 새로운 것을 받아들일 수 있죠. 기억도 마찬가지인 것 같아요. 비워내야 더 좋은 기억으로 삶을 다시 채울 수 있지 않을까요? 다 비워내고 새로 채워도 괜찮다고 결국 그분들도 말씀하셨죠. 다 비워내고 새로 채우자고요.

맞벌이를 하셨던 부모님이 많이 바쁘셨을 때, 나는 잠깐 동안 할머니와 함께 살았다. 지금도 나를 볼 때마다 '보미가 벌써 이렇게 컸니!' 하며 놀라시는 할머니. 1년 정도였을까, 2년 정도였을까? 할머니와 얼마만큼 함께 살았는지 정확히 기억나지는 않지만 할머니와 살던 어린 시절의 추억은 아직도 생생하다. 시골마을에서 농사를 짓던 할머니 집에는 맛있는 음식을 쌓아두는 보물창고, 곳간이 있었다. 할머니처럼 뒷짐을 지고 졸래졸래 따라 들어가면 내가 좋아하는 한과와 떡, 곶감, 사탕 같은 것들이 잔뜩 있었다. 나는 지금도 달달한 음식들에 끌리곤 하는데, 아마 그때의 할머니의 입맛이 내게도 배었던 까닭이리라. 청초하고 어린 옛 모습을 담은 할머니의 흑백사진을 보시며 눈물을 훔치시던 할머니의 모습이 지금도 선명하다.

뉴욕 FIT에서 미술사를 가르치는 변경희 교수님의 추천을 받아서 가게 됐던 컬럼비아 대학의 한 세미나. 작은 세미나실에는 사람들로 꽉 차 있었다. 사람들은 나의 할머니

같은 분들이 이야기를 하는 영상에 푹 빠져 있었다. 진지하게 쏟아지는 할머니들의 독백은 좌중을 압도했다.

　—내가 무엇을 알았겠어요. 그냥 일본군들이 나를 불렀고 어린 여자들만 뽑아 한 줄을 만들었죠. 우리 엄마는 왜 어린 아이들만 데려가냐고 물었지만, 그들은 대답하지 않았죠. 어디로 끌려가는지도 몰랐죠. 샤워를 하게 해주더라고요. 그러고는 병원으로 데려갔어요. 의사들은 우리와 눈을 마주치려고 하지 않았죠. 무언가를 묻고 기계적으로 체크하고 기록을 했어요. 나중에 알고 보니 성병 여부를 체크하는 과정이었어요. 이후로도 일주일에 한 번씩 그런 검진을 받았죠. 처음에 아주 작은 방에 나를 던져 놓았을 때, 어둠과 함께 공포가 밀려들었어요. 밤이 되자 일본 군인들 중 높은 권력을 가진 대장 같은 사람이 다가왔죠. 나와 섹스를 하려고 했던 거예요. 저항했죠. 그 사람을 때리고 발로 차고 물어뜯고 소리를 있는 대로 질러댔어요. 그러자 그는 칼을 뽑아 들고 협박을 했어요. 정말 죽고 싶다는 생각만 들었어요. 흑흑…… 그 이후에도 끔찍한 나날들이 이어졌어요. 너무도 무서웠죠. 매일 밤 울었어요.

　나는 한동안 말을 잃었다. 눈물이 나는 걸 멈출 수가

없었다. 마치 우리 할머니가 당한 것처럼 분하고 애통한 기분이었다.

미국에서 인정받는 이창진 작가는 한국에서 태어나 18세 때 가족과 함께 미국으로 이민을 온 재미교포 2세다. 뉴욕주립대 퍼처스 칼리지와 파슨스를 졸업한 뒤, 다양한 문화적 기반과 경험을 바탕으로 동시대에 짚고 넘어가야 하는 사회적 문제에 대해 끝없이 문제를 제기하는 여성작가로 성장했다. 주로 다루고 있는 문제는 정체성, 성, 세계화, 국제화, 인류 범죄, 종교 등이다. 뉴욕, 독일, 한국, 일본 등 세계 각지에서 전시회를 열어 미디어와 미술계로부터 많은 관심을 받고있다.

최근에는 72개국을 돌면서 위안부 피해 여성들을 찾아 인터뷰를 하며 영상을 제작하고 있다. 내가 본 영상도 그중 일부였다. 영상 속 할머니들은 십대의 아주 어린 나이에 전쟁의 피해자가 됐다. 인간다운 권리조차 누리지 못했던 진솔한 이야기들이 영상에 담겨 있었다. 소설이나 뉴스에서 보는 것과는 차원이 달랐다. 실제 이야기이니 그럴 수밖에. 이창진 작가는 전 세계의 위안부 피해 여성들을 직접 만나면서 그들의 개인적인 이야기와 대화를 이끌어내는 과정이

참 힘들었다고 말했다. 그러나 그것이 자신의 사명이라 생각했기에 그만둘 수 없었고, 그들과의 대화는 너무도 놀라웠으며, 그가 알게 된 진실을 세상에 알려야 한다고 생각했다고 한다. 영상을 찍고 영어, 일본어, 중국어, 한국어 등으로 번역해 세계 곳곳에 그가 보고 들었던 것들을 알리고 있는 중이었다.

그녀가 진행했던 공공미술 프로젝트도 참 인상적이었다. 뉴욕 맨해튼 주요 지역의 한복판에 일본의 위안부 만행을 풍자하는 광고 포스터를 게재한 것이다. 포스터 앞뒤로 젊은 서양 여성과 동양 여성의 사진이 걸려 있고, '위안부를 구합니다'라는 뜻의 영어 'Comfort Women Wanted'와 중국어 '위안부초모慰安婦招募'가 쓰여 있다. 또 웹사이트와 사진 정보를 담은 QR코드를 함께 포스터에 넣었다. 거리를 오가는 시민들은 '위안부를 구합니다'라는 포스터를 보고는 고개를 갸우뚱하는데 QR코드를 스캔해보고는 작가가 의도한 이야기들을 보다 자세하게 접하게 됐다. 당연히 포스터는 사람들에게 큰 주목을 받았다.

놀라운 것은 영상에 담겼던 실존 인물들의 모습이 광고 포스터에 그대로 적용이 되었다는 사실이다. 즉, 모두

실존하는 위안부 피해 여성들의 사진을 사용했다는 것이다. 포스터 속 서양 여성은 네덜란드의 얀 루프 오혜른 할머니이고 동양 여성은 대만 할머니로 위안부에 있을 때 구출한 미군이 찍은 사진이었다. 물론 인물들 중에는 한국 할머니도 계셨다.

─제2차 세계대전 당시 일본군에 의해 성노예로 착취당한 20만 아시안의 문제가 이 같은 속임수 신문 광고를 통해 시작됐다는 사실을 아세요? 전쟁 당시 일본은 저런 신문 광고를 냈고, 광고를 통해 지원자가 나타나지 않자 결국 한국과 대만, 인도네시아, 필리핀, 베트남, 태국은 물론 네덜란드에서도 무차별적으로 여성을 강제 동원해 성노예로 삼았어요. 이런 사실을 풍자하고, 상기시키기 위해 이 프로젝트를 구상하게 됐죠.

'일본군 강제 위안부'를 주제로 한 아시아 역사학자들의 세미나에서도 이창진 작가가 만든 위안부 피해자 인터뷰 영상과 작품이 토론의 주제로 선정했다. 하필 공교롭게도 그 행사 직후에는 '아베 노믹스'에 대한 세미나가 같은 캠퍼스 안에서 연이어 열리는 일정이었으나, 아베 신조 총리는 나타나지 않았다.

가슴 아픈 역사의 한 장면을 다시 들춰내는 것이 과연 옳은 것일까? 할머니들에겐 다시는 꺼내고 싶지 않은 이야기일지도 모르는데…… 작가에게도 할머니들에게도 참 용기 있는 선택이었다는 생각이 들었다.

─어떻게 이런 분들이 실제로 이야기를 할 수 있게 된 거죠? 그분들에겐 아픈 기억이 다시 떠올라 상처를 받는 일이었을 텐데…….

─물론 그럴 수 있죠. 하지만 설득했어요. 이건 개인과 국가의 문제가 아니라 인권에 관한 문제이고, 모든 사람이 인간으로서 당연히 가지는 권리를 누리지 못했던 일들이 세상에 다시는 일어나지 않게 하기 위함이라고요. '기억함'으로써 다시는 반복하지 않게 하기 위함임을 재차 설명했죠. 무엇인가를 마시기 위해서는 먼저 자신이 가지고 있는 잔을 비워야 해요. 그래야 새로운 것을 받아들일 수 있죠. 기억도 마찬가지인 것 같아요. 비워내야 더 좋은 기억으로 삶을 다시 채울 수 있지 않을까요? 다 비워내고 새로 채워도 괜찮다고 결국 그분들도 말씀하셨죠. 다 비워내고 새로 채우자고요.

이창진

www.changjinlee.net

again,
answer
문화예술에서 인생의 답을 찾다

문화예술은 아이들을 미래를 이끌어가는 것인데, 아직
도 문화예술의 소중한 경험을 누리지 못하는 아이들
이 많아요. 물론 과학도 중요하죠. 하지만 새로운 것을
만들어내는 창의력을 기르기 위해서는 예술이 꼭 필
요합니다. 아이들에게 문화예술 교육이 꼭 필요하다는
거죠. 지금은 18세기가 아니기 때문에 생산성은 중요
하지 않습니다. 미래의 인재들은 창의력, 문제해결 능
력, 팀워크를 지니고 있어야 해요. 그러니 쓰고 남는
돈을 예술에 투자하는 것이 아니라 예술에 꼭 투자해
야 하는 할당량을 만들어야 한다는 말입니다.

미국은 세계 최고의 화장품 시장이다. 그런데 뉴욕 맨해튼 소호 거리에 한국의 뷰티케어를 알리는 공간이 생겼다는 소식을 들었다. 2013년 9월, 한국 기업의 우수한 화장품들을 모아 전시하는 플래그십 스토어가 문을 연 것이다. 한국보건산업진흥원에 따르면 우수 국내 화장품 기업의 해외 진출과 홍보 지원을 위해 만든 공간이라고 한다. 나는 우연한 기회로 '한국 화장품 플래그십 스토어 Korea Cosmetic Bliss'에 참여하게 됐다.

플래그십 스토어는 한국 화장품의 강점인 '모던 네이처 Modern Nature' 콘셉트를 내세워 피부 친화적인 브랜드 이미지를 부각시켰고, 매장을 방문한 고객들이 한국 화장품을 직접 체험하고 즐길 수 있게 했다. 또 한국 화장품의 전시·판매뿐만 아니라, 한국보건산업진흥원 뉴욕지사 지원을 통한 바이어와의 1대1 바이어매칭, 매주 대규모 마케팅 행사를 통해 미국 내 한국 화장품의 인지도를 높이고 있었다.

오픈하우스 갤러리는 플래그십 매장으로 자주 이용되는 곳이다. 아우디, 벤츠 등 고급 자동차 브랜드를 비롯해 세포라, 시세이도, 페라가모와 같은 유명 화장품 및 패션 브랜드들이 팝업 스토어를 개설했던 소호의 상징적인 공간이다. 이런 곳에 우리나라 화장품이 멋지게 전시를 한다니! 가슴 뜨거운 발전이 아닌가!

– 한국 화장품 브랜드가 본격적으로 미국시장을 공략할 수 있는 기회가 될 거예요. 뉴욕 패션위크에 맞춰 개점할 계획이기 때문에 각종 패션 행사들과 함께 홍보 시너지 효과를 낼 수 있을 것으로 기대됩니다. 잘 오셨어요!

이곳에서 만난 박민혜 연구원은 자신감과 자긍심이 가득했다. 그 열정이 내게 전해지는 듯 가슴이 벅차올랐다. 외국인들이 우리나라 화장품을 체험해보는 장면은 또 어찌나 신기하던지. 거기에서 만났던 VIP 고객과 대화를 나누다가 뉴욕 시장 후보인 잭 히더리Jack Hidary의 선거 파티에 초대를 받았다.

잭은 사업가이다. 에너지Samba Energy, 테크놀로지 EarthWeb/Dice, Inc., 금융Vista Research사업을 운영한다. 브루클린

에서 가난하게 자랐던 그는 어린 시절을 회고하며 앞으로 뉴욕시를 어떻게 혁신적으로 바꾸고 싶은지에 대해 연설했다. 맨해튼의 야경이 아름답게 펼쳐지는 공간, 그를 둘러싼 사람들은 진지한 눈빛으로 그의 이야기를 귀담아들었다. 시민권도 없는 나는 그저 신기한 눈빛만을 보낼 뿐이었다.

그러다 문화예술 정책에 대한 이야기가 들려 귀를 쫑긋 세운 채 이야기에 집중하기 시작했다. 시장이 되면 1퍼센트의 도시 예산, 즉 680억 달러(한화 약 72조 원)을 문화예술에 투자할 것이라고 했다. 절대적으로 비교할 수 없겠지만, 서울시 2014년 예산을 24조 원으로 편성한 것에 비하면 어마어마한 금액이었다. 서울시 전체 예산의 3배 이상을 뉴욕 시 '문화예술'에만 투자하겠다니!

— 20년 전 컬럼비아 대학교 Teachers College of Columbia University 에서 페인팅 미술 교육을 받았었죠. 아직도 뚜렷하게 기억하고 있어요. 정말 즐거웠던 경험이었어요. 문화예술은 사람과 지역을 키우는 긍정적인 씨앗이 되리라는 믿음을 갖게 됐죠. 문화예술의 발전은 곧 경제 발전으로도 이어질 겁니다. 문화예술에 투자하는 것은 지역 주민들에게 좋은 영향을 미치고, 더 매력적인 뉴욕을 만들고, 전 세계의 사람

들을 뉴욕으로 끌어모으는 힘이 될 겁니다.

또 뉴욕에 가난한 아티스트들이 참 많잖아요. 소호에서 첼시로, 첼시에서 윌리엄스버그로 옮겨갔던 가난한 아티스트들은 앞으로 뉴욕 외곽으로 밀려날 겁니다. 이런 아티스트들을 어떻게 살아가게 할 수 있을까요? 제가 많은 예산을 문화예술 분야에 책정하려는 것도 그 때문입니다. 그들이 마음껏 작업하고 사람들과 소통할 수 있는 공간이 필요합니다. 질문 하나 하죠. 콜럼버스 서클 6, 7층에 무엇이 있죠? 네, 맞습니다. 스튜디오가 있습니다. 아티스트들이 함께 일하는 곳이고, 많은 사람들이 이 스튜디오를 방문하길 원해요. 저는 이런 커뮤니티가 형성되도록 많은 공간을 제공하고 싶어요. 세계 문화예술의 중심이 뉴욕이고, 문화예술을 향유하는 공간이 뉴욕을 이끌어가기 때문입니다. 뉴욕은 경제적으로 계속 성장해왔지만 문화예술 없이는 지금까지 오지도 못했을 것입니다.

다시 제 어린 시절로 좀 가볼게요. 저는 스즈키Suzuki 선생을 통해서 음악을 배웠어요. 운이 좋았죠. 왜냐면 학생들 중 1/3 이상이 음악 선생님이 없는 것이 뉴욕의 현실이기 때문이에요. 문화예술은 아이들을 미래를 이끌어가는 것인데, 아직도 문화예술의 소중한 경험을 누리지 못하는 아이들이 많아요. 물론 과학도 중요하죠. 하지만 새로운 것을 만들어

내는 창의력을 기르기 위해서는 예술이 꼭 필요합니다. 아이들에게 문화예술 교육이 꼭 필요하다는 거죠. 지금은 18세기가 아니기 때문에 생산성은 중요하지 않습니다. 미래의 인재들은 창의력, 문제해결 능력, 팀워크를 지니고 있어야 해요. 그러니 쓰고 남는 돈을 예술에 투자하는 것이 아니라 예술에 꼭 투자해야 하는 할당량을 만들어야 한다는 말입니다.

구글Google에는 약 3천여 명의 사람들이 있어요. 그런데 구글은 학교에서 1등을 했다고 해서 고용하지는 않아요. 그들은 창의적이고 예술적인 인재를 모으죠. 브롱크스 퍼블릭 스쿨은 어떤지 아십니까? 이곳 어린이들은 작은 팀을 만들어 포트폴리오 프로젝트를 진행하며 직접 영화를 만들어요. 어린 친구들이 영화를 만들어 제작자를 찾아가기까지 해요. 문화예술과 경제를 동시에 배우고 사회를 경험할 수 있는 아주 적절한 교육이라 생각해요. 이런 아이들이 앞으로 뉴욕을 이끌어가게 될 것입니다. 아이들에게 문화예술 교육을 할 수 있는 예산이 필요한 것도 이 때문이고요.

한때 프랑스의 세계적인 석학 기 소르망Guy Sorman은 우리나라를 향해 비판의 말을 아끼지 않았다. 한국의 위기는 단순한 경제 문제가 아니라 세계에 내세울 만한 문화적 이

미지 상품이 없다는 데서 비롯된 것이라고. 그러나 나는 우리나라에도 조금씩 변화가 가능할 거라 희망을 가져본다.

나는 문화예술 분야의 사업을 하고, 문화예술 여행을 떠나고, 문화예술에 관한 글을 쓰며 가슴이 뜨거워지는 것을 느낀다. 내가 왜 이걸 해야 할까? 어떤 역할을 해야 할까? 나의 사명과 소명은 무엇인가? 끊임없이 질문을 던지고, 주변에 조언을 구할 때면 독립운동가 백범 김구 선생의 말씀이 떠오르곤 한다.

> "나는 우리나라가 세계에서 가장 아름다운 나라가 되기를 원한다. 가장 부강한 나라가 되기를 원하는 것은 아니다. 내가 남의 침략에 가슴이 아팠으니, 내 나라가 남을 침략하는 것을 원치 아니한다. 우리의 부력富力은 우리의 생활을 풍족히 할 만하고, 우리의 강력强力은 남의 침략을 막을 만하면 족하다. 오직 한없이 가지고 싶은 것은 높은 문화의 힘이다. 문화의 힘은 우리 자신을 행복되게 하고, 나아가서 남에게 행복을 주기 때문이다. 나는 우리나라가 남의 것을 모방하는 나라가 되지 말고, 이러한 높고 새로운 문화의 근원이 되고, 목표가 되고, 모범이 되기를 원한다. 그래서 진정한 세계의 평화가 우리나라에서, 우리나라로 말미암아서 세계에 실현되기를 원한다."
>
> – 독립운동가 백범 김구

처음 사업을 시작하던 첫 마음으로 돌아가본다. 프로젝트 에이에이의 기업 모토를 떠올려본다.

'아시아의 아티스트들과 함께 문화예술로 행복한 삶을 세상에 선물하자!'

우리 국민의 삶 속에 문화의 향기가 퍼지는 것. 문화를 통해 우리 사회가 건강한 발전을 해나갈 수 있는 것. 문화를 통해 세계인과 마음을 나누고 교류하는 것. 이것이 정부가 문화예술 사업을 통해 이루어야 할, 또 내가 사업을 통해 다가서야 할 중요한 과제가 아닐까?

예술가처럼 창조적 행복력으로
채우는 나의 인생

다시 한국이다. 모든 예술이 결핍에서 시작되었듯 나
의 문화예술 여행도 많은 결핍과 상처, 스스로의 결여로부
터 시작되었다. 이를 채우려던 나의 문화예술 여행 덕분에
지금은 조금 더 행복하다. 결핍을 행복으로 채우던 순간마
다 문화예술이 있었기 때문이다. 다양한 문화예술계의 사
람들을 만나면서 행복도 스스로 만들어가는 창조적인 과
정이라는 것을 깨달았다. 예술 작품을 만드는 사람부터, 패
션, 음악, 비즈니스를 하는 사람들까지. 모두들 어렵고 부
족하고, 힘든 과정을 겪었다. 그러나 그들이 조금 다르다고

느껴진 까닭은 굳은 의지를 갖고 자신만의 길을 창의적으로 만들어가는 주인의식이 남다른 탓이었다.

수처작주隨處作主, 입처개진立處皆眞!
어느 곳에 임하든지 주인공으로 깨어 있으면,
자신이 처한 그곳이 모두 진실 되고 아름답고
행복한 곳이 된다!

매달 월급을 꼬박꼬박 받고, 열심히 일을 하면서도 '내일'이라는 느낌이 부족했다. 온실 속의 화초처럼 따뜻한 공간에서 점잖은 사람들 속에서 예쁘게만 자랐던 나. 사업을 한답시고 새롭게 만난 온실 밖 세상은 너무 두렵고 차가웠다. 정해진 트랙을 따라서 잘 달리면 되는 기존 시장과 달리 사방팔방이 모두 경기장이 되어버린 것이다. 내가 하는 일에 대해서는 온전히 내가 책임을 져야 했다. 어린아이도 어른도 아닌 경계에 걸쳐 있는 듯했던 서른 살의 나.

지치고 외로워 찾아갔던 문화예술의 메카 뉴욕에서 나는 인종, 성별, 국가 등을 떠나 한 명의 개인이 기죽지 않고 마음껏 창의력을 발현하는 모습을 마주했다. 자신의 상상력을 맘껏 발휘하고, 남의 시선이나 주변의 경쟁에 신경

쓰지 않고, 자신의 직관대로 살며 자신의 길을 성실히 걸어가는 사람들. 용기 있게 담대히 또 묵묵히 살아가는 그들의 모습은 아름다웠다. 자유롭게 표현하고, 의견을 교환하면서 창의성을 극대화하는 사람들 사이에서는 행복하다고 소리치는 목소리가 들려왔다.

국민소득 2만 달러. 그러나 국가의 비전이나 발전 목표가 돈으로만 환산되는 대한민국은 행복하지 않다. 고소득 전문직, 안정된 직장, 아무리 공부해도 95퍼센트가 낙오되는 수능······. 자살율과 이혼율, 결손가정의 비율은 높아만 간다. 과연 우리는 무엇 때문에 살아가는 걸까? 행복하게 살아야 하지 않을까?

한국의 대다수 경영자들은 창의적이고 혁신적인 아이디어를 찾기 위해 많은 시간과 자원을 투자하고 있지만, 정작 자신들의 회사에서 만들어지는 산출물에 대해서 불만족을 느낀다고 한다. 이 때문에 서울대학교 산하 'iCreate 창의성 연구소'에서는 재미있는 연구를 했다. 한국 기업에 근무하는 직장인 가운데 약 6천 명을 무작위로 추출해 두 시간 동안 개인별로 창의적 사고능력을 진단했다. 그리고 개인별 진단 결과를 바탕으로 통계 분석을 실시한 결과 매우

흥미로운 사실을 알 수 있었다. 신입사원으로 선발된 사람들의 창의적 사고능력을 100점이라고 가정했을 때 일반사원들의 창의적 사고능력은 99.15점, 대리 직급에 해당하는 사람들은 92.75점, 과장급 직원들은 86.43점, 차장·부장급 직원들은 80.32점 그리고 놀랍게도 임원들은 74.85점으로 나타났다. 즉, 신입사원들과 비교하면 임원은 25점 이상, 차장·부장은 20점 정도 창의적 사고능력이 낮다는 것이다. 상사들보다 부하들의 평균적인 창의적 사고능력이 월등히 높다는 것이다. 이 연구 결과를 통해 창의적이고 혁신적인 아이디어를 찾기 위해서는 부하 직원들이 자유롭게 이야기할 수 있고 상사들이 열심히 경청하는 분위기가 절대적으로 필요하다는 것을 알 수 있다.

하지만 그에 비해 한국 기업의 현실은 아직 어렵기만 하다. 소통이 어려운 기업문화 속에서 새롭고 창의적인 대안을 발의하기는 매우 힘든 일이며, 설사 대안을 내놨다고 해도 채택될 가능성은 아주 낮다. 한국 기업에서는 창의적이고 혁신적인 아이디어를 제안하는 톡톡 튀는 부하직원들보다 상사에게 충성하고 복종하는 직원들이 승진하는 경우가 상대적으로 많다.

전 세계의 사람들이 모여 창의성을 겨루는 뉴욕. 이곳에서 나는 창의성 또한 결국 노력의 산물임을 알 수 있었다. 자신의 창작물, 비즈니스, 정체성을 위해 스스로를 다스리며 꾸준히 노력하는 것. 그리고 그 과정을 즐겁게 생각하는 것. 살아가며 닥쳐오는 새로운 문제들을 받아들이고 풀어가며 지혜를 쌓는 것. 이들은 인터뷰 내내 자신의 이야기를 하면서 행복해했다.

『빨간 머리 앤』에는 "정말로 행복한 나날이란 멋지고 놀라운 일이 일어나는 날이 아니라 진주알들이 하나하나 한 줄로 꿰어지듯이, 소박하고 자잘한 기쁨이 조용히 이어지는 날들인 것 같아요"라는 구절이 있다. 소박한 일상의 기쁨이 모여 엮여가는 행복한 삶. 매일매일을 삶의 연회장이라고 생각하면서 아름다운 옷을 입고, 사람들과 유쾌한 대화를 나누고, 새로운 사람과 새로운 이벤트를 기대하면서 살아가는 문화가 우리에게도 전염되면 좋겠다. 그리고 나는 이를 위해 노력하는 사람이 되고 싶다.

'사람은 행복하기로 마음먹은 만큼 행복하다'라는 에이브러햄 링컨의 말처럼 우리는 항상 행복해지려고 마음먹어야 한다. 뉴욕과 뉴욕의 행복한 예술가들을 담은 이 책과

함께 당신도 행복해지려 마음먹을 수 있기를, 우리의 혼이
행복한 창의력으로 가득하기를.

문화예술로 행복한 삶을 선물하고 싶은,

손보미

List. 100인의 아티스트 및 문화예술 비즈니스 관계자 리스트

⊙
○
◎

1. 레이 박Ray Park | Artist | rayhologramart@gmail.com

2. 에릭 마니스칼코Erik Maniscalco | Artist | www.erikmaniscalco.com

3. 안성민Seongmin Ahn | Artist | www.seongminahn.com

4. 이나나Nana Lee | Director | www.blankspaceart.com

5. 김다예Daye Kim | Curator | www.blankspaceart.com

6. 곽선경Sun K. Kwak | Artist | http://local-artists.org/users/sun-k-kwak

7. 조나단 올링거Jonathan Olinger | Director | www.dtj.org | www.globalfestival.com

8. 데리사 바버 쇼Therisa Barber Shaw | Artist | www.ballerinamime.com

9. 이유나Yuna Lee | 'Dior, LANVIN, Barneys New York' intern |
 www.facebook.com/fabulousartist

10. 토미 케인Tommy Kane | Artist | www.tommykane.com

11. 앙투아네트 비소키-산체스Antoinette Wysocki-Sanchez | Artist |
 www.antoinettewysocki.com

12. 차부희Boohee Cha | Planner | www.toryburch.com

13. 박종혁JongHyuk Park | Designer | www.ralphlaurenhome.com

14. 허경원Kyle Hur | Artist | www.kyleworldwide.com

15. 드루 카타오카Drue Kataoka | Artist | www.drue.net

16. 고상우SangWoo Koh | Artist | www.kohsangwoo.com

17. 윤보라Bora Yoon | Sound Artist | www.borayoon.com

18. 랜달 스톨스퍼스Randall Stolzfus | Arist | sloweye.net

19. 마이크 슈미트Mike Schmidt | Director | www.nationalgeographic.com

20. 김지희Jihee Kim | Artist | www.facebook.com/jihui1

21. 샤론 리Sharon Lee | Artist | www.artforuseordelight.com

22. 애니 레보비츠Annie Leibovitz | Artist | ssbloom@aol.com

23. 이이남LeeNam Lee | Artist | blog.naver.com/leenam2234

24. 이창진Chang-Jin Lee | Artist | www.changjinlee.net/

25. 잭 히더리Jack Hidary | Mayor Candidate | www.jackformayor.com/arts_culture

26. 트렌스 고Trence Koh | Artist | www.terencekoh.com

27. 패트릭 라우천Patrick Rouchon | Artist | www.rouchon.net

28. 로렌 엘리스Lauren J. Ellis | Director | www.ckcontemporary.com

29. 전희연Hee Yuen Chun | Art Dealer | www.hyartadvisory.com

30. 베치 코너스Betsy Connors | Artist | www.betsyconnors.com

31. 밸런티나 카스텔라니Valentina Castellani | Director | www.gagosian.com

32. 정세주Saeju Jeong | CEO | www.noom.com

33. 케빈 박Kevin Park | Degisn and Production Manager | kevin.park@
 metmuseum.org

34. 박승모SeoungMo Park | Artist | www.seungmopark.com

35. 제이 선 랄리베르트Jsun Laliberte | Artist | www.jsunlaliberte.com

36. 카라 L. 루니Kara L. Rooney | Artist | www.karalrooney.com

37. 일리스 애브람스Elyce Abrams | Artist | elyceabrams.com

38. J.T 커크랜드J.T Kirkland | Artist | jtkirkland.com

39. 김태현Tae Hyun Kim | President | www.galleryho.net

40. 써니 신Sunny Shin | Curator | www.galleryho.net

41. 비욘 레셀Björn Ressle | Art Dealer | mail@bjornRessle.com

42. 서효숙Hyo Sook Suh | frebean@naver.com

43. 샘 클레망Sam Kleiman | Artist | www.graffmags.com

44. 이삭 코우슨키Isack Kousnsky | Artist | www.isack-art.com

45. 카렌 피셔Karen Fisher | Artist | www.karenfisherart.com

46. 브루 리 갤러리Bruce Lurie Gallery | www.LurieGallery.com

47. 윌리엄 베츠William Betts | Artist | http://www.williambetts.com

48. 미구엘 파레드Miguel Paredes | Artist | www.miguelparedes.com

49. 마가렛 대처 프로젝트 갤러리Magaret Thatcher Projects New York Gallery |

 www.thatcherproject.com

50. 김창렬Chang-Yeul Kim | Artist | www.kimtschang-yeul.com

51. 윤명로MyeungRo Youn | Artist | www.younmyeungro.com

52. 낸시랭Nancy Lang | Artist | www.nancylang.com

53. 변경희Kyunghee Pyun | Professor | khc204@yahoo.com

54. 이본느 장 라비Yvornne Jean Rabie | Director | www.ethnikaantiques.com

55. 필립 해데거Philipp Hediger | Director | www.carzaniga.ch

56. 사라 골드Sarah Gold | Curator | www.globalartaffairs.org

57. 이청청ChungChung Lee | Director | www.liesangbong.com

58. 케빈 캘리Kevin Kelly | Artist | www.kevinkelly.com

59. 클래어 후Clarie Hsu | Executive Director | www.aaa.org.hk

60. 토마스 크램톤Thomas Crampton | Asia Pacific Director | www.social.ogilvy.com

61. 아웅 서 민Aung Seo Min | Director | www.pansodan.com

62. 크리스틴 헤밍Kristin Heming | Director | www.paceprints.com

63. 박현지Hyunji Valerie Park | Project Manager | hjp261@nyu.edu

64. 프랭크 베르닝두치Frank Bernarducci | Director | www.bernarduccimeisel.com

65. 송한나Hannah Song | Director | www.art-flow.org

66. 정 지JI Chung | Designer | www.essostudios.com

67. 샐리 웨버Sally Weber | Artist | www.sallyweber.com

68. 제이슨 전Jason Chon | CEO | www.beautybest.com

69. D.J 문D.J. Moon | CEO | www.gorisocialclub.com

70. 아만다 팔머Amanda Parmer | Director | www.hagedornfoundationgallery.org

71. 세페데 토피Sepedeh Tofigh | Director | sepedeh.tofigh@hklaw.com

72. 산드로 올랑디Sandro Orlandi | Art Director & Critic | sandro.orlandi@ebland.it

73. 질 베르테Gilles Berthet | CEO | www.worldartassociates.com

74. 지니 마드센Jeanie Madsen | Director | www.jeaniemadsengallery.com

75. 피터 켈레트Peter Kellett | Artist | www.peterkellettart.com

76. 로버트 L. 라피두스Robert L. Lapidus | CEO | www.caretocare.com

77. 메간 리Megan Lee | Manager | megan@misshaus.com

78. 조도현Do Hyun Cho | Director | www.khidiusa.org

79. 조나 레비Jonah Levy | Artist | www.levysuniqueny.com

80. 제나 J. 킴Zena J. Kim | Manager | www.aenetworks.com

81. 마르티나 므로고비어스Martina Mrongovius | Artist | www.holocenter.org

82. 마크 슈왈츠Mark Schwarz | Collector | www.marklegal.com

83. 케빈 그라스Kevin Grass | Artist | www.kevingrass.com

84. 켄 네스미스Ken Nesmith | Manager | www.noom.com

85. 존 J. 폭스John J. Fox | Collector | www.prudential.com

86. 제시카 창Jessica Zhang | Director | www.longyibang.com

87. 찰리 한Charlie Hahn | Artist | charliehahn@gmail.com

88. 스푸트니코Sputniko | Artist | www.sputniko.com

89. 네일 워렌Neil Warren | Director | www.alancristea.com

90. 개리 자프라니Garry Zafrani | Artist | www.manhattanwalkingtour.com

91. 배영주James Bae | Director | www.khidiusa.org

92. 최은실Eunsil Choi | Director | www.doublestopfoundation.org

93. 주승진Seung Jin Joo | Art Advisor | www.bukchonartmuseum.com

94. 금난새Nanse Gum | Director | www.euroasianphil.com

95. 김용관Yong Kwan Kim | CEO | www.sffilm.co.kr

96. 황호섭HoSup Hwang | Artist | hwanghosup@gmail.com

97. 최정민Mina Jungmin Choi | Director | www.smtown.com

98. 쿡 밍 웨이Kuok Meng Wei | Collector | www.wilmar-international.com

99. 서지은Jieun Seo | Curator | www.artamalgamated.com

100. 제니퍼 프레전트Jennifer Presant | Painter | http://www.jenniferpresant.com

Index

⊙
○
◎

● 단행본 ●

○ 김지희, 『그림처럼 사는』, 공감의 기쁨, 2012

○ 김지희, 『삶처럼 그린』, 공감의 기쁨, 2012

○ 서현, 『건축, 음악처럼 듣고 미술처럼 보다』, 효형출판, 2004

○ 손보미, 『세상에서 가장 이기적인 봉사여행』, 쌤앤파커스, 2011

○ 신경숙, 『달에게 들려주고 싶은 이야기』, 문학동네, 2013

○ 안재필, 『세기의 사랑 이야기』, 살림, 2004

○ 양은희, 『뉴욕 아트앤더시티』, 랜덤하우스코리아, 2007

○ 오주석, 『옛 그림 읽기의 즐거움』, 솔출판사, 1999

○ 이민기, 이정민, 『프로젝트 뉴욕』, 아트북스, 2013

○ 다니엘 핑크, 『새로운 미래가 온다』, 김명철 옮김, 한국경제신문사, 2006

○ 대니 그레고리, 『예술가의 작업노트』, 김영수 옮김, 미진사, 2012

○ 더글라스 케네디, 『빅 픽처』, 조동섭 옮김, 밝은세상, 2010

○ 조던 매터, 『우리 삶이 춤이 된다면』, 김은주, 이선혜 옮김, 시공아트, 2013

○ 조셉 M. 마셜, 『그래도 계속 가라』, 유향란 옮김, 조화로운삶, 2008

○ 마이클 그로스, 『랄프 로렌 스토리』, 최승희 옮김, 미래의창, 2011

○ 헬렌 켈러, 『사흘만 볼 수 있다면』, 박에스더, 이창식 옮김, 산해, 2005

● 정기간행물 ●

○ 김소연, 김병수 외 2인, 「2만 달러 시대 '5大 메가 트렌드'」, 《매경이코노미》,
 2007년 11월 21일
○ 이지현, 「조각가 이재효씨: 자연을 탐하고 자연에 취하다」, 《행복이 가득한 집》,
 2012년 5월호

● 인터넷 자료 ●

○ 김연희, 「이나나, 아트 & 패션 잇는 메신저로 갤러리 큐레이터 & 이상봉 쇼룸
 디렉터」, Fashionbiz, www.fashionbiz.co.kr/WW/main.asp?cate=2&idx=126834,
 2012년 4월 16일
○ 박숙희, 「'無無에서 출발해 무로 돌아가'… 브루클린 뮤지엄서 개인전 여는 곽선경씨」,
 뉴욕 중앙일보, www.koreadaily.com/news/read.asp?art_id=790529, 2009년 2월
 18일
○ 안진옥, 「라틴아메리카 환상적 미술의 세계적인 거장 페르난도 보테로」, 웹진
 《트랜스라틴》, 8호, 서울대학교 라틴아메리카연구소, http://translatin.snu.ac.kr/
 translatin/0907/pdf/Trans09070811.pdf, 2009년 7월
○ Brittany Moseley, "The Working Artist", GALO Magazine(Global Art Laid Out),
 www.galomagazine.com/articule/the-working-artist, 2011년 7월 12일
○ BWW News Desk, "Lamb To A Lion Productions Presents LOVE,
 LIFE & REDEMPTION", www.broadwayworld.com/off-broadway/article/
 Lamb-To-A-Lion-Productions-Presents-LOVE-LIFE-REDEMPTION-20090210,
 2009년 2월 10일
○ Tea with Faye McLeod, "Louis Vuitton's Visual Creative Director",
 www.fashionfoiegras.com/2012/03/tea-with-faye-mcleod-louis-vuittons.html,
 2012년 3월 3일
○ 서울대학교 iCreate 창의성 연구소, www.icreate.co.kr

북노마드

AA*

PROJECT AA * ASIAN ARTS

♦ 프로젝트 에이에이Project AA* Asian Arts는 글로벌 문화예술 마케팅 전문 기업이다. 아시아 문화예술Asian Arts의 스타 작가의 탄생과 성장을 돕고, 모든 사람들에게 문화가 있는 행복한 삶을 선물하는 다양한 문화예술 마케팅 프로젝트를 기획하고 있다. 문화소외계층을 위해 다양한 문화예술을 향유할 수 있는 서비스를 제공하기 위해 노력하고 있다.

소녀시대Girls' Generation와 동양 팝아트 김지희 화가의 〈I got a boy〉 무대 의상 컬래버레이션, 대한적십자사와 찰스 장 작가의 '헌혈의 날' 홍보 재능 기부 아트 프로젝트, 벽화 그리기 봉사활동, 10인의 한국현대미술 작가와 K-Art 휴대폰 아트 케이스 'Art in Your Hands' 시리즈, 다양한 장르의 국내 작가들을 소개하는 예술 전시 파티 〈강남 마이동풍〉전, 문화예술 마케팅 아카데미 등을 진행했다. www.theProjectAA.com

Project AA* Asian Arts의 문화예술 교육 프로그램

문화예술 마케팅 아카데미 Art & Culture Marketing Academy

◎ 대상: 문화예술 마케팅에 관심이 있는 학생, 일반인
◎ 내용: 아트 브랜딩 마케팅, 아트 컬래버레이션, 아트 패션, 아트 디렉팅, 아트 저널리즘, 아트 글로벌 등
　　　　문화예술 마케팅 전반에 대한 교육과 전문가 피드백 & 커리어 상담 프로그램
◎ 기간: 매월 3회 진행(주 1회 2시간)

사회 지도자를 위한 문화예술 전문가 과정 Art & Culture for CEO

◎ 대상: 문화예술의 전반적인 전문 지식이 필요한 CEO, 임직원
◎ 내용: 예술적 사고와 창의적 감성으로 이 시대에 맞는 유연하고 경쟁력 있는 창의적인 리더십을
　　　　체계적으로 길러주는 문화예술 최고 경영자 교육 프로그램
◎ 기간: 매년 2학기(3월/9월) 진행(12주간 주 1회 2시간)

전시 전문 도슨트 양성 교육 과정 Docent Specialist Class

◎ 대상: 미술관 전시에 관심이 있는 학생, 일반인(전공 불문)
◎ 내용: 기획 전시에 대한 주제와 작품을 체계적으로 교육받는 프로그램. 기본적인 전시장 가이드 및
　　　　전문적인 실무교육을 병행하여 진행하는 프로그램
◎ 기간: 매월 3회 진행(주 1회 2시간)

Art & Design English Academy

◎ 대상: 영어 프레젠테이션 준비가 필요한 미술/디자인 전공 학생과 직장인, 미술/디자인 유학준비생,
　　　　문화예술 전문가를 꿈꾸는 학생과 직장인
◎ 내용: 세계화 시대에 맞추어 작품에 대한 영어 프레젠테이션이나 작업 노트를 영어로 작성해야 하는 분들을 위한
　　　　영어 수업. 미술과 디자인 전공 영미권 유학을 준비하는 학생들에게 현지 전공 수업 분위기 적응 훈련 프로그램
◎ 기간: 매월 4회 진행(주 1회 3시간)

Creative Workshop(1day program)

◎ 대상: 문화예술 및 마케팅 전반에 관심 있는 직장인 및 학생
◎ 내용: 매 주마다 시간을 내기 어려운 직장인 및 학생을 위해 제공되는 1회 집중 코스 수업. 문화예술이라는 분야의
　　　　기획, 전략, 마케팅을 어떻게 적용시키고 자신만의 창의적인 시각으로 어떻게 활용할 것인지에 대한 고민을
　　　　해당 전문가와 풀어가는 적극적인 워크숍 프로그램
◎ 기간: 매월 1회 진행(1회 두 세션, 총 6시간)

문화 충전 브런치 Art Brunch

◎ 대상: 문화예술에 관심이 많은 20～40대 남녀
◎ 내용: 전문적인 도슨트가 진행하는 전시를 함께 보고, 식사를 하며 문화예술 및 전시에 대해 토론하는 시간
◎ 기간: 전시 일정에 맞춰 비정기적으로 진행